판타지 몬스터
디자인북 MONSTER
DESIGN BOOK

미도리카와 미호 지음 문성호 옮김

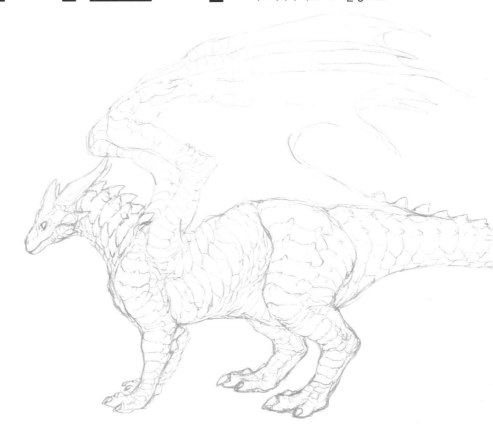

AK HOBBY BOOK

시작하기 전에

저는 동물을 좋아해서 어렸을 때부터 동물 그림을 그렸습니다.
초등학생 정도가 되었을 때, 그때까지 알던 다양한 동물을 조합해 페가서스처럼 날개가 달린 동물이나 말처럼 다리가 빠른 늑대 등 「내가 생각한 최강의 동물」같은 것도 상상하게 되었습니다.
어린 시절 그런 상상 속의 생물을 만들던 분들은 꽤 많이 계시지 않을까요.
저는 지금도 그 연장선상에서 창작 활동을 하고 있습니다.

몬스터란 우리와는 다른 세계에 살고 있는 생물입니다.
창작이라고는 하지만, 그 세계에도 중력이 있고 우리 세계와 같은 물리 법칙이 작용할 가능성이 있습니다.
「거짓」인 부분을 하나로 줄이고 남은 요소에는 거짓말을 하지 않으면 거짓에 진짜 같은 설득력이 생겨납니다.

예를 들어 날개를 지니고 있지만 다른 근육 구조는 실존하는 동물과 같다.
이렇게 하면 지구와 중력이 다를 뿐인 세계에 정말로 살고 있는 건 아닐까 싶은 사실감 있는 몬스터가 됩니다.

우선 현실에 존재하는 동물에 대해 알아보고, 동물의 특징을 파악해 가상의 생물로 어레인지하면 정말 있을 것 같은 몬스터를 만들어낼 수 있다는 것을 느껴보세요. 그리고 몬스터를 만드는 즐거움을 알아주셨으면 합니다.

미도리카와 미호

이 책의 개요

몬스터 디자인을 시작할 때는 주로 2가지 패턴이 있습니다.

Ⅰ 생태 설정에서 시작하는 패턴

- 어떤 공격을 하는가 • 무엇을 먹는가 • 어디에 살고 있는가 등

설정부터 생각하는 경우, 생태가 비슷한 실존 생물을 어레인지해 몬스터를 만듭니다.

- 완전한 창작 작품 • 세계관이 만들어져 있는 이야기 속에 등장시키고 싶은 경우

등이 이 케이스에 적합합니다.

Ⅱ 「○○ 같은 몬스터」라는, 모티브가 존재하는 상태에서 시작하는 패턴

모티브가 되는 생물의 특징을 강화, 어레인지해 몬스터를 만듭니다.

- 매력적인 생물에게 영감을 받았을 때
- 게임 등에 다양한 베리에이션이 있는 몬스터를 다수 내보내고 싶을 때
- 누군가에게 주문을 받아 제작할 때

등이 이 케이스에 적합합니다.

Ⅰ의 케이스 쪽이 더 재밌을 것 같고 이쪽이 주류일 것처럼 보이시겠지만, 게임을 제작하거나 일로 제작하는 경우 사실은 9할이 Ⅱ의 패턴입니다. 하지만 어느 패턴이든 실존하는 생물을 기반으로 몬스터를 만든다는 점은 똑같습니다.

동물을 기반으로 몬스터를 만들기 위해서는

❶관찰하고 **❷** ➡ **특징을 이해**하고 ➡ **❸응용해 몬스터로 만든다**

이런 공정이 필요합니다. 이처럼, 생물 디자인의 기본이 되는 실존하는 생물의 몸에 대해 알게 되면 비로소 어레인지(응용)도 할 수 있게 됩니다.

이 책은 몇 가지 동물의 특징을 알기 쉽게 소개하고, 몬스터를 디자인하는 공정을 이해할 수 있게 도와주는 책입니다. 동물의 몸에서 「자세히 살펴봐야 할 포인트」를 알면 관찰했을 때 얻을 수 있는 정보도 늘어납니다. 이 책의 내용을 밑거름 삼아 책에 없는 동물도 잘 관찰해보고 몬스터 디자인의 새로운 진화를 이룩해 보시기 바랍니다.

CONTENTS

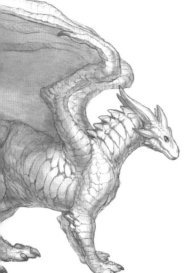

CHAPTER

2 고양이를 보고 그리기

CHAPTER

3 말을 보고 그리기

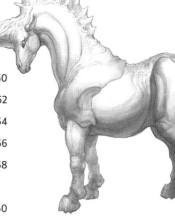

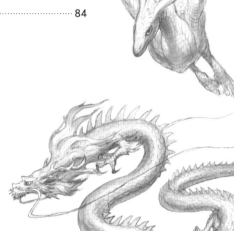

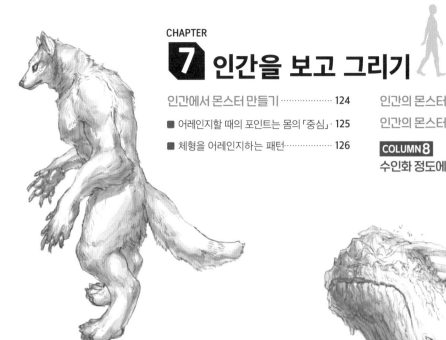

CHAPTER - 1

개를 보고 그리기

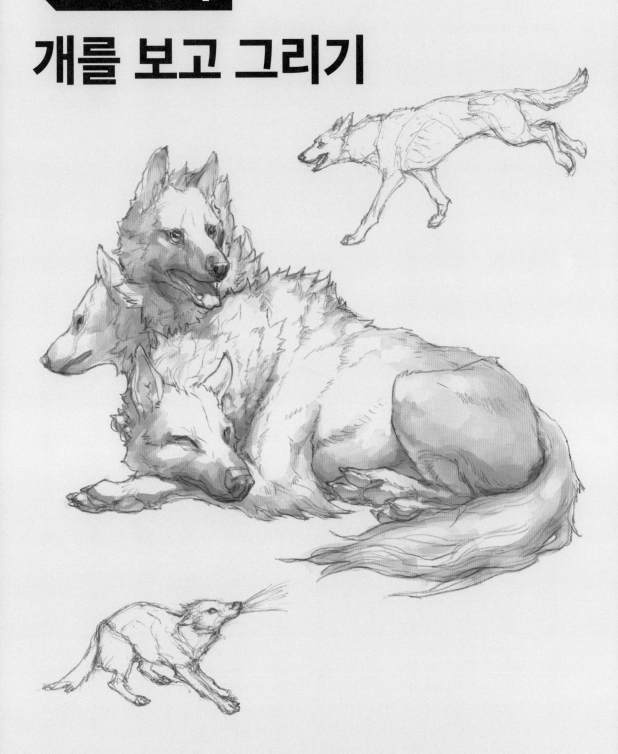

개의 특징

사족 보행을 하는 동물의 기본으로 개를 해설합니다.
가축화된 지 오래되었으나, 기원은 늑대입니다. 무리를 지어 행동하는 우수한 사냥꾼입니다.

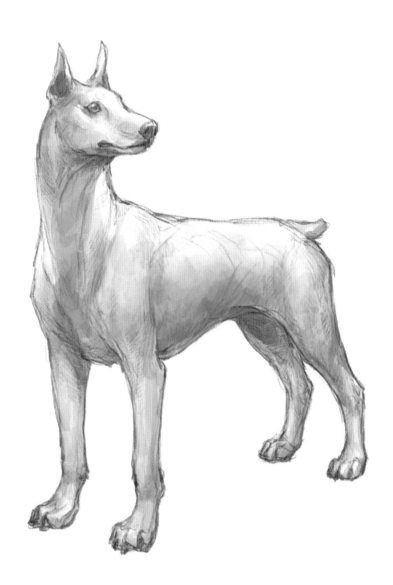

▶ 개의 기본

개는 원래 탁 트인 초원을 주된 생활 터전으로 삼고 걸어 다니면서 사냥감을 찾는 육식동물입니다. 그렇기에 멀리 있는 사냥감을 발견하기 위해 후각이 발달한 긴 코와, 장거리를 이동할 수 있는 지구력에 사냥을 위한 근력까지 모두 갖춘 튼튼한 사지를 지니고 있습니다. 또, 무리지어 생활하며 사교성이 우수하고, 집단으로 자신들보다도 큰 사냥감을 노려 사냥하기도 합니다. 개 중에는 단두종이라 불리는 불독처럼 얼굴이 평평한 종류도 있지만, 여기서는 좀 더 기본적인 장두종을 기초로 해설하겠습니다.

상반신이 강하다

개는 대형 동물을 노려, 물고 늘어지면서 서서히 약하게 만드는 사냥을 합니다.
그렇기에 상반신의 근육이 크게 발달해 있습니다.

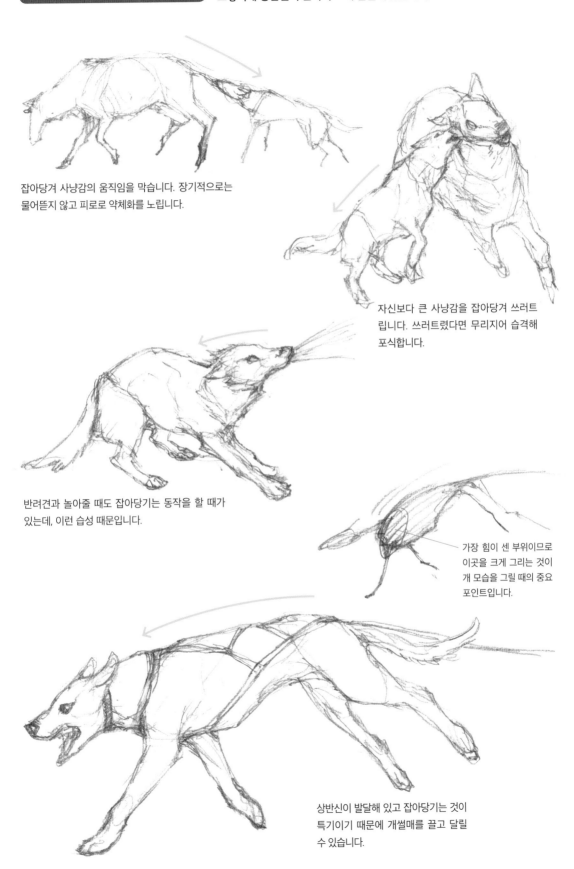

잡아당겨 사냥감의 움직임을 막습니다. 장기적으로는
물어뜯지 않고 피로로 약체화를 노립니다.

자신보다 큰 사냥감을 잡아당겨 쓰러트
립니다. 쓰러트렸다면 무리지어 습격해
포식합니다.

반려견과 놀아줄 때도 잡아당기는 동작을 할 때가
있는데, 이런 습성 때문입니다.

가장 힘이 센 부위이므로
이곳을 크게 그리는 것이
개 모습을 그릴 때의 중요
포인트입니다.

상반신이 발달해 있고 잡아당기는 것이
특기이기 때문에 개썰매를 끌고 달릴
수 있습니다.

장거리를 달린다

개는 노리기로 결정한 사냥감을 끈질기고 차분하게 추격해 약해지기를 기다리는 추적형 사냥을 하기 때문에, 지구력이 우수하고 장거리를 이동할 수 있습니다.

개과

고양이과

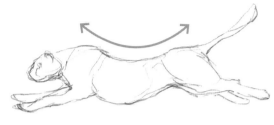

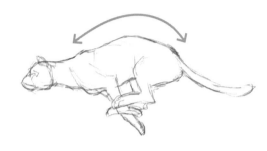

개과는 장시간 계속 달리기 위해 등뼈를 그렇게 크게 굽히지 않고 달립니다. 이쪽이 체력 소모를 더 줄일 수 있습니다.

예를 들어 고양이과 동물의 경우, 스프링처럼 크게 몸을 움직이며 달립니다. 이 달리는 방식은 순발력이 우수하지만, 지속력이 없습니다.

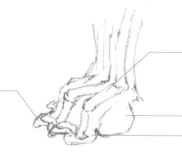

여기 뼈는 떠 있으며, 두터운 볼록살이 쿠션이 되어 체중을 지탱합니다.

에너지를 절약하며 달리기 때문에, 발 끝은 작은 편입니다(상세한 내용은 p.41). 발톱은 스파이크로 쓰이는 것으로, 항상 나와 있으며 둥글게 갈려 있습니다. 무기로는 사용되지 않습니다.

발 볼록살

접지된 부분은 발가락 끝뿐입니다.

✓ CHECK 개처럼 보이는 발 모양

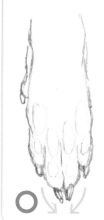

✕

발가락뼈는 중앙의 2개만 길게 그리고 발톱을 안쪽으로 향하게 하면 개의 발끝처럼 보이게 됩니다. 발가락 길이를 똑같게 하면 개의 발끝처럼 보이지 않게 되고 맙니다.

✕

물건을 잡을 수 있는 발이 아니기 때문에 발가락 끝은 그다지 크게 굽혀지지 않습니다. 인간으로 말하자면 손목 관절에 해당하는 부분만 뚝 꺾인 느낌으로 그리면 개의 발끝처럼 보이게 됩니다.

개의 엄니와 공격 방법

개의 엄니는 재빨리 물어뜯는 데 특화되어 있습니다. 어떻게 되어 있는지 구조를 알면 더 그럴듯하게 그릴 수 있게 됩니다.

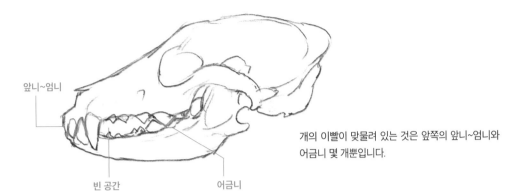

앞니~엄니

빈 공간

어금니

개의 이빨이 맞물려 있는 것은 앞쪽의 앞니~엄니와 어금니 몇 개뿐입니다.

위 엄니는 후방으로 커브, 아래 엄니는 전방으로 커브 상태로, 각각 맞물립니다.

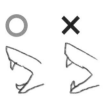

입을 벌렸을 때도 아래 엄니는 전방을 향하고 있습니다. 입을 벌린 그림을 그릴 때도 아래 엄니는 안쪽으로 향하지 않도록 주의합시다.

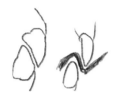

어금니는 윗니가 아랫니의 바깥쪽을 덮는 형태로 겹쳐져 있으며, 깨물면 가위처럼 절단할 수 있습니다.

인간의 어금니는 윗니와 아랫니 사이에 물체를 끼워 물어 으깨는 구조를 취하고 있습니다. 목적에 따라 치아 형태가 달라짐을 알 수 있습니다.

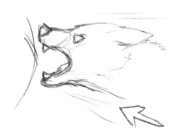

무는 방식은 입을 벌리고 대충 부딪치는 느낌입니다. 턱의 힘이 아니라 돌진의 힘을 이용해 재빠르게 뭅니다.

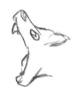

이런 식으로 크게 입을 벌리는 경우는 없습니다. 이는 턱의 힘에만 의지해 무는 방식으로, 물 때까지 시간이 걸리고 맙니다.

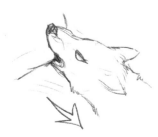

문 후, 사냥감을 잡아당겨 대미지를 주고 피로하게 만듭니다. 공격 부위는 가리지 않습니다.

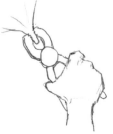

개의 엄니의 용도를 도구로 비유하자면, 세게 붙잡은 다음 잡아당기는 펜치 같은 이미지입니다.

✔CHECK 공격은 물어뜯기 뿐

개의 공격 수단은 물어뜯기뿐입니다. 그러므로 입마개만으로도 무력화되고 맙니다. 다리는 공격에는 쓰이지 않고 발톱은 스파이크 역할을 합니다. 구멍을 팔 때 등에도 편리합니다.

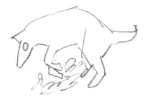

11

개의 구조

사족 보행 동물의 기본으로 개의 몸 구조를 해설합니다. 구체적인 형태나 숫자를 기억할 필요는 없지만 대략적인 내용을 알아두면 사족 보행 동물다운 느낌을 낼 수 있습니다.

골격도

파란 글씨로 표시된 것은 근육과 지방이 붙지 않고 몸 표면에 뼈의 형태가 드러나 만지면 딱딱한 부위입니다. 살을 붙여 묘사할 때도 이곳들을 뾰족하게 하거나 튀어나오게 해 과장하면 설득력이 있는 그림이 됩니다.

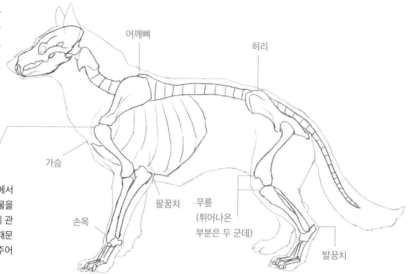

특히 이 어깨 관절이 중요합니다. 몸 표면에서는 잘 보이지 않기 때문에 사진 모사로 동물을 그릴 경우에 놓치기 일쑤입니다. 하지만 이 관절이 없으면 올바르게 움직일 수가 없기 때문에 팔꿈치와 무릎처럼 신경 써서 표현해주어야 합니다.

근육도

파란 글씨로 표시된 뼈에 근육이 붙어 있는 부분이 몸 표면의 디테일에 영향을 주기 쉬운 7군데입니다. 이 7군데는 모든 사족 보행 동물이 마찬가지이며, 아무리 단련해도 근육이 생기지 않습니다. 실제로 만져 보면 단단한 뼈의 감촉을 알 수 있습니다.

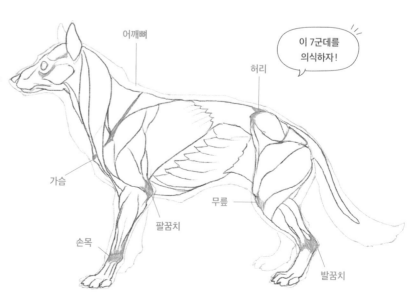

이 7군데를 의식하자!

디테일

완성형 개입니다. 실제로 일러스트로 그려지는 것은 이 상태이므로,
디테일 포인트를 확실하게 파악해 둘 필요가 있습니다.

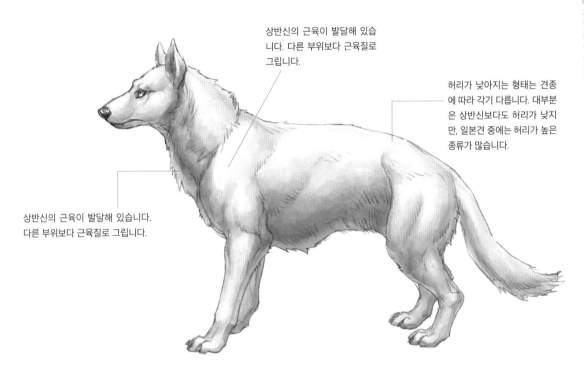

상반신의 근육이 발달해 있습니다. 다른 부위보다 근육질로 그립니다.

허리가 낮아지는 형태는 견종에 따라 각기 다릅니다. 대부분은 상반신보다도 허리가 낮지만, 일본견 중에는 허리가 높은 종류가 많습니다.

상반신의 근육이 발달해 있습니다. 다른 부위보다 근육질로 그립니다.

프로포션

아래 일러스트처럼 단순화해서 구조를 파악해 두면, 더욱 알기 쉬워집니다.
특히 사각형과 동그라미의 크기 비율이 굉장히 중요합니다. 다른 동물을 그릴
때도 이 비율이 맞는지 아닌지를 확인해 주시기 바랍니다. 이 비율이 달라지
면 그 동물다운 느낌이 사라져 버립니다.

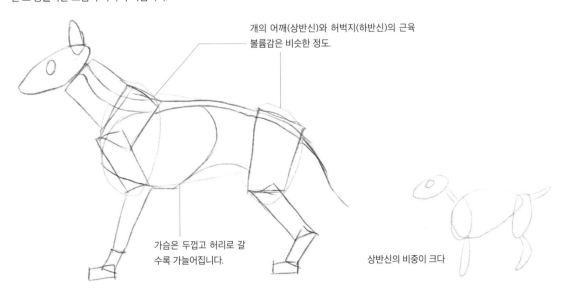

개의 어깨(상반신)와 허벅지(하반신)의 근육 볼륨감은 비슷한 정도.

가슴은 두껍고 허리로 갈 수록 가늘어집니다.

상반신의 비중이 크다

개를 그리는 순서

개를 베이스로 사족 보행 동물의 기본적인 그리는 방법을 해설합니다.
이 순서는 개에 국한되지 않고, 다른 사족 보행 동물도 같습니다.

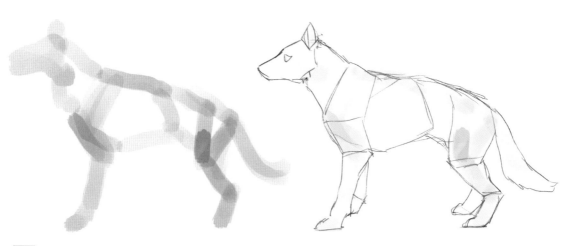

1 대강 형태를 잡는다

두꺼운 붓으로 대략적인 모양을 잡아줍니다. 완전히 제대로 그리지 않아도 상관없습니다. 자료에 의존하지 말고 자기 안의 이미지를 중시해 실루엣을 그려나갑시다.

2 블록을 의식한다

개의 부위를 대략적인 골격별로 블록으로 나누어 생각합니다. 각 파츠의 위치와 크기를 개의 프로포션에 맞추면 개 같은 느낌이 됩니다.

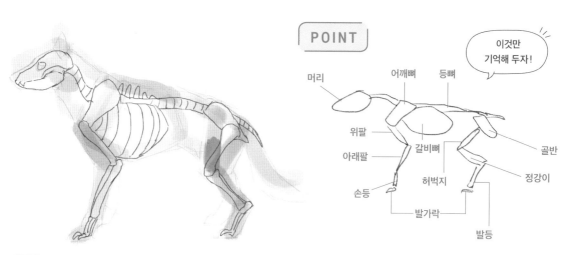

POINT

이것만 기억해 두자!

머리 / 어깨뼈 / 등뼈 / 위팔 / 갈비뼈 / 골반 / 아래팔 / 허벅지 / 정강이 / 손등 / 발가락 / 발등

3 내부를 생각한다

더욱 개에 가깝게 보이게 하기 위해, 어떤 뼈가 들어 있는지를 생각합니다. 뼈 하나하나의 모양과 이름을 기억할 필요는 없습니다. 관절과 커다란 뼈의 위치를 의식합시다.

사족 보행 동물의 간이 전체 골격도

사족 보행 동물을 그릴 때에 기억해 둬야 할 파츠는 이 정도입니다. 이것들을 기억해 두면 어떤 사족 보행 동물이든 실감 있게 그릴 수 있습니다.

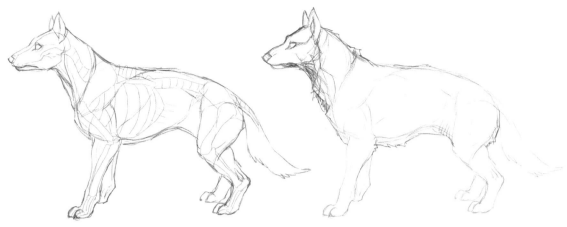

4 근육을 붙인다

골격을 기초로 근육을 붙여 나갑니다. 이것도 세세하게 기억할 필요는 없으므로, 커다란 덩어리로 생각합시다. 아직 익숙하지 않을 때는 자료를 보도록 합시다.

5 체모를 그려 넣는다

털이 길거나 곤두서 있는 등 실루엣이 변화된 부분을 중점적으로 그려 넣습니다. 근육만 있는 원형에 옷을 입히는 듯한 이미지입니다.

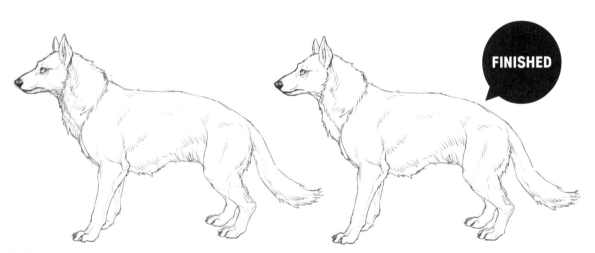

FINISHED

6 깔끔하게 다듬는다

이 단계에서 세부의 자료를 보면서 그립니다. 이것보다 앞 단계에서 세부를 보면서 그리면 너무 많이 그려 넣거나, 전체의 프로포션이 무너지거나 하는 등의 원인이 됩니다.

✔ CHECK **골격은 정합성을 높이기 위한 것**

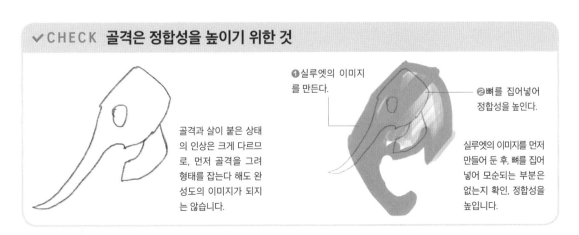

골격과 살이 붙은 상태의 인상은 크게 다르므로, 먼저 골격을 그려 형태를 잡는다 해도 완성도의 이미지가 되지는 않습니다.

❶실루엣의 이미지를 만든다.

❷뼈를 집어넣어 정합성을 높인다.

실루엣의 이미지를 먼저 만들어 둔 후, 뼈를 집어넣어 모순되는 부분은 없는지 확인, 정합성을 높입니다.

개의 몬스터화 Ⅰ

평범한 개를 강화해 케르베로스를 만들어 보겠습니다.
머리를 늘리는 디자인은 다른 몬스터에도 응용할 수 있습니다.

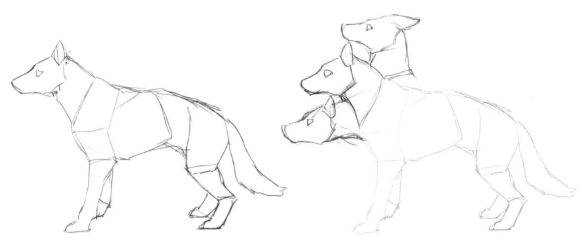

1 개 그리기 2에서 스타트

기본 순서를 따라 개를 블록으로 구별하는 데까지 그렸다면, 프로
포션을 변경해 나갑니다. 개의 체형은 상반신에 중심이 있기 때문
에 머리 부분의 볼륨을 늘리는 디자인에 적합합니다.

2 머리를 늘린다

머리를 3개로 늘려 보았습니다. 단 이것만으로는 머리 부분의
무게가 3배가 되어 머리 부분을 지탱할 수가 없어지기에, 부자
연스러운 디자인이 되어버리고 맙니다.

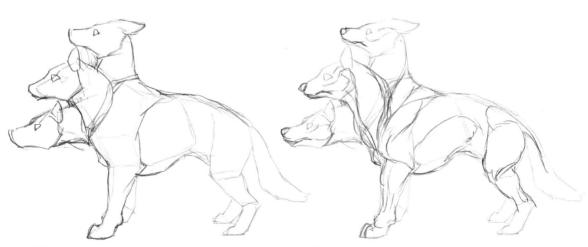

3 근력의 강화

어깨의 근력을 강화하고, 가슴의 두께를 늘려 상반신의 볼륨을
증가시켰습니다. 상반신의 중량을 이 정도 늘리면 머리의 무게
를 지탱할 수 있을 것처럼 보입니다.

4 근육의 대략적인 형태를 추가

근육의 대략적인 형태를 그려 넣습니다. 상상 속의 생물이므로
정답은 없지만, 기본적으로는 개의 근육을 참고로 그립니다. 대충
그려도 상관없습니다.

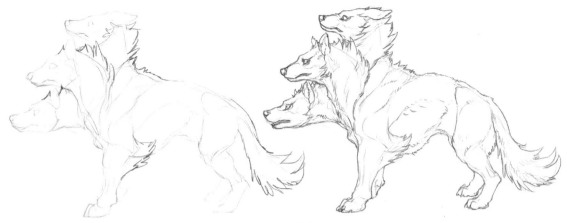

5 볼륨을 늘린다

기왕 가상의 생물을 만드는 것이니 이곳저곳 털의 볼륨을 늘려 실루엣을 화려하게 꾸며줍니다. 몬스터인 만큼 외견에 박력이 필요합니다.

6 디테일을 더한다

털이 짧은 부분에 근육의 디테일을 더해 선화로 만들어 나갑니다. 근육 묘사에 맞춰 가지런한 털을 살짝 더해주면 털이 있어도 근육질로 보이게 할 수 있습니다.

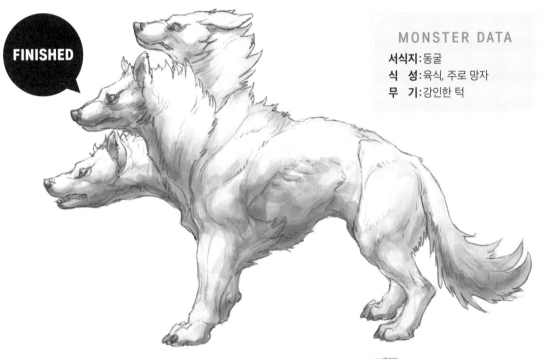

FINISHED

MONSTER DATA

서식지: 동굴
식 성: 육식, 주로 망자
무 기: 강인한 턱

▶ 디자인 콘셉트

케르베로스는 그리스 신화에 등장하는 명부로 가는 입구를 지키는 파수견으로 가장 대표적인 개 몬스터라 할 수 있습니다. 주인에게 충실하지만, 일단 지옥에서 도망치려 하는 망자가 있으면 물어 죽이고, 탐욕스럽게 잡아먹는 무서운 몬스터입니다. 그렇기에 공포와 두려움이 느껴지도록, 날카로운 눈과 곤두선 털 등을 잔뜩 집어넣은 디자인으로 했습니다.

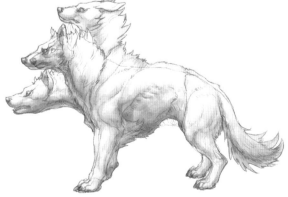

개 몬스터 움직이기

케르베로스는 3개의 머리가 하나씩 교대로 잠을 자며, 2개의 머리로 항상 주변을 감시합니다. 그래서 잠든 포즈를 그려 보았습니다.

1 대략적인 형태를 그린다

잠들어 있는 개의 대략적인 형태를 그립니다. 관절을 굽힐 때는 블록 단위로 움직여 주십시오. 이때 블록의 크기 비율이 달라지지 않도록 주의합시다.

2 체형 변경

앞 페이지와 마찬가지로 개의 머리를 3개로 늘리고, 거기 맞춰 상반신의 중량을 강화합니다. 이번처럼 먼저 디자인을 만들어 두면 이 공정이 편해집니다.

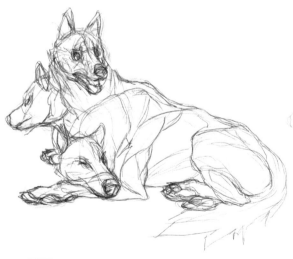

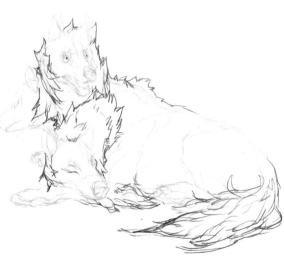

3 살을 붙인다

2에서 그린 대략적인 형태와 앞 페이지의 디자인을 참고하여 살을 붙여나갑니다. 그리는 도중에 머리의 각도와 표정을 계속 조정했습니다. 이것이 밑그림이 됩니다.

4 볼륨을 늘린다

털이 긴 부분을 그려 볼륨을 키워줍니다. 움직임이 있어서 약간 어려워지지만, 이번처럼 미리 디자인을 해 두면 그걸 참고하면서 덧그릴 수 있습니다.

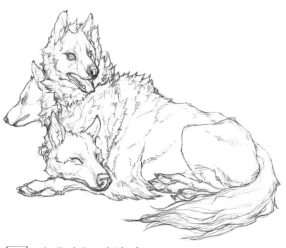

인간과 원숭이의 눈

아래를 향함

작은 동물의 눈

위를 향함

5 디테일을 더한다

세부 묘사에 들어갑니다. 이번에는 잠들어 있는 포즈이므로, 바닥에 닿은 털이 퍼지는 것처럼 했습니다. 근육 묘사에 맞춰 털 모양도 그려 넣습니다.

동물에 따라 달라지는 눈꺼풀 형태

인간과 원숭이는 가까운 곳이나 아래를 보기 위한 눈을 지니고 있기 때문에 위쪽 눈꺼풀이 크고, 눈은 약간 아래를 향해 닫힙니다. 기린도 아래를 보는 동물이므로 마찬가지입니다. 한편 개를 포함한 작은 동물들은 대부분 정면을 보는 눈을 지녔으며, 위아래가 같이 닫히므로 눈의 안쪽 선과도 연결되어 약간 위를 향하는 곡선으로 보입니다.

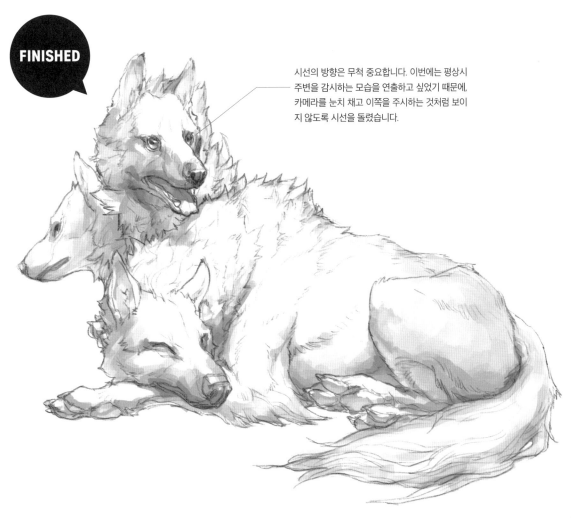

FINISHED

시선의 방향은 무척 중요합니다. 이번에는 평상시 주변을 감시하는 모습을 연출하고 싶었기 때문에, 카메라를 눈치 채고 이쪽을 주시하는 것처럼 보이지 않도록 시선을 돌렸습니다.

개의 몬스터화 II

개의 체형적 특징을 강화해 오리지널 몬스터를 디자인합니다.

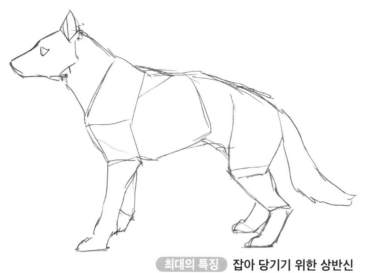

최대의 특징 잡아 당기기 위한 상반신

1 특징을 포착한다

개의 특징을 전부 만족시키면서 강화하고 싶은 포인트의 우선순위를 정해 나갑니다. 개는 「달려서」「물고」「잡아당긴다」는 3가지가 세트로 존재하는 것이 가장 좋은 형태입니다. 예를 들어 빠른 발과 강한 턱을 지녔다 해도 상반신이 약하면 휘둘리기 일쑤이며, 상반신과 턱이 강하다 해도 달리기 힘든 발로는 사냥감을 쫓지 못해 실제 개보다 약한 생물이 되고 맙니다. 달리기에 적합한 다리는 말이, 물어뜯는 턱은 악어가 더욱 특화된 특성을 지녔으니 개의 몸 최대의 특징은 잡아당기기 위한 상반신이라고 정의해도 될 것 같습니다.

2 특징의 강화

개 특유의 「잡아당기기 위한 상반신」의 요소를 최대로 강화합니다.

물었을 때 휘둘리지 않기 위해, 목의 근력을 강화했습니다.
강화정도 : ★★

상반신의 볼륨을 2배 정도로 강화.
강화정도 : ★★★

전신에서 상반신이 차지하는 비율을 올리기 위해, 꼬리의 볼륨을 줄였습니다.
약화정도 : ★★

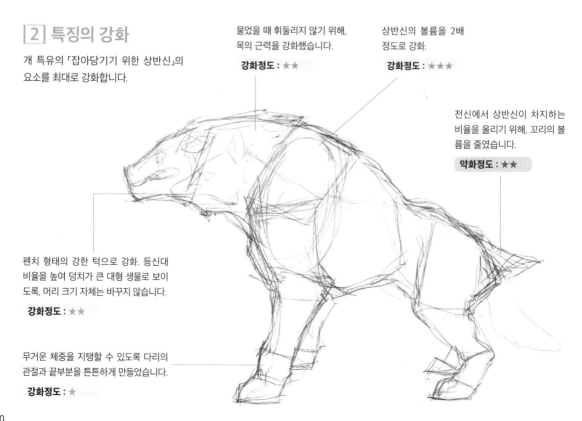

펜치 형태의 강한 턱으로 강화. 등신대 비율을 높여 덩치가 큰 대형 생물로 보이도록, 머리 크기 자체는 바꾸지 않습니다.
강화정도 : ★★

무거운 체중을 지탱할 수 있도록 다리의 관절과 끝부분을 튼튼하게 만들었습니다.
강화정도 : ★

끝부분으로 확실하게 물고 사냥감을 놓치지 않기 위한 펜치 형태의 입.

어깨를 크게 했다면, 어깨와 연결된 등의 근육도 그만큼 강화합니다.

관절 주변은 × 형태로 합니다.

타깃을 쫓기 위한, 사냥감과의 거리를 잴 수 있는 전방을 향한 육식동물의 눈.

개과의 목의 갈기 느낌을 뾰족한 돌기로 표현했습니다.

내부 근육의 형태에 맞춰 블록으로 나누면 단단한 갑각도 동작을 방해하지 않게 됩니다.

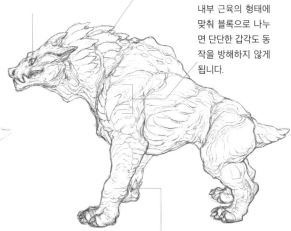

버티기에 유리한 강한 앞다리.

보행용 발톱은 지면과 닿아 갈려 있기 때문에, 뾰족하게 그리지 않습니다.

정지 시에는 발톱이 아니라 볼록살로 몸을 지탱합니다.

자주 움직이는 관절부에는 커다란 갑각을 붙이지 않습니다.

3 몸을 만든다

강화한 실루엣에 따라 근육과 몸의 형태를 만들어 나갑니다.

4 디테일을 더한다

딱딱한 몸 표면이더라도 근육을 덩어리 단위로 잘 구별해 두면 갑옷을 입어도 움직일 수 있듯 동작에 아무 문제가 없을 것처럼 느껴집니다.

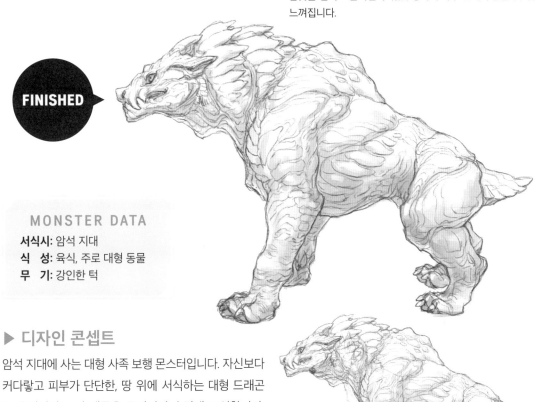

FINISHED

MONSTER DATA

서식시: 암석 지대
식　성: 육식, 주로 대형 동물
무　기: 강인한 턱

▶ 디자인 콘셉트

암석 지대에 사는 대형 사족 보행 몬스터입니다. 자신보다 커다랗고 피부가 단단한, 땅 위에 서식하는 대형 드래곤 등 움직임이 느린 생물을 무리지어 습격해 포식합니다. 드래곤의 피부를 찢어발기기 위해 강인한 턱을 지니고 있습니다. 기본적으로 난폭한 성질을 지녔지만 사회성이 강하고 동료라 인식한 상대에게는 무척 온순해집니다.

머리 늘리기

머리가 많은 몬스터를 그릴 때의 사고 방식을 소개합니다.

하나

머리가 많은 몬스터를 그릴 때는, 우선 목의 연결 부위 배치를 고려해 단면을 실제로 그려 보고 어깨 폭을 결정합니다. 단면의 위치에서 목을 늘리면 복수의 머리라도 제대로 수용할 수 있습니다. 우선 머리 하나의 단면도입니다. 이것을 디폴트 어깨 폭으로 삼습니다.

둘

머리가 2개가 옆으로 나란히 들어갈 수 있도록 어깨 폭을 넓힙니다. 머리가 무거워지는 만큼, 꼬리나 하반신의 무게를 더해 안정감을 줍니다.

셋

삼각형으로 배치한다면, 어깨 폭은 두 개일 때와 같습니다. 2개의 머리 위에 세 번째가 나 있는 것처럼, 등의 살을 부풀리고 하반신의 볼륨을 더욱 늘립니다.

여덟

8개의 머리를 오른쪽 그림처럼 배치한다면, 4개의 머리가 나란히 들어갈 수 있도록 어깨 폭을 넓힙니다. 이 정도까지 넓히면 앞다리의 구조는 가슴이 벌어진 파충류같은 형태가 좋을지도 모릅니다. 자세를 안정시키기 위해, 꼬리를 길게 늘려 땅에 끌리게 했습니다.

CHAPTER-2

고양이를 보고 그리기

고양이의 특징

고양이는 사냥감을 효율적으로 포식하기 위해 진화해 왔습니다.
사냥감에 몰래 다가가 단번에 숨통을 끊는 동물계에서 제일가는 헌터입니다.

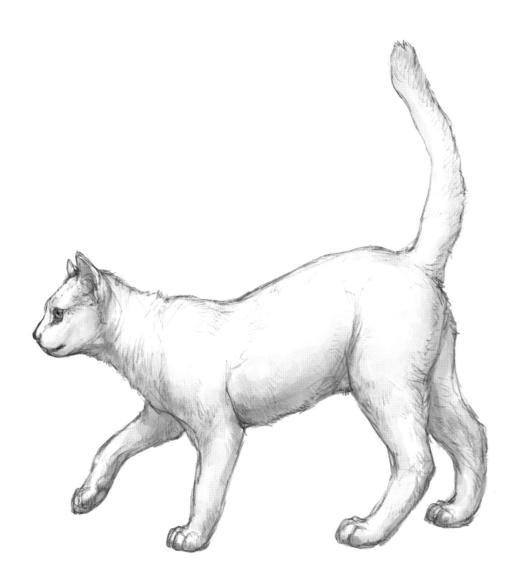

▶ 고양이의 기본

고양이는 개와 어깨를 나란히 하는 친근한 동물로, 사랑스러운 일면도 있지만 원래 프레데터(포식자)라 불리는 사냥의 스페셜리스트입니다. 숲속이나 탁 트인 초원 등 종에 따라 생활 장소는 다양한데, 모두가 순발력이 있는 근육과 일격으로 사냥감을 해치울 수 있는 엄니를 지녔습니다. 특히 하반신이 강력하게 발달되어 있어 순발력과 점프력이 우수합니다. 사냥은 그런 신체적 특징을 살려, 사냥감을 발견하면 몰래 접근한 후에 순식간에 습격해 급소를 공격, 한 방에 절명시킵니다.

스프링 같은 몸

고양이의 몸 구조는 스프링처럼 되어 있습니다. 그렇기에 도움닫기 없이 높이 점프하거나, 순식간에 가속하는 것 등이 가능합니다.

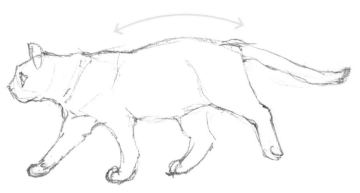

예를 들어 평범한 스프링으로 생각했을 때, 평평할 때는 반발력이 없습니다.

하지만 이처럼 항상 휘어 있다면, 언제든지 순식간에 뛰어오를 수 있습니다.

언제든지 뛰어오를 수 있도록, 등은 평소에도 항상 아치 형태로 되어 있습니다.

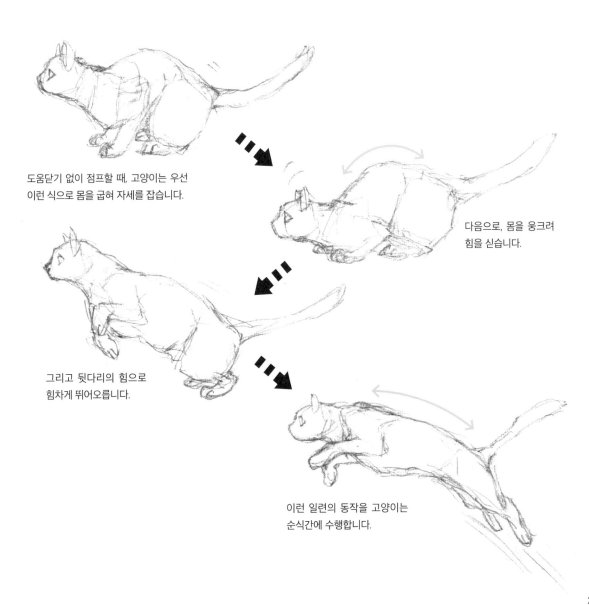

도움닫기 없이 점프할 때, 고양이는 우선 이런 식으로 몸을 굽혀 자세를 잡습니다.

다음으로, 몸을 웅크려 힘을 싣습니다.

그리고 뒷다리의 힘으로 힘차게 뛰어오릅니다.

이런 일련의 동작을 고양이는 순식간에 수행합니다.

앞발의 발톱으로 잡는다

고양이는 사냥할 때 사냥감의 급소를 어금니로 공격합니다. 이때, 상대를 확실하게 절명시키기 위해 앞다리를 이용해 확실하게 붙잡습니다.

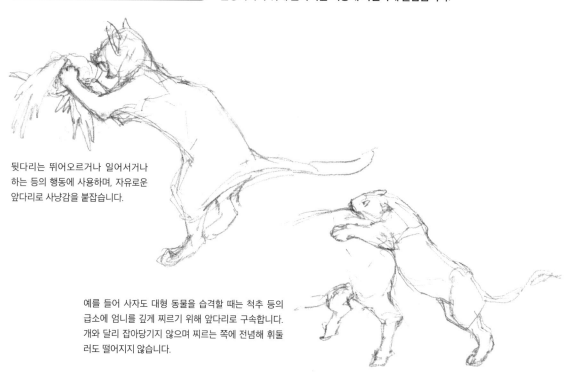

뒷다리는 뛰어오르거나 일어서거나 하는 등의 행동에 사용하며, 자유로운 앞다리로 사냥감을 붙잡습니다.

예를 들어 사자도 대형 동물을 습격할 때는 척추 등의 급소에 엄니를 깊게 찌르기 위해 앞다리로 구속합니다. 개와 달리 잡아당기지 않으며 찌르는 쪽에 전념해 휘둘러도 떨어지지 않습니다.

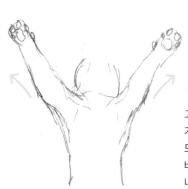

≪ 고양이

고양이는 사냥감을 붙잡거나 나무 등에 매달리기도 하기 때문에 앞다리가 바깥쪽으로 크게 벌어집니다.

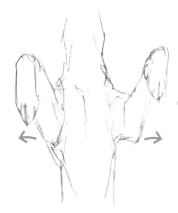

≪ 개

개는 그렇게 되지 않습니다. 앞뒤로 움직이며 보행하기 위한 다리이기 때문에 바깥쪽으로는 벌리기 어렵습니다.

✔CHECK 고양이의 쇄골은 떠 있다

인간

인간의 경우 쇄골, 팔(앞다리), 가슴뼈가 연결되어 있으며, 어깨 폭이 달라지지 않습니다.

고양이

하지만 고양이의 쇄골은 작고, 어디에도 고정되지 않은 상태로 살 속에 떠 있습니다. 그래서 어깨 폭을 자유로이 줄여, 좁은 통로를 걸어가거나 빠져나갈 수 있습니다.

위쪽 엄니로 찔러 죽인다

사냥감을 해치우는 직접적인 무기가 엄니입니다. 물었을 때 확실하게 급소에 찔러 넣기 때문에, 고양이의 사냥은 순식간에 끝납니다.

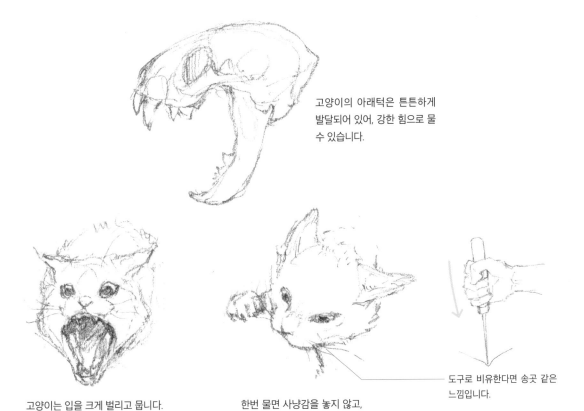

고양이의 아래턱은 튼튼하게 발달되어 있어, 강한 힘으로 물 수 있습니다.

고양이는 입을 크게 벌리고 뭅니다.

한번 물면 사냥감을 놓지 않고, 더욱 힘을 가해 엄니가 더 깊이 파고들게 합니다.

도구로 비유한다면 송곳 같은 느낌입니다.

고 양 이 토 막 지 식

고대의 생물 검치호(Saber-toothed tiger)

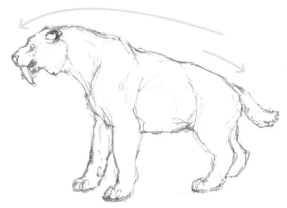

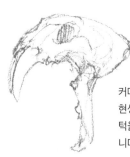

커다란 엄니를 찌르기 위해, 현생 고양이보다 더욱 크게 턱을 벌렸을 것으로 추정됩니다.

고양이 계열은 하반신이 발달되어 있다고 말했지만, 고대의 대형 고양이 검치호는 상반신이 높고 하반신으로 갈수록 낮아지는 프로포션입니다. 긴 엄니를 위에서 찌를 수 있도록 머리 위치가 높았던 것이 아닐까 추정됩니다. 현생 고양이처럼 재빠르게 피하는 상대가 아니라, 움직임이 느린 대형동물을 상대로 했던 건지도 모릅니다.

현생 고양이는 사자 같은 대형종을 포함해 모두 하반신이 발달되어 있습니다.

고양이의 구조

고양이의 구조는 순발력을 만들어내는 데 특화되어 있습니다.
스프링처럼 잘 휘어지는 몸이 특징입니다.

골격도

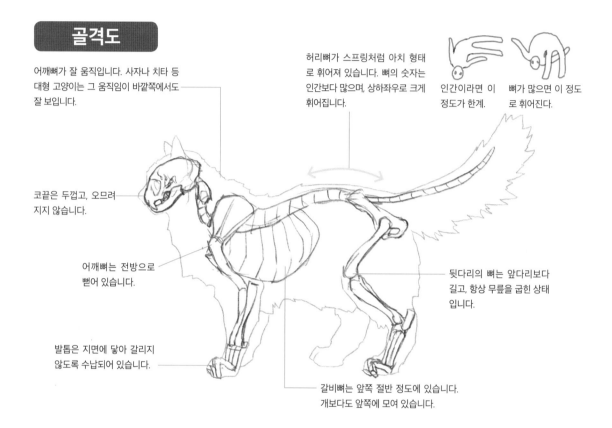

어깨뼈가 잘 움직입니다. 사자나 치타 등 대형 고양이는 그 움직임이 바깥쪽에서도 잘 보입니다.

허리뼈가 스프링처럼 아치 형태로 휘어져 있습니다. 뼈의 숫자는 인간보다 많으며, 상하좌우로 크게 휘어집니다.

인간이라면 이 정도가 한계.

뼈가 많으면 이 정도로 휘어진다.

코끝은 두껍고, 오므려지지 않습니다.

어깨뼈는 전방으로 뻗어 있습니다.

뒷다리의 뼈는 앞다리보다 길고, 항상 무릎을 굽힌 상태입니다.

발톱은 지면에 닿아 갈리지 않도록 수납되어 있습니다.

갈비뼈는 앞쪽 절반 정도에 있습니다. 개보다도 앞쪽에 모여 있습니다.

근육도

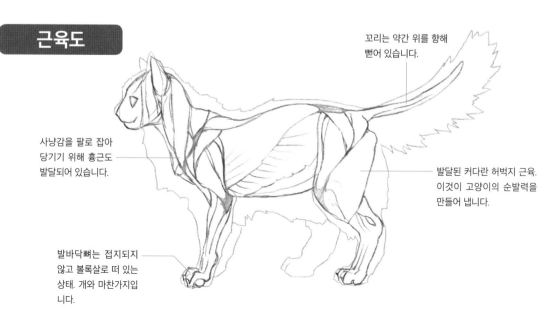

꼬리는 약간 위를 향해 뻗어 있습니다.

사냥감을 팔로 잡아 당기기 위해 흉근도 발달되어 있습니다.

발달된 커다란 허벅지 근육. 이것이 고양이의 순발력을 만들어 냅니다.

발바닥뼈는 접지되지 않고 볼록살로 떠 있는 상태. 개와 마찬가지입니다.

디테일

머리는 둥글고, 코는 짧습니다. 무는 것이 아니라 사냥감을 찔러 죽이기 위한 머리 부분 구조입니다.

꼬리는 자세의 밸런스를 잡기 위해 사용됩니다.

머리 부분을 안정시키기 위해 목은 짧은 편.

소리를 내지 않고 조용히 걷거나, 사냥감이나 나무 껍질을 붙잡거나 하기 위한 발입니다.

허리는 개처럼 잘록하지는 않습니다. 복부는 약간 아래로 내려와 있습니다.

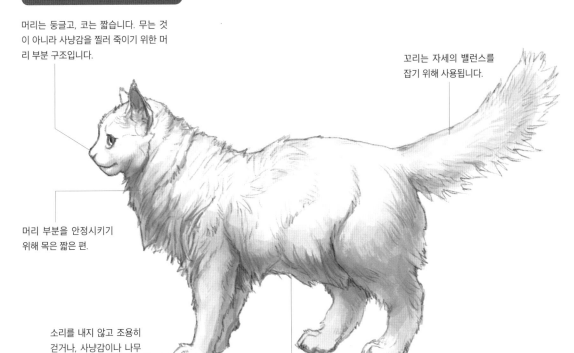

프로포션

중심이 하반신 쪽에 있는 후륜구동형입니다. 하반신 쪽이 무겁기 때문에, 간단히 두 다리로 설 수 있습니다. 반대로 물구나무서기는 어렵고, 자연스럽게 그런 자세를 취하는 경우는 없습니다.

하반신이 발달된 것에 맞춰서, 복부도 하반신 쪽이 더 큽니다.

하반신의 비중이 크다

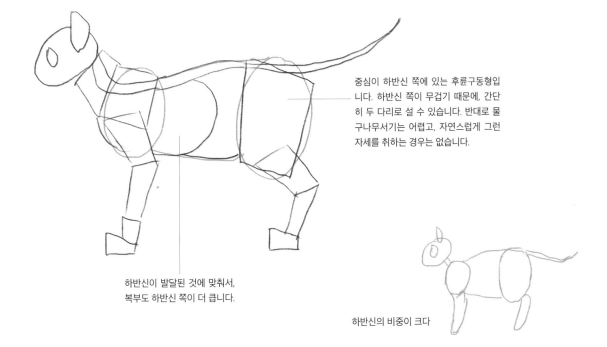

29

고양이를 그리는 순서

고양이를 그릴 때의 포인트는 발달된 하반신 쪽을 크게 그리는 것.
여기서는 개의 해설과 차별화하기 위해, 털이 긴 고양이로 해설합니다.

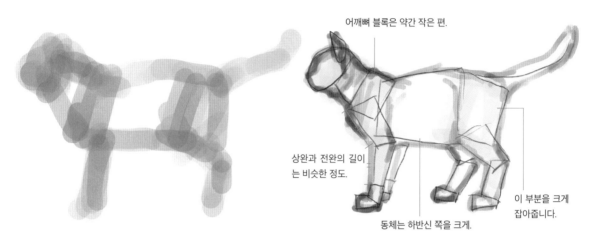

어깨뼈 블록은 약간 작은 편.

상완과 전완의 길이
는 비슷한 정도.

동체는 하반신 쪽을 크게.

이 부분을 크게
잡아줍니다.

1 대강 형태를 잡는다

두꺼운 붓으로 대략적인 실루엣을 잡습니다. 하반신 쪽이 더 큰
프로포션을 의식해 그려봅시다. 정확성보다도 이미지 중시.

2 블록으로 나누어 생각한다

골격의 이미지에 따라 블록으로 나누어 생각합니다. 고양이의 몸
은 어깨뼈가 약간 작고 어깨의 위치가 높습니다. 하반신은 크게
잡아주도록 합시다.

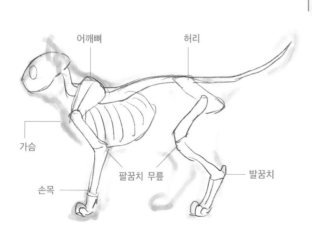

어깨뼈 허리

가슴

손목 팔꿈치 무릎 발꿈치

3 골격을 생각한다

더 고양이처럼 만들기 위해, 내부의 골격 구조를 고려합니다. 어디
에 어떤 방향으로 뼈가 들어가 있는지를 떠올려 보도록 합시다.

POINT

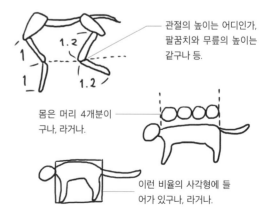

관절의 높이는 어디인가,
팔꿈치와 무릎의 높이는
같구나 등.

몸은 머리 4개분이
구나, 라거나.

이런 비율의 사각형에 들
어가 있구나, 라거나.

비율을 확인하자

자료에서 읽어내야 할 포인트는 비율입니다. 뼈 하나하나의 형태
는 정확하지 않아도 되므로, 몸 표면에 뼈의 형태가 보이는 부분
과 관절에 집중하도록 합시다.

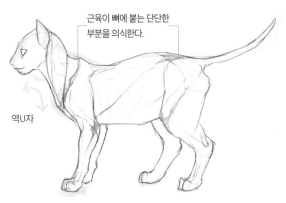

근육이 뼈에 붙는 단단한
부분을 의식한다.

역U자

4 근육을 붙인다

커다란 근육 덩어리를 대강 채워 넣으면서 살을 붙입니다. 어깨뼈
가 튀어나온 부분이나 뒷다리뼈가 불거진 부분 등, 단단한 뼈 부분
을 의식합시다.

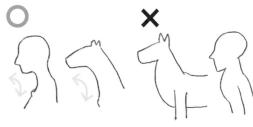

POINT

목은 역U자

목에서 가슴에 걸친 라인은 역U자형으로 패여 있습니다. 이것은
인간을 포함해 어떤 동물이든 마찬가지입니다. 이 부분을 부풀리면
부자연스럽게 보입니다.

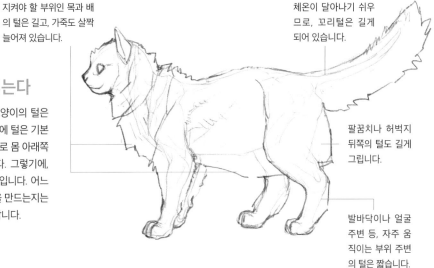

지켜야 할 부위인 목과 배
의 털은 길고, 가죽도 살짝
늘어져 있습니다.

체온이 달아나기 쉬우
므로, 꼬리털은 길게
되어 있습니다.

5 체모를 그려 넣는다

털이 긴 부분을 묘사합니다. 고양이의 털은
부드럽고 중력에 이끌리기 때문에 털은 기본
적으로 아래쪽으로 늘어지며 주로 몸 아래쪽
의 실루엣을 크게 변화시킵니다. 그렇기에,
털이 긴 동물은 다리가 짧아 보입니다. 어느
부분의 털이 길고 어떤 실루엣을 만드는지는
실제 동물을 관찰해 주시기 바랍니다.

팔꿈치나 허벅지
뒤쪽의 털도 길게
그립니다.

발바닥이나 얼굴
주변 등, 자주 움
직이는 부위 주변
의 털은 짧습니다.

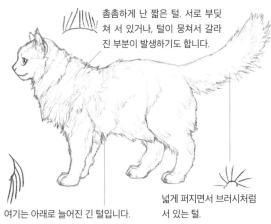

촘촘하게 난 짧은 털. 서로 부딪
쳐 서 있거나, 털이 뭉쳐서 갈라
진 부분이 발생하기도 합니다.

여기는 아래로 늘어진 긴 털입니다.

넓게 퍼지면서 브러시처럼
서 있는 털.

6 깔끔하게 다듬는다

털이 나 있는 방식이나 흐름, 부위별 길이 등, 실물 자료를 참고로
묘사해 나갑니다. 자세히 표현할 부위와 생략할 부위를 결정하고,
강약을 조절해 그립시다.

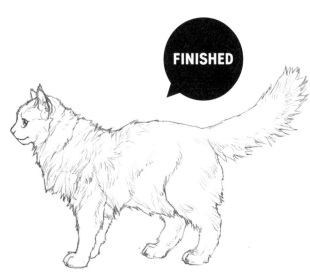

FINISHED

고양이의 몬스터화 I

고양이를 베이스로 복수의 동물 파츠를 합성해 그리폰을 그려 보겠습니다.

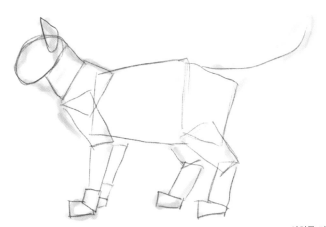

1 고양이 그리기 2에서 스타트

체형을 변경할 것이므로 완성도가 아니라 자유로이 발상하기 쉬운 블록 구분 단계에서 스타트합니다.

2 체형 변경

소형 고양이에서 대형 사자의 프로포션으로 어레인지해 나갑니다. 대형화의 기본은 몸 끄트머리 부분의 비율을 낮춰 등신을 올리는 것입니다. 고양이의 동체를 늘리고, 어깨의 근육을 증강하고, 머리와 발끝을 작게 하면 사자의 체형이 됩니다.

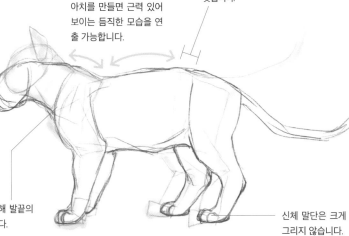

아치를 만들면 근력 있어 보이는 듬직한 모습을 연출 가능합니다.

몸통을 늘려 머리의 비율을 낮춥니다.

어깨 주변의 볼륨을 증강해 발끝의 비율을 상대적으로 낮춥니다.

신체 말단은 크게 그리지 않습니다.

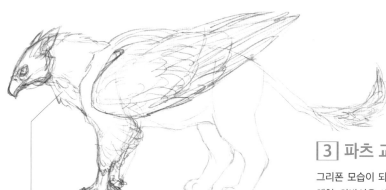

목 주변의 깃털은 사자의 갈기 느낌을 내기 때문에, 많이 그렸습니다.

아장

아장

일반적인 독수리의 발끝은 보행에 적합하지 않기 때문에 이번에는 보행, 공격에 모두 사용할 수 있는 뱀잡이수리의 발을 선택.

3 파츠 교체

그리폰 모습이 되도록 앞 부분을 매로 교체해보겠습니다. 체형, 하반신은 사자 모습 그대로인 상태에서 날개를 더하고 머리와 발끝을 매로 변경합니다. 새의 특징인 깃털도 추가합니다.

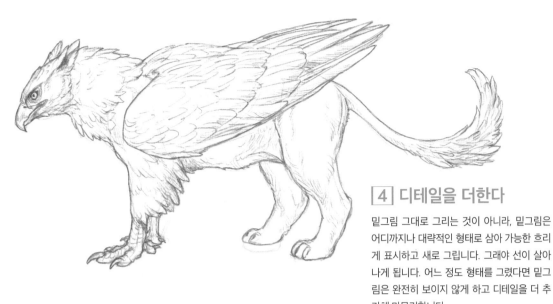

4 디테일을 더한다

밑그림 그대로 그리는 것이 아니라, 밑그림은
어디까지나 대략적인 형태로 삼아 가능한 흐리
게 표시하고 새로 그립니다. 그래야 선이 살아
나게 됩니다. 어느 정도 형태를 그렸다면 밑그
림은 완전히 보이지 않게 하고 디테일을 더 추
가해 마무리합니다.

FINISHED

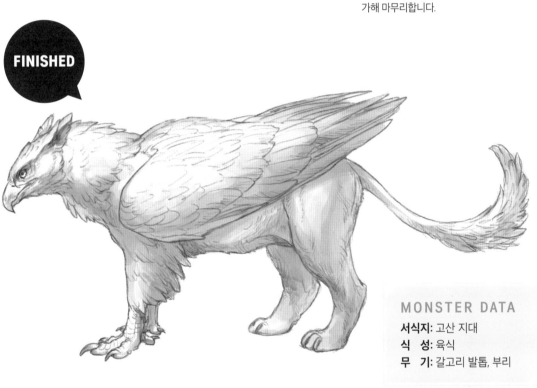

MONSTER DATA

서식지: 고산 지대
식　성: 육식
무　기: 갈고리 발톱, 부리

▶ 디자인 콘셉트

그리폰은 독수리의 상반신과 날개, 사자의 하반신을 지닌
전설 속의 생물입니다. 예로부터 다양한 이야기에 등장하
고 있으며, 귀족의 문장이나 예술의 모티브로 자주 사용됩
니다. 몸은 사자보다 몇 배나 거대하며 성격은 굉장히 난
폭하고 용맹합니다. 황금을 좋아해 둥지에 모아두며 그것
들을 노리고 온 모험자들을 예리한 갈고리 발톱으로 찢어
발깁니다.

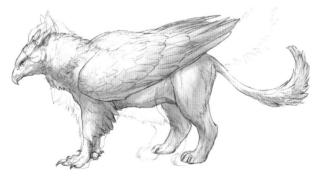

고양이 몬스터 움직이기

그리폰의 베이스가 되는 고양이와 독수리는 모두 발톱을 무기로 사용하는 동물이므로, 상공에서
발톱으로 공격해 오는 장면을 그려 보았습니다.

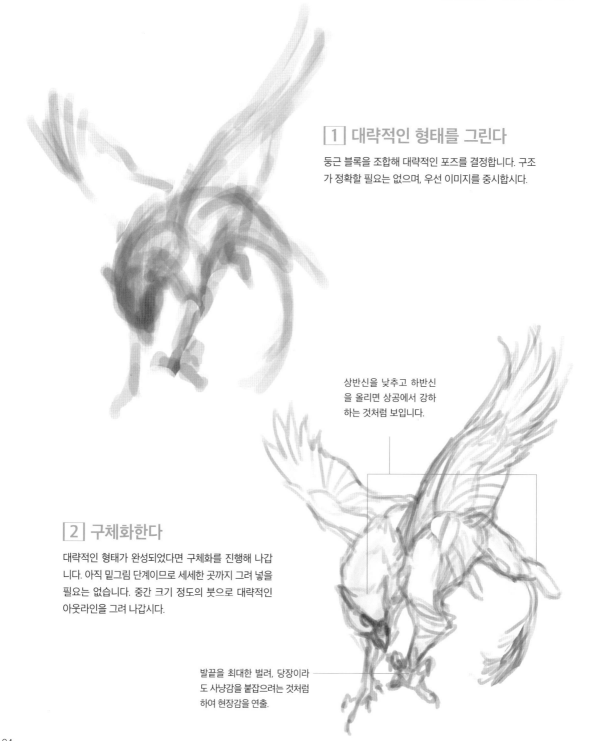

1 대략적인 형태를 그린다

둥근 블록을 조합해 대략적인 포즈를 결정합니다. 구조
가 정확할 필요는 없으며, 우선 이미지를 중시합시다.

상반신을 낮추고 하반신
을 올리면 상공에서 강하
하는 것처럼 보입니다.

2 구체화한다

대략적인 형태가 완성되었다면 구체화를 진행해 나갑
니다. 아직 밑그림 단계이므로 세세한 곳까지 그려 넣을
필요는 없습니다. 중간 크기 정도의 붓으로 대략적인
아웃라인을 그려 나갑시다.

발끝을 최대한 벌려, 당장이라
도 사냥감을 붙잡으려는 것처럼
하여 현장감을 연출.

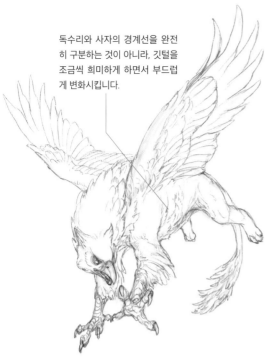

독수리와 사자의 경계선을 완전히 구분하는 것이 아니라, 깃털을 조금씩 희미하게 하면서 부드럽게 변화시킵니다.

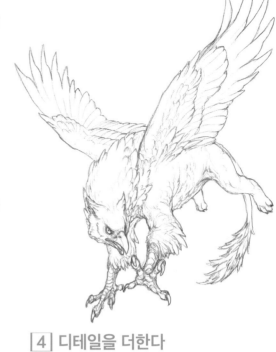

3 선화를 그린다

부드러운 선으로 선화를 그려 나갑니다. 다른 일러스트와 마찬가지로, 밑그림은 어디까지나 밑그림으로 취급합니다. 밑그림을 그대로 옮기는 게 아니라 새로 그린다는 감각으로 선화를 그려 나갑시다.

4 디테일을 더한다

어느 정도 선화를 그렸다면 밑그림은 보이지 않게 하고 세부를 더 자세히 묘사합니다. 특히 그리폰의 경우는 깃털과 몸을 덮은 털을 구별해 그려 합성수다운 느낌을 내도록 합시다.

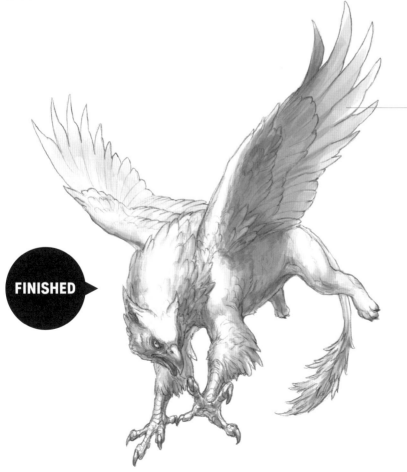

FINISHED

날개가 바람을 받아 위로 치솟은 것처럼 그리면 실제로 하늘을 날고 있는 것 같은 현장감을 이끌어 낼 수 있습니다. 끝부분의 깃털이 크게 벌어지는 독수리의 날개입니다.

고양이의 몬스터화 Ⅱ

하반신이 강하고 점프력이 있는 고양이는 드래곤의 기초로 삼기에 적합합니다.
여기서는 고양이를 이용해 보편적인 드래곤을 만들어내는 방법을 소개합니다.

1 체형의 변경

고양이의 대략적인 형태를 그렸다면, 우선 체형을 변화시킵니다. 드래곤은 하늘을 납니다. 날아오르기 위한 순발력을 증강시키기 위해 하반신을 강화합니다. 하반신이 강하다는 점이 고양이를 선택한 이유입니다.

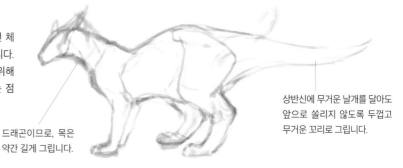

드래곤이므로, 목은 약간 길게 그립니다.

상반신에 무거운 날개를 달아도 앞으로 쏠리지 않도록 두껍고 무거운 꼬리로 그립니다.

2 날개를 추가한다

드래곤의 날개를 추가합니다. 기본 골격은 인간의 손처럼 생각합니다. 베이직한 드래곤은 깃털이 없으므로, 뼈와 뼈 사이에 피막을 이어주어 바람을 받을 수 있도록 합니다.

손가락

손목

팔꿈치

어깨

대형생물다운 느낌을 내기 위해 머리 부분은 작게 그립니다. 그리폰 때와 마찬가지 요령으로, 등신을 올리기 위함입니다.

날개의 크기에 맞춰 꼬리 길이를 조정합니다. 날개가 커질수록 꼬리의 볼륨도 증가합니다.

3 디테일을 더한다

근육을 의식하면서 디테일을 더합니다. 날개는 인간의 손을 크게 만든 것이라 생각하면서 관절을 그리면 울퉁불퉁하고 중후한 느낌을 낼 수 있습니다. 다리는 드래곤의 디자인에 자주 쓰이는 발가락 3개 타입을 채용했습니다.

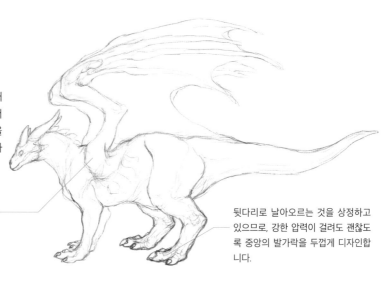

실제로 날개를 움직이기 위한 근력으로서는 부족하므로, 날개 연결 부위 주변의 근육도 추가하면 좋습니다.

뒷다리로 날아오르는 것을 상정하고 있으므로, 강한 압력이 걸려도 괜찮도록 중앙의 발가락을 두껍게 디자인합니다.

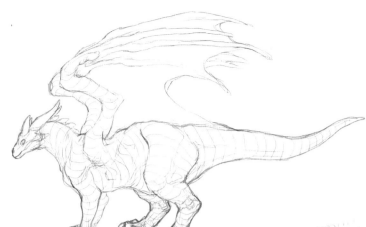

4 비늘 가이드라인을 넣는다

몸 표면에 비늘을 그리기 위한 가이드라인을 넣어 둡니다. 몸의 입체감에 맞게 고리를 끼워 넣는 것처럼 그리는 느낌입니다. 이렇게 하면 평면적으로 보이는 일 없이 몸의 입체감에 맞는 비늘을 그릴 수 있습니다.

5 비늘을 그린다

가이드를 따라 비늘을 그립니다. 이때 단단한 부분과 부드러운 부분을 구별합시다. 관절 주변 등 움직이는 부분은 비늘을 작게 그려 유연성을 주고, 그 이외에 갑옷으로서의 역할을 수행할 부분은 크게 그려 단단한 인상을 줍니다.

관절 부분은 작게 그려 유연성을 줍니다.

갑옷 역할을 하는 부분은 크게 그립니다.

MONSTER DATA

서식지: 산악 지대
식 성: 육식
무 기: 엄니, 브레스

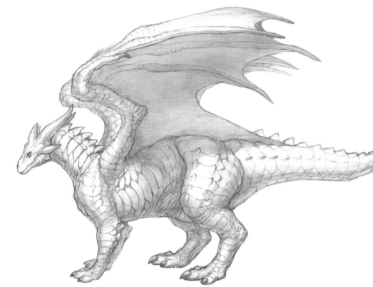

▶ 디자인 콘셉트

고양이를 활용해 만든 스마트한 체구와 순발력을 지닌 왕도 서양 드래곤입니다. 매우 활동적이며, 지상이든 공중이든 자유로이 누빌 수 있습니다. 드래곤은 도마뱀이나 악어와 비슷하다고 자주 말하지만, 실제로는 다양한 동물의 특징을 섞은 키메라입니다. 그렇기에 어떤 동물을 베이스 삼든 드래곤화가 가능합니다.

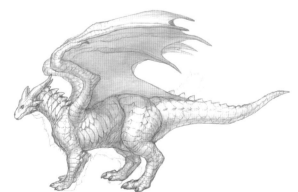

드래곤은 포유류?

드래곤은 파충류인가, 포유류인가. 그 대답에 대한 단서는 표정.

드래곤은 대부분의 경우 비늘이 나 있기에 얼핏 보기에는 파충류인 것 같지만, 그렇다고 파충류 얼굴로 그려도 되는 걸까? 에 대해 좀 생각해 보았습니다.

공룡과 파충류는 분류가 다르다는 이야기는 일단 여기서는 제쳐 두고, 파충류계 대표 알로사우르스(같은 것)와, 포유류 대표 개(같은 것)의 머리뼈를 그려 보았습니다.

알로사우르스가 육지에서 사는 척추동물이라 가정하고 입이 꽉 닫히는 구조라면, 유연성이 없는 공룡의 윗입술은 아래로 늘어져 입을 벌렸을 때 위쪽 엄니는 조금밖에 보이지 않습니다. 현생 파충류도 이빨은 거의 보이지 않지요.

알로사우르스

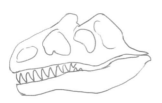 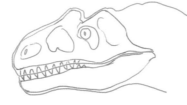 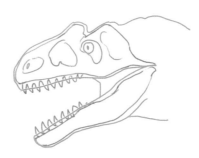

개

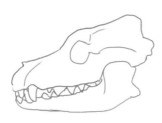 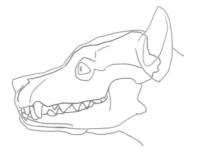

한편 개는 윗입술을 들춰서 잇몸과 엄니를 보여줄 수 있습니다. 이것은 얼굴에 표정을 바꿀 수 있는 근육이 있기 때문이지만, 윗입술을 들어 올리는 근육을 지닌 것은 포유류뿐입니다. 엄니와 칫몸이 보이는 무서운 얼굴로 위협하는 드래곤은 포유류일지도 모릅니다. 다만, 위협은 무기를 보여주어 「나는 강하니까 건드리지 마라!」라고

상대에게 전해 양쪽 모두에게 리스크가 있는 직접적인 싸움을 피하기 위한 행동으로, 고등 생물일수록 위협만으로 해결해 싸움을 피한다던가요. 드래곤은 파충류보다 더 많이 진화한 생물 같으니 진화하는 과정에서 표정 근육이 몸에 생겼을 가능성도 배제할 수 없습니다.

CHAPTER-3

말을 보고 그리기

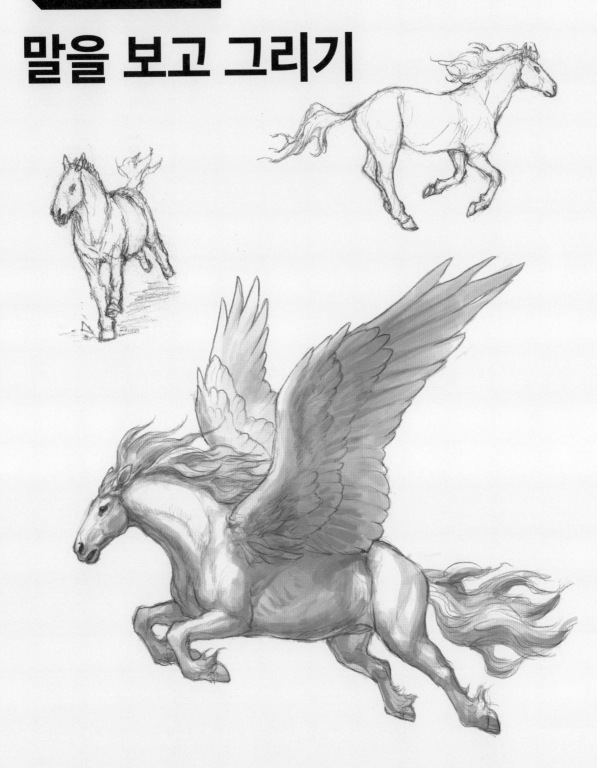

말의 특징

말은 달리는 것에 특화되어 발굽이 생긴 초식동물입니다. 인간을 태우고 장시간 장거리를 달릴 수 있기 때문에 예로부터 주요한 이동수단으로 여겨져 왔습니다.

▶ 말의 기본

말은 초원이나 낮은 숲 등 탁 트인 환경에서 서식하는 초식동물입니다. 적으로부터 도망칠 수 있도록 달리는데 특화되어 있으며, 5개 중 4개의 발가락이 퇴화되어 하나가 되어 있습니다. 이 때문에 무언가를 붙잡는 것은 불가능합니다. 그 대신 단단한 말굽으로 되어 있어 달리기에 적합합니다. 또, 인간을 태우고 주행 가능한 몸을 지녔기에 근대 이전의 주요 이동수단으로 가축화되었습니다. 현재 살아남은 종은 대부분이 가축화된 말이며, 야생종은 대부분 절멸했거나 절멸의 위기에 처해 있습니다.

달리기에 특화된 몸

말은 뿔이나 엄니 등의 무기를 지니지 않았습니다. 말하자면 달리기 그 자체를 무기로 삼는 동물입니다.

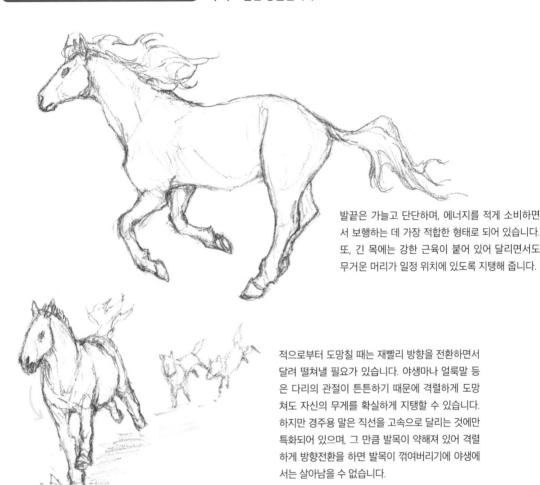

발끝은 가늘고 단단하며, 에너지를 적게 소비하면 서 보행하는 데 가장 적합한 형태로 되어 있습니다. 또, 긴 목에는 강한 근육이 붙어 있어 달리면서도 무거운 머리가 일정 위치에 있도록 지탱해 줍니다.

적으로부터 도망칠 때는 재빨리 방향을 전환하면서 달려 떨쳐낼 필요가 있습니다. 야생마나 얼룩말 등 은 다리의 관절이 튼튼하기 때문에 격렬하게 도망 쳐도 자신의 무게를 확실하게 지탱할 수 있습니다. 하지만 경주용 말은 직선을 고속으로 달리는 것에만 특화되어 있으며, 그 만큼 발목이 약해져 있어 격렬 하게 방향전환을 하면 발목이 꺾여버리기에 야생에 서는 살아남을 수 없습니다.

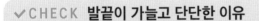

✓ CHECK 발끝이 가늘고 단단한 이유

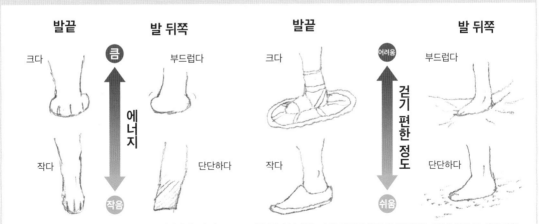

발끝이 크면 그만큼 소비하는 에너지가 커집니다. 발 뒤 쪽도 부드럽지 않으면 힘이 달아나버리고 맙니다. 그렇 기에 가늘고 단단한 발이야말로 달리기를 위한 최적의 조건이라 할 수 있습니다.

예를 들면 설피(*눈 속에 빠지지 않게 신 밑에 대는 덧신) 같은 큰 신발보다는 러닝 슈즈같은 작은 신발이 더 걷기 편하고, 이불 위처럼 부드러운 장소보다 단단한 길 위가 더 달리기 편할 것입니다. 그것과 같은 느낌입니다.

말의 다리 구조

말의 특징은 달리기에 특화된 다리이므로 구조를 이해하고 그리는 것이 말처럼 보이게 만드는 포인트입니다.

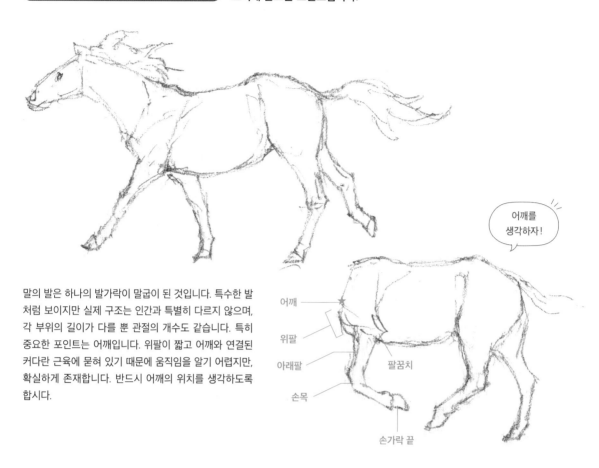

어깨를 생각하자!

어깨
위팔
아래팔
팔꿈치
손목
손가락 끝

말의 발은 하나의 발가락이 말굽이 된 것입니다. 특수한 발처럼 보이지만 실제 구조는 인간과 특별히 다르지 않으며, 각 부위의 길이가 다를 뿐 관절의 개수도 같습니다. 특히 중요한 포인트는 어깨입니다. 위팔이 짧고 어깨와 연결된 커다란 근육에 묻혀 있기 때문에 움직임을 알기 어렵지만, 확실하게 존재합니다. 반드시 어깨의 위치를 생각하도록 합시다.

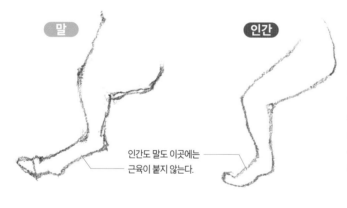

말

인간

인간도 말도 이곳에는 근육이 붙지 않는다.

인간의 다리와 말의 다리를 나란히 세워 보았습니다. 말은 발꿈치부터 앞, 발등의 뼈가 깁니다. 또, 인간도 근육이 붙는 부분과 붙지 않는 부분이 있는데, 이것은 뼈의 형태가 달라져도 변하지 않습니다.

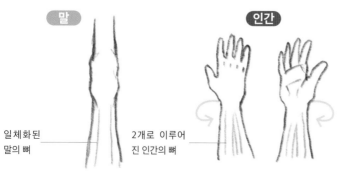

말

인간

일체화 된 말의 뼈

2개로 이루어 진 인간의 뼈

인간의 손은 아래팔의 뼈가 2개로 나뉘어 있어서 팔이 크게 회전합니다. 하지만 말의 경우는 여기에 해당하는 뼈가 일체화되어 있기 때문에 회전하지 않습니다.

말

인간

말과 인간은 구조는 같아도 관절의 가동 영역이 다릅니다. 특히 주의해야 하는 것은 인간의 손목 관절의 가동 영역이 지나칠 정도로 대단하다는 점입니다.

인간이라면 쉽게 할 수 있는 동작이지만, 손목을 지면에 접촉시키지 않고 보행하는 동물은 손목이 위로 굽혀지지 않기 때문에 할 수 없는 동작입니다.

이처럼 직선 모양으로 펴지는 것이 한계로 이 이상은 위로 굽혀지지 않습니다. 그 대신 착지했을 때 확실하게 몸을 지탱할 수 있습니다.

위쪽으로 굽혀질 경우 매 순간 힘을 주지 않으면 한 걸음 한 걸음 걷기조차 힘듭니다. 동물마다 적합한 구조로 되어 있음을 알 수 있습니다.

바깥쪽으로 굽혀지지 않는 대신 안쪽으로는 이 정도까지 굽힐 수 있습니다. 인간의 손목은 90도 정도가 한계입니다.

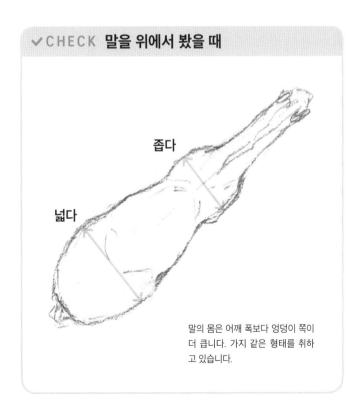

✔CHECK 말을 위에서 봤을 때

좁다

넓다

말의 몸은 어깨 폭보다 엉덩이 쪽이 더 큽니다. 가지 같은 형태를 취하고 있습니다.

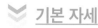
말은 평소에 사실은 약간 불안정한 자세를 취하고 있습니다. 이걸 고려하면 좀 더 말처럼 보이는 포즈를 잡을 수 있습니다.

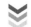 기본 자세

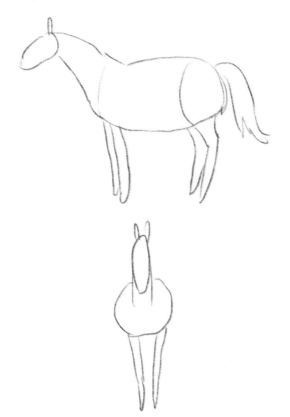

다 자란 건강한 말은 이처럼 발끝이 몸 안쪽으로 향하는 자세를 취합니다. (거기다) 앞다리는 뒤로, 뒷다리는 약간 앞으로 내밀기 때문에 무거운 몸체보다도 아래쪽이 더 좁은 형태가 되어 약간 불안정한 상태로 서 있습니다. 넘어지기 쉬운 자세지만 동시에 금방 움직일 수 있는 자세라는 의미이기도 합니다.

안정된 자세

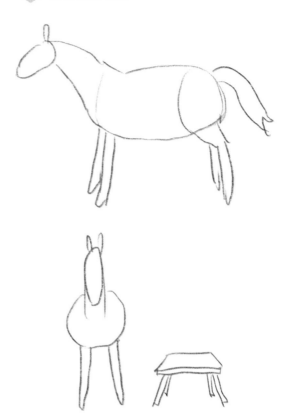

여덟팔(八)자 모양으로 다리를 벌린, 책상이나 의자처럼 옆으로 잘 흔들리지 않는 안정된 자세입니다. 얼핏 보기에는 더 좋은 자세처럼 보이지만, 안정되어 있기에 행동을 시작할 때까지 시간이 걸려 적에게 붙잡힐 위험이 높아집니다. 발끝이 아직 안정되지 않은 어린 망아지, 임신 중이거나 몸 상태가 좋지 않은 말이 이런 자세를 취하기도 합니다.

평소

몸을 기울여 중심을 무너뜨린다

다리가 앞으로 나간다

적의 습격에서 한시라도 빨리 달려 도망치기 위해 항상 움직이기 쉬운 자세를 취하고 있습니다. 예를 들어 인간도 몸이 앞으로 넘어질 것 같으면 자연스럽게 다리가 앞으로 나갈 것입니다. 그것과 같은 느낌입니다.

예를 들어 두 다리를 벌리고 우뚝 선 상태와 다리를 붙이고 선 상태 중 어느 쪽이 더 쉽게 달리기 시작할 수 있는지, 해보면 이해하기 쉬우리라 생각합니다. 이 기본 자세는 말에 국한된 것이 아니라 다른 발굽이 있는 동물들도 마찬가지입니다.

동물의 시야

동물의 눈은 육식 동물과 초식 동물에 따라 위치가 다릅니다. 각각의 목적이 다름을 알고, 「그 동물다운 느낌」을 내 봅시다.

동물은 오른쪽 눈에 보이는 모습과 왼쪽 눈에 보이는 모습의 차이로 물체와의 거리를 인식합니다. 그래서 두 눈으로 보면 입체감과 거리감을 알 수 있습니다. 이것을 입체시라고 합니다. 반대로 한쪽 눈으로 보면 평면사진처럼 입체감과 거리감을 알 수 없습니다.

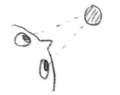

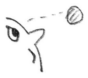

양쪽 눈으로 보면 좌우의 차이로 입체감이 생긴다.

한쪽 눈으로만 보면 거리를 알 수 없다.

초식 동물의 경우

초식 동물은 적을 한시라도 빨리 발견하기 위해 넓은 범위를 볼 필요가 있습니다. 그렇기 때문에 눈은 측면으로 튀어나온 형태로 붙어 있으며, 입체 시야가 좁아집니다. 그 대신, 거의 사각지대가 없는 시야를 지니고 있습니다. 눈이 어떻게 붙어있는가 하는 것도 초식 동물다운 느낌을 연출하는 중요한 요인입니다.

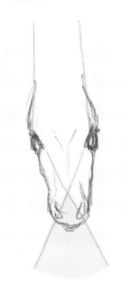

입체 시야가 좁다

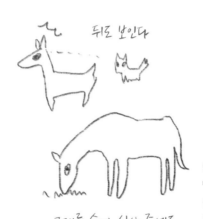

뒤도 보인다

고개를 숙여 식사 중에도 보고 있다

말의 동공은 시야를 넓히기 위해 좌우로 긴 「마이너스(-)」모양을 하고 있습니다. 항상 광범위를 둘러볼 필요가 있기 때문에, 이 동공은 아래를 보고 있을 때도 회전해 지면과 평행이 되도록 유지합니다.

육식 동물의 경우

입체 시야가 넓다

사냥꾼인 육식동물은 양쪽 눈으로 정면의 사냥감을 보고, 사냥감과 자신의 거리를 정확하게 파악할 필요가 있습니다. 그렇기에 눈은 정면에 붙어 있으며, 양쪽 눈을 통해 입체감과 거리감을 느낄 수 있는 입체 시야가 넓습니다. 반면, 후방은 돌아보지 않으면 볼 수가 없습니다.

말의 얼굴 생김새

초식동물과 육식동물은 눈의 위치 이외에도 다양한 차이점이 얼굴에 드러나 있습니다. 각각을 비교하면서 그 차이점을 알아봅시다.

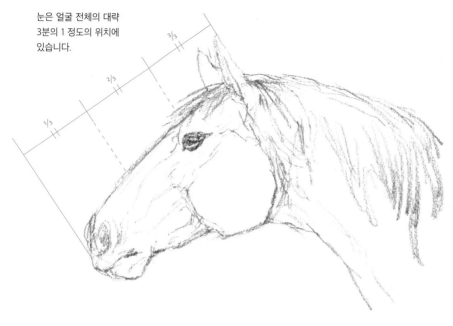

눈은 얼굴 전체의 대략 3분의 1 정도의 위치에 있습니다.

우선 말의 얼굴을 보도록 합시다. 얼굴 측면에 붙은 눈과 풀을 뜯기 위한 긴 턱 등 초식동물의 특징을 볼 수 있습니다. 하지만 그것만 알고 있어서는 실제로 그려봤을 때 도무지 말처럼 보이지 않고 어째서인지 자꾸 개처럼 보이는 경우도 많을 겁니다. 이런 상황을 피하기 위해서는 얼굴 생김새의 차이에 대해 더 자세하게 인식할 필요가 있습니다.

⌄⌄ 말처럼 보이는 얼굴 생김새

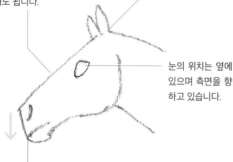

콧날은 품종에 따라 곡선이 다소 다르지만, 기본적으로는 머리 꼭대기부터 코끝까지 일직선이라 생각해도 됩니다.

귀는 위쪽 방향으로 튀어나와 있으며, 연결 부위는 가느다랗습니다.

눈의 위치는 옆에 있으며 측면을 향하고 있습니다.

끝부분만 열리며 크게 벌리는 일은 없습니다. 또, 말 등의 초식 동물은 입술을 사용해 지면이나 나무에 있는 잎을 따먹기 때문에 코끝보다도 입끝이 더 앞으로 나와 있습니다.

⌄⌄ 말처럼 보이지 않는 얼굴 생김새

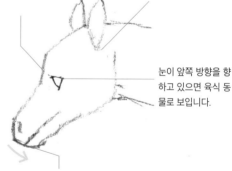

콧날을 그릴 때 버릇이나 편견 때문에 단차를 주게 되면 육식 동물처럼 보입니다.

귀가 옆에 나 있거나 연결 부위가 두꺼운 것은 육식 동물의 특징입니다.

눈이 앞쪽 방향을 향하고 있으면 육식 동물로 보입니다.

입이 벌어지는 부분이 길어지면 육식동물에 가까워집니다. 또, 코끝보다 턱이 뒤로 물러나 있어도 말처럼 보이지 않게 됩니다. 이것은 엄니가 있는 동물의 특징입니다.

✓CHECK 입 끝의 형태로 구별해 그린다

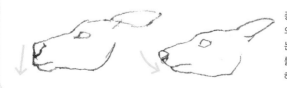

종류에 따라 앞서 말한 차이가 모두 해당하는 것은 아니지만, 대부분의 동물에 이러한 입 끝의 특징이 드러납니다. 예를 들어 얼핏 보기에는 개와 비슷해 보이는 캥거루의 얼굴도 입술이 앞쪽으로 나온 형태를 취하고 있습니다. 이걸 파악해 두면 초식 동물과 육식 동물을 구별해 그릴 수 있게 됩니다.

⩔ 말

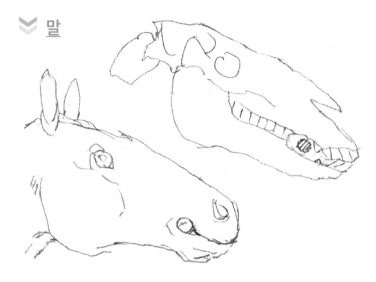

입술이 열리는 최대치는 앞니와 어금니 사이에 있는 틈(치조)까지로, 어금니가 보일 정도는 아닙니다. 또, 승마할 때는 이 틈에 재갈을 물립니다. 원래 있는 틈이기 때문에 재갈을 물려도 입을 완전히 다무는 것이 가능하며, 입술이 막기 때문에 어금니를 다치게 하는 일도 없습니다.

※ 재갈이란 말의 입에 물리는 봉 형태의 마구를 말합니다. 고삐와 연결되어 있으며, 기수의 명령을 말에게 전달하는 역할을 합니다.

⩔ 개

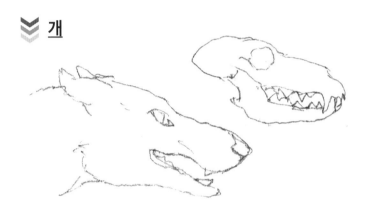

개의 머리를 예로 육식동물의 머리를 보면 차이를 알 수 있습니다. 개 등의 육식동물은 입이 크게 벌어지므로, 입술도 길게 갈라져 있고 벌리면 어금니가 보입니다. 또, 입 전체에 이빨이 나 있기 때문에 물건을 물면 고정됩니다. 재갈처럼 단단한 것을 물리고 당기면 이빨에 상처가 나고 맙니다.

✔CHECK 초식인가 육식인가에 따라 귀의 형태도 달라진다

회전시키기 위해 연결 부위가 가늘다

토끼　코뿔소

초식 동물의 귀는 안테나 역할을 합니다. 몸은 멈춘 채로 귀만 회전시키는 것이 가능하므로, 360도 다양한 방향에서 정상적이지 않은 소리를 감지할 수 있습니다. 안테나이기 때문에, 머리 꼭대기 부근에서 바깥쪽을 향해 튀어나와 있습니다.

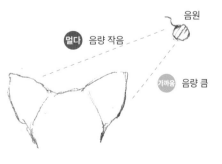

음원

멀다 음량 작음

가까움 음량 큼

한편 육식 동물은 전방에서 소리가 나는 위치를 정확하게 파악하기 위한 귀를 지녔습니다. 귀는 좌우 떨어진 곳에 나 있으며, 좌우로 들리는 음량의 차이로 사냥감의 위치를 파악합니다. 다소 각도를 변경하거나 얼굴에 붙이거나 할 수 있긴 하지만, 뒤로 회전시키는 것은 불가능합니다.

발굽 달린 동물들의 몸 생김새

말이나 염소, 사슴이나 코뿔소 등, 발굽을 지닌 동물을 가리켜 유제류라고 합니다. 대부분의 경우 발가락 숫자가 5개 미만입니다.

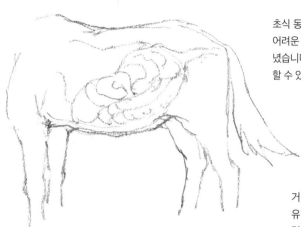

초식 동물 중에서도 특히 유제류는 섬유가 단단해 소화하기 어려운 풀잎을 영양소로 삼기 때문에, 거대한 소화기관을 지녔습니다. 장에 사는 세균이 섬유(cellulose)를 분해해 흡수할 수 있게 하는 구조입니다. 인간은 소화할 수 없습니다.

거대한 소화기를 지녔기 때문에, 유제류의 복부는 마치 나무통처럼 옆으로 넓습니다. 앞에서 보면 복부에 가려져 허벅지가 보이지 않습니다.

《 염소

살이 찐 것이 아니어도 정면에서 봤을 때 이 정도로 튀어나온 종류도 있습니다. 머리보다도 복부 쪽이 더 크므로 좁은 틈새를 지나려고 하다가 사이에 끼기도 합니다.

《 고양이

고양이와 비교하면 알기 쉽겠죠. 고양이는 일반적으로 복부가 넓은 체형이 아니기 때문에 좁은 틈이라도 머리가 지나가면 몸도 지나갈 수 있습니다. 이 차이도 확실하게 포착해 그립시다.

✓CHECK 유제류의 동체는 튼튼한 상자

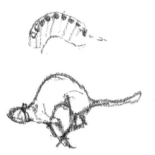
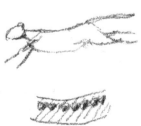

유제류의 동체는 튼튼한 상자처럼 되어 있으며 몸을 격렬하게 움직여도 거의 변형되지 않습니다. 이것은 등뼈의 구조에 의한 것으로, 결과적으로 인간이 타는 것을 가능하게 해 줍니다.

그 외의 대부분의 동물은 등뼈가 유연하게 구부러집니다. 특히 개나 고양이 등의 육식동물은 등뼈를 부드럽게 굽혔다 폈다 하면서 달립니다.

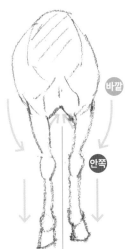

다리는 바깥쪽에 나 있으며, 손목 관절은 약간 안쪽에 있습니다. × 다리(무릎이 안쪽으로 휘어진 안짱다리)로 표현하면 유제류처럼 보이게 됩니다.

— 중앙은 패여 있다

새끼는 다리가 바깥쪽으로 벌어지기 때문에, × 다리라는 인상이 더 강해집니다.

유제류의 다리에는 울퉁불퉁하고 두꺼운 관절이 드러납니다. 이것은 관절 부근에는 살이 붙지 않기 때문입니다. 관절 주변에는 확실한 × 라인이 드러납니다.

잘못된 예입니다. 관절 주변에 살이 붙게 되면 유제류 같지 않은, 인간의 허벅지가 달려 있는 듯한 기분 나쁜 느낌을 주고 맙니다.

몬스터를 만들 때 초식으로 한다면, p.44부터 p.49까지의 요소에 입각하면 초식 동물처럼 보이게 만들 수 있습니다.

✓CHECK 뿔이 나는 방식

포유류 중에서 뿔을 지닌 것은 초식 동물뿐입니다. 사슴이나 염소 등의 뿔은 머리에 나 있다고 생각하기 쉽지만, 뇌가 들어 있는 후두부가 아니라 튼튼한 이마 부분에 나 있습니다.

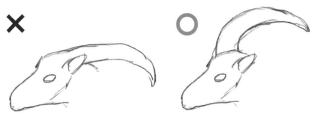

뿔은 후두부에서 길게 나와 있는 것이 아니라, 이마에 나 있습니다.

말의 구조

초식 동물인 말의 구조는 육식 동물과는 다릅니다. 특징적인 구조를 알면 초식 동물과 육식 동물을 구별해 그릴 수 있게 됩니다.

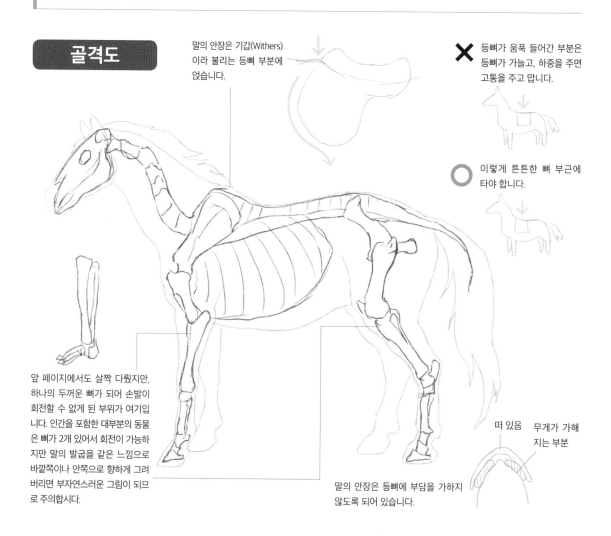

골격도

말의 안장은 기갑(Withers)이라 불리는 등뼈 부분에 얹습니다.

✕ 등뼈가 움푹 들어간 부분은 등뼈가 가늘고, 하중을 주면 고통을 주고 맙니다.

◯ 이렇게 튼튼한 뼈 부근에 타야 합니다.

앞 페이지에서도 살짝 다뤘지만, 하나의 두꺼운 뼈가 되어 손발이 회전할 수 없게 된 부위가 여기입니다. 인간을 포함한 대부분의 동물은 뼈가 2개 있어서 회전이 가능하지만 말의 발굽을 같은 느낌으로 바깥쪽이나 안쪽으로 향하게 그려버리면 부자연스러운 그림이 되므로 주의합시다.

떠 있음 무게가 가해지는 부분

말의 안장은 등뼈에 부담을 가하지 않도록 되어 있습니다.

말의 등뼈

단단히 연결되어 휘어지지 않음 유착되어 있어서 일체화

굽힐 수 있는 것은 여기뿐. 약한 부분이므로 타는 건 좋지 않다.

말의 등뼈는 서로 단단히 연결되어 거의 휘어지지 않습니다. 이것이 격렬한 움직임을 해도 동체 부분의 형태가 무너지지 않는 이유입니다.

고양이의 등뼈

전부 자유롭게 휘어진다

모든 뼈가 휘어집니다. 고양이는 특히 더 유연하므로 특징적이긴 하지만, 일반적으로는 이 타입의 등뼈가 많습니다.

디테일

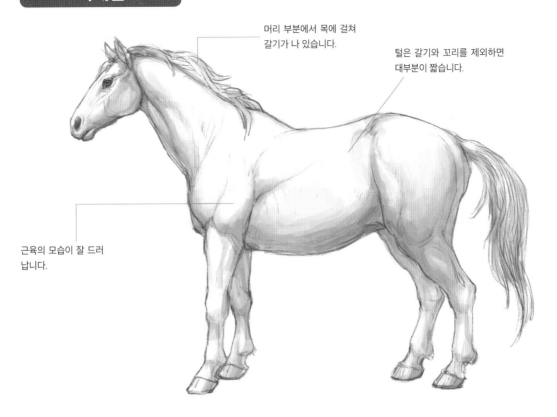

머리 부분에서 목에 걸쳐 갈기가 나 있습니다.

털은 갈기와 꼬리를 제외하면 대부분이 짧습니다.

근육의 모습이 잘 드러 납니다.

프로포션

동체는 한 묶음으로 생각합시다. 말의 특징으로 목과 등뼈 사이의 뼈가 올라와 있습니다. 이것은 기갑이라 불리는 등뼈의 튀어나온 부분입니다. 이곳이 높은 말은 어깨뼈도 크기 때문에 다리의 운동성이 높아집니다.

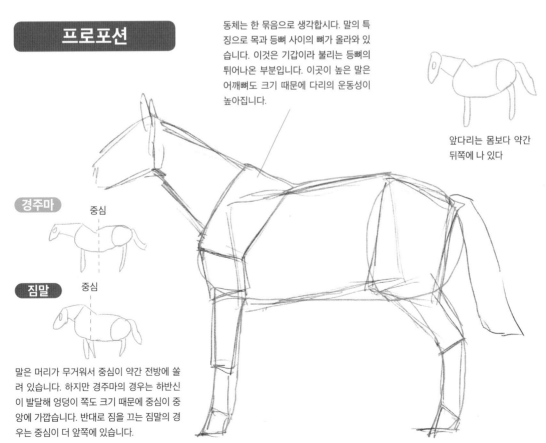

앞다리는 몸보다 약간 뒤쪽에 나 있다

경주마 중심

짐말 중심

말은 머리가 무거워서 중심이 약간 전방에 쏠려 있습니다. 하지만 경주마의 경우는 하반신이 발달해 엉덩이 쪽도 크기 때문에 중심이 중앙에 가깝습니다. 반대로 짐을 끄는 짐말의 경우는 중심이 더 앞쪽에 있습니다.

말을 그리는 순서

순서는 지금까지와 같지만 개나 고양이에 비해 말은 털이 적기 때문에 근육과 뼈가 튀어나온 부분을 그릴 때 신경을 더 써야 합니다.

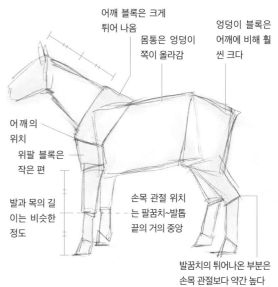

어깨 블록은 크게 튀어 나옴

몸통은 엉덩이 쪽이 올라감

엉덩이 블록은 어깨에 비해 훨씬 크다

어깨의 위치

위팔 블록은 작은 편

발과 목의 길이는 비슷한 정도

손목 관절 위치는 팔꿈치~발톱 끝의 거의 중앙

발꿈치의 튀어나온 부분은 손목 관절보다 약간 높다

1 대강 형태를 잡는다

두꺼운 붓으로 실루엣을 만듭니다. 이번에는 설명을 위해 똑바로 서 있는 옆모습으로 했지만, 포즈를 취하거나 어레인지할 때는 이 단계에서 확실하게 표현합니다.

2 블록으로 나누어 생각한다

블록으로 나눠보면 말의 특징이 보입니다. 말은 엉덩이 블록이 어깨 블록보다 크며, 몸통이 엉덩이 쪽으로 갈수록 위로 올라갑니다.

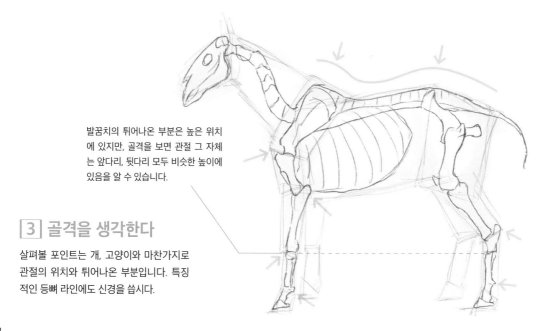

발꿈치의 튀어나온 부분은 높은 위치에 있지만, 골격을 보면 관절 그 자체는 앞다리, 뒷다리 모두 비슷한 높이에 있음을 알 수 있습니다.

3 골격을 생각한다

살펴볼 포인트는 개, 고양이와 마찬가지로 관절의 위치와 튀어나온 부분입니다. 특징적인 등뼈 라인에도 신경을 씁시다.

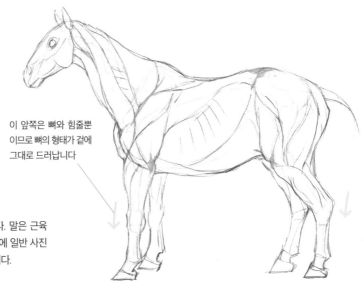

이 앞쪽은 뼈와 힘줄뿐
이므로 뼈의 형태가 겉에
그대로 드러납니다

4 근육을 붙인다

근육의 형태를 그리면서 모양을 만들어 나갑니다. 말은 근육
질이며 털이 짧고, 발끝에는 거의 살이 없기 때문에 일반 사진
자료에서도 대부분의 근육 정보를 얻을 수 있습니다.

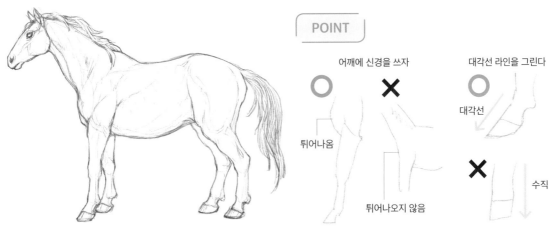

POINT

어깨에 신경을 쓰자 대각선 라인을 그린다

○ ✕ ○

대각선

튀어나옴

✕

수직

튀어나오지 않음

5 깔끔하게 다듬는다

자료를 보면서 수정하고 정돈합니다. 지식으로 내부나 구조를
이해하고 있다 해도 관찰은 게을리 하지 않도록 합시다.

어깨에 주의해 말처럼 보이는 다리로

말의 어깨는 근육질이라 뼈의 위치는 표면에 잘 드러나지 않지
만, 어깨의 존재에는 신경을 쓰도록 합시다. 어깨와 위팔이 있기
때문에 앞다리는 약간 뒤쪽에서 나 있습니다. 또, 발굽은 수직이
아니라 대각선 앞을 향하고 있습니다.

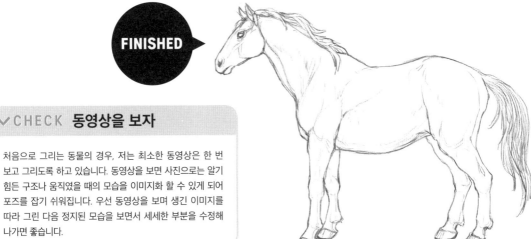

FINISHED

✓ CHECK 동영상을 보자

처음으로 그리는 동물의 경우, 저는 최소한 동영상은 한 번
보고 그리도록 하고 있습니다. 동영상을 보면 사진으로는 알기
힘든 구조나 움직였을 때의 모습을 이미지화 할 수 있게 되어
포즈를 잡기 쉬워집니다. 우선 동영상을 보며 생긴 이미지를
따라 그린 다음 정지된 모습을 보면서 세세한 부분을 수정해
나가면 좋습니다.

말의 몬스터화 Ⅰ

말 몬스터라면 역시 하늘을 달리는 천마, 페가수스가 대표라고 생각하기에 이걸 그려보았습니다.

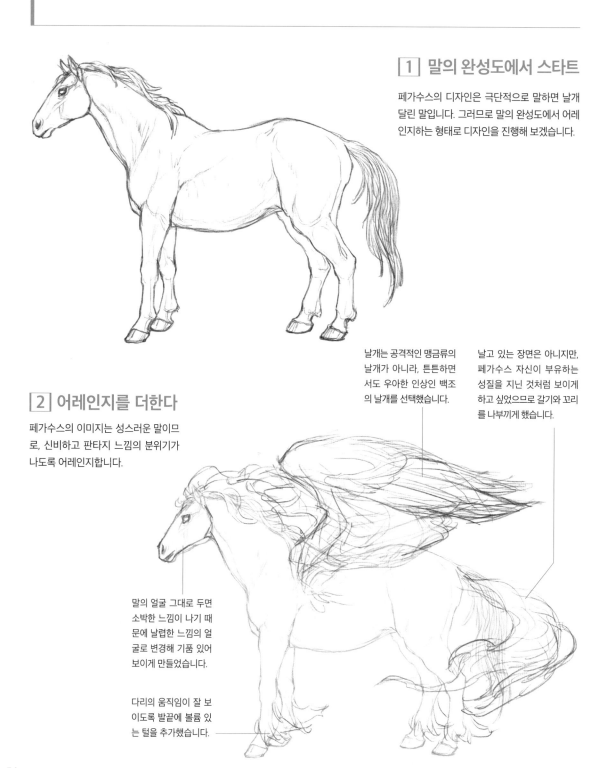

1 말의 완성도에서 스타트

페가수스의 디자인은 극단적으로 말하면 날개 달린 말입니다. 그러므로 말의 완성도에서 어레인지하는 형태로 디자인을 진행해 보겠습니다.

2 어레인지를 더한다

페가수스의 이미지는 성스러운 말이므로, 신비하고 판타지 느낌의 분위기가 나도록 어레인지합니다.

날개는 공격적인 맹금류의 날개가 아니라, 튼튼하면서도 우아한 인상인 백조의 날개를 선택했습니다.

날고 있는 장면은 아니지만, 페가수스 자신이 부유하는 성질을 지닌 것처럼 보이게 하고 싶었으므로 갈기와 꼬리를 나부끼게 했습니다.

말의 얼굴 그대로 두면 소박한 느낌이 나기 때문에 날렵한 느낌의 얼굴로 변경해 기품 있어 보이게 만들었습니다.

다리의 움직임이 잘 보이도록 발끝에 볼륨 있는 털을 추가했습니다.

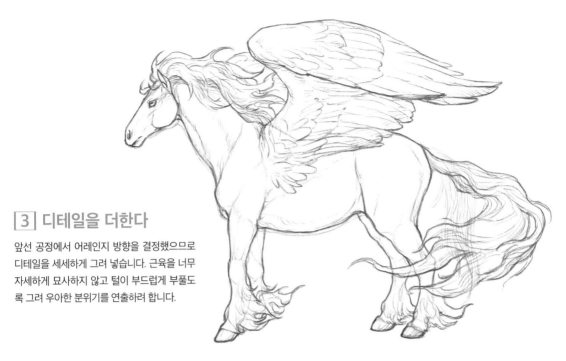

3 디테일을 더한다

앞선 공정에서 어레인지 방향을 결정했으므로
디테일을 세세하게 그려 넣습니다. 근육을 너무
자세하게 묘사하지 않고 털이 부드럽게 부풀도
록 그려 우아한 분위기를 연출하려 합니다.

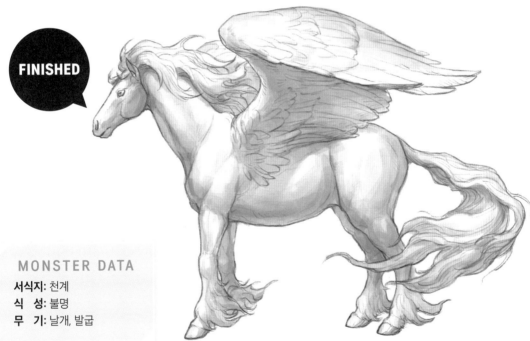

FINISHED

MONSTER DATA

서식지: 천계
식 성: 불명
무 기: 날개, 발굽

▶ 디자인 콘셉트

페가수스는 그리스 신화에 등장하는 하늘을 나는 말 몬스터
입니다. 해신 포세이돈과 메두사의 자식이기에 신의 피를
이어받았고, 주신 제우스를 모실 정도로 고위 생물이기에
신비한 분위기의 디자인으로 만들었습니다. 얼핏 보기에는
무섭게 보이지 않지만, 사실은 굉장히 난폭하고 타인이
다가오게 내버려두지 않습니다.

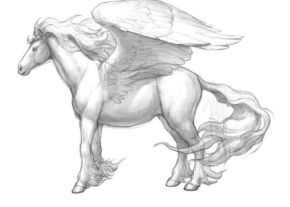

말 몬스터 움직이기

페가수스가 나는 모습을 그려보겠습니다.
다리를 굽히는 방식, 날개가 펼쳐지는 방식에 주의하며 그립시다.

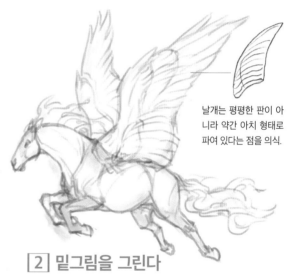

날개는 평평한 판이 아
니라 약간 아치 형태로
파여 있다는 점을 의식.

1 대략적인 형태를 그린다

장해물을 뛰어넘는 말 사진 등을 참고하여 대략적인 형태를 잡아
나갑니다. 관절 위치에 주의해서 두꺼운 붓으로 블록을 나눕니다.
대략적으로만 구분하면 됩니다.

2 밑그림을 그린다

약간 두꺼운 붓으로 밑그림을 그리고 형태를 좀 더 상세하게
만들어 나갑니다. 대략적인 형태를 그릴 때는 알기 힘들었던 포즈
의 위화감 등도 여기서 수정합니다.

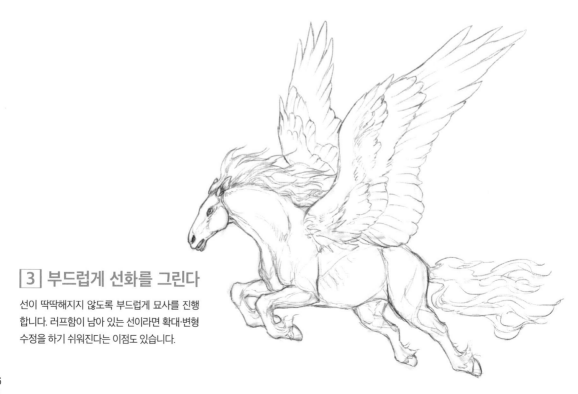

3 부드럽게 선화를 그린다

선이 딱딱해지지 않도록 부드럽게 묘사를 진행
합니다. 러프함이 남아 있는 선이라면 확대·변형
수정을 하기 쉬워진다는 이점도 있습니다.

페가수스의 특징인 날개는 자세히 그리는 게 좋아 보입니다. 새의 날개는 날개깃, 날개덮깃 등 블록을 나눠 그리면 그럴듯해 집니다. 자세한 내용은 새(p.64)를 참조해 주십시오.

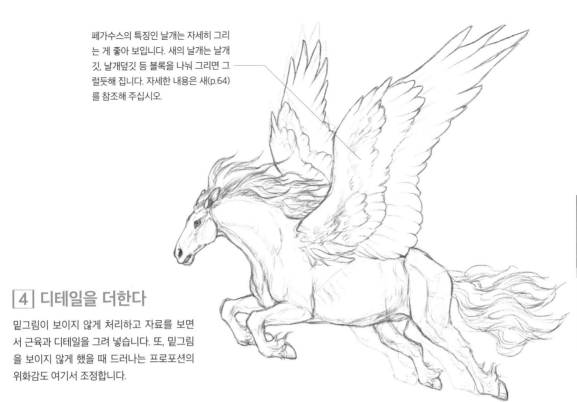

4 디테일을 더한다

밑그림이 보이지 않게 처리하고 자료를 보면서 근육과 디테일을 그려 넣습니다. 또, 밑그림을 보이지 않게 했을 때 드러나는 프로포션의 위화감도 여기서 조정합니다.

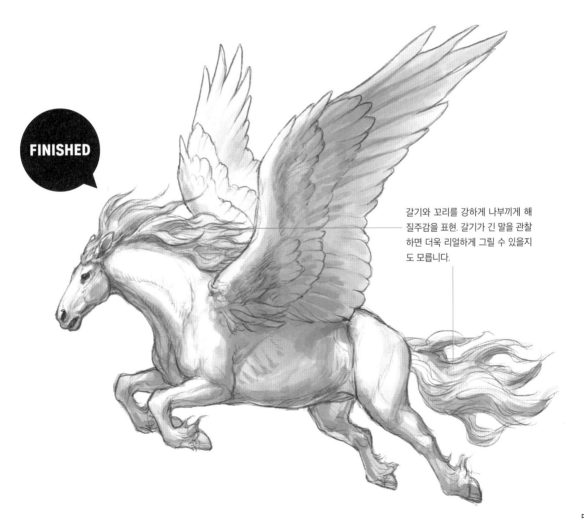

FINISHED

갈기와 꼬리를 강하게 나부끼게 해 질주감을 표현. 갈기가 긴 말을 관찰하면 더욱 리얼하게 그릴 수 있을지도 모릅니다.

말의 몬스터화 Ⅱ

달린다는 말의 특성을 살려, 강력한 뿔을 지닌 일각수형 몬스터를 만듭니다.

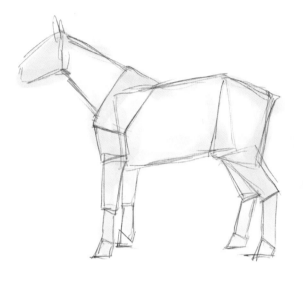

1 특징을 포착한다

말의 특징은 일단 달리는 것에 특화된 몸입니다. 발이 발굽형이 된 것도, 다리가 가는 것도 모두 달리는 것을 목적으로 진화한 결과이므로, 예를 들어 다리를 굉장히 두껍게 하거나 다리에 무거운 무기를 다는 디자인은 말의 특성을 제대로 살리지 못할지도 모릅니다. 체형을 어레인지할 것이니 말의 프로포션을 블록 단위로 구별하는 부분부터 시작합니다.

2 몬스터화

공기 저항이 적고 달려서 찌르는 것이 가능한 외뿔은 그야말로 말에 가장 적합한 무기입니다. 외뿔을 달고 이 뿔을 중심으로 디자인을 진행합니다.

두꺼운 목을 더욱 강조하는 머리에 쓰는 관 모양의 단단한 갈기. 급소인 목을 보호합니다.

뿔을 휘두르기 위해 두꺼운 목으로. 그런 목을 지탱하기 위해 상반신 전체도 파워 업했습니다.

가장 강조하고 싶은 것이 이 외뿔. 나머지 몸의 디자인은 전부 이 뿔을 살리는 방향으로 만들어 나갑니다.

배후에서 습격당했을 때 몸을 지키는 단단한 가시 파츠입니다.

상반신을 무겁게 한 만큼 엉덩이의 볼륨을 늘려 안정시켰습니다.

초식 동물이므로, 앞쪽에 뿔을 달 때는 이 뿔이 있어도 지면의 먹이를 먹을 수 있는 각도로 합시다. 먹이가 필요하지 않은 설정이라면 신경 쓰지 않아도 됩니다.

강한 발디딤이 가능하도록 발굽에 미끄럼 방지용 돌기를 붙였습니다.

3 디테일을 더한다

디자인의 방향성이 결정되었으므로 세부 묘사를 시작합니다. 전체에 균일한 디테일을 추가하지 말고, 넓고 아무것도 없는 에어리어를 만들어 밀도에 강약을 줍니다.

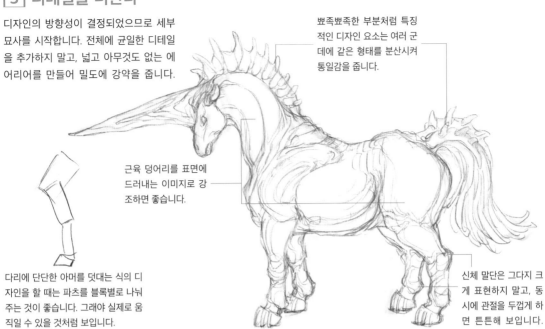

뾰족뾰족한 부분처럼 특징적인 디자인 요소는 여러 군데에 같은 형태를 분산시켜 통일감을 줍니다.

근육 덩어리를 표면에 드러내는 이미지로 강조하면 좋습니다.

다리에 단단한 아머를 덧대는 식의 디자인을 할 때는 파츠를 블록별로 나눠주는 것이 좋습니다. 그래야 실제로 움직일 수 있을 것처럼 보입니다.

신체 말단은 그다지 크게 표현하지 말고, 동시에 관절을 두껍게 하면 튼튼해 보입니다.

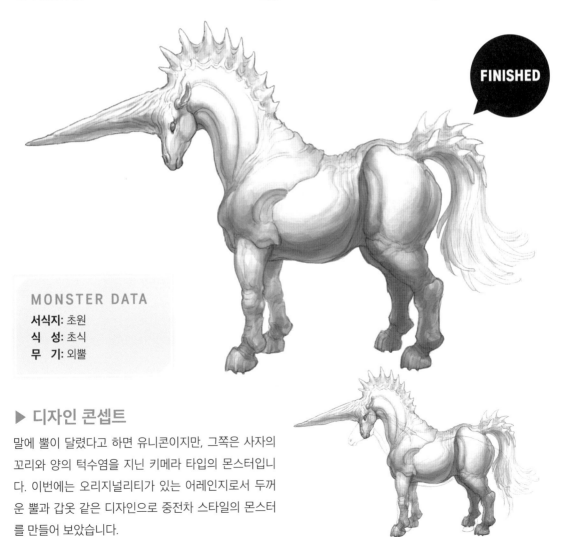

FINISHED

MONSTER DATA

서식지: 초원
식 성: 초식
무 기: 외뿔

▶ 디자인 콘셉트

말에 뿔이 달렸다고 하면 유니콘이지만, 그쪽은 사자의 꼬리와 양의 턱수염을 지닌 키메라 타입의 몬스터입니다. 이번에는 오리지널리티가 있는 어레인지로서 두꺼운 뿔과 갑옷 같은 디자인으로 중전차 스타일의 몬스터를 만들어 보았습니다.

뿔 종류 선택하기

생태를 고려해 그 몬스터에 맞는 뿔을 선택합시다.

몬스터에게 달아주면 그것만으로도 멋있어지는 마법의 아이템 「뿔」. 현존하는 포유류 중에서 뿔을 지닌 것은 초식 동물뿐입니다. 그러므로 육식 동물에 뿔만 하나 달아주면 가상의 생물이 됩니다.

뿔에는 다양한 종류가 있는데, 아무거나 달아도 되는 것은 아닙니다. 그 몬스터의 생태에 맞는 것을 선택해 뿔이 방해가 되지 않도록 조심합시다.

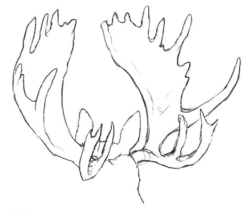

뿔의 중앙에 있는 귀로 소리를 모으는 파라볼라 안테나의 역할을 하는 말코손바닥사슴(moose)의 큰 뿔. 같은 종끼리의 싸움이나 힘겨루기를 할 때도 사용합니다.

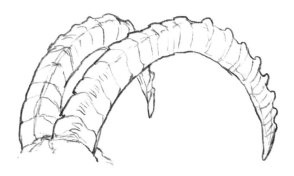

몸길이의 절반 가까이 길어지는 경우도 있는 길고 커다란 산양의 뿔. 같은 종끼리 기세 좋게 부딪치며 싸웁니다.

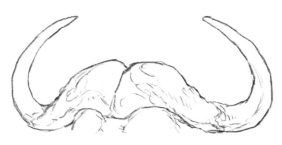

적을 찔러 몸을 보호하는 물소의 뿔. 포식자의 목숨을 위협합니다.

엄밀히 말하면 뿔이 아니지만, 일각고래의 수컷만이 지닌 직선 뿔. 감각기관이라고도 하지만 용도는 아직 수수께끼에 싸여 있습니다.

예를 들어 달리기가 빠른 말에 공기 저항이 큰 말코손바닥사슴의 뿔을 달면 민첩한 다리를 살릴 수 없게 될지도 모릅니다. 염소 정도의 가볍고 작은 뿔이나 물의 저항을 쉽게 받지 않는 일각고래의 뿔 정도가 적합할 것 같습니다. 길고 멋진 산양의 뿔은 공기 저항이 적을 것 같지만, 몸의 후방을 향하고 있기 때문에 몸이 부드러운 고양이 계열 몬스터에 달면 등을 젖혔을 때 자기 몸을 찌를지도

모릅니다. 이렇게 말하면 제약이 많고 답답하게 느껴질지도 모르지만 곤충이나 파충류까지 포함하면 뿔의 종류는 엄청나게 많습니다. 그건 안 된다, 이것도 안 된다고 생각하기 보다는 이런 생물이라면 이것보다 이런 뿔이 더 어울리는 게 아닐까, 이렇게 생각하는 과정 자체를 즐기면서 뿔을 달아 보십시오.

CHAPTER-4
새를 보고 그리기

새의 특징

새는 공중을 난다는 특수한 능력에 특화된 동물입니다.
몸 전체가 날기 위해 진화했기 때문에 다른 동물과는 크게 다른 특징을 지녔습니다.

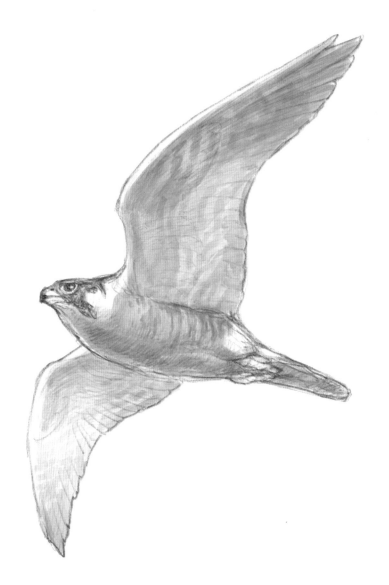

▶ 새의 기본

새의 공중을 나는 능력은 대부분의 다른 척추동물에게는 없는 특징입니다. 척추동물을 나눌 때 포유류, 파충류와 나란히 조류라는 독립된 분류를 할 만큼 이 비행능력은 특수한 것으로 여겨집니다. 매우 다양한 종류가 존재하지만, 현생 새의 대부분에 공통되는 특징으로 퇴화된 이빨과 발달한 부리, 몸 표면을 덮은 깃털을 들 수 있습니다. 이족 보행을 하던 공룡의 한 분파가 선조이기 때문에 비어 있던 앞다리를 날개로 변화시킬 수 있었다고 합니다.

자유자재로 하늘을 난다

앞다리가 진화한 2개의 날개와 꽁지깃을 이용해 하늘을 자유자재로 날아다닙니다. 이동, 회피, 먹이 채집 등 수많은 행동을 날아다니면서 합니다.

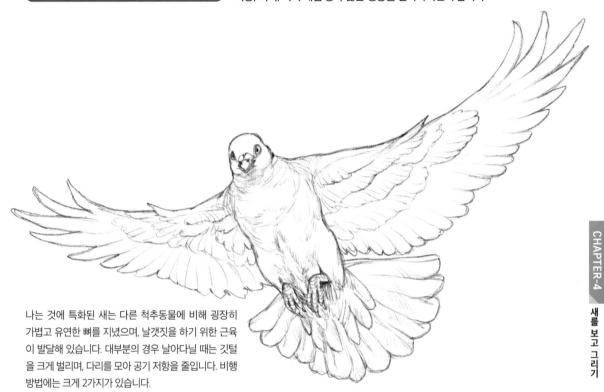

나는 것에 특화된 새는 다른 척추동물에 비해 굉장히 가볍고 유연한 뼈를 지녔으며, 날갯짓을 하기 위한 근육이 발달해 있습니다. 대부분의 경우 날아다닐 때는 깃털을 크게 벌리며, 다리를 모아 공기 저항을 줄입니다. 비행 방법에는 크게 2가지가 있습니다.

날갯짓

날갯짓을 해 속도를 높이거나 위로 떠오릅니다. 근력을 필요로 하며 많은 에너지를 사용하기에 주로 날개가 작은 새들이 날갯짓에 특화되어 있습니다.

활공

비행기처럼 날개를 펼친 채로 바람을 받아 날아다닙니다. 바람을 더 많이 받을 수 있는 날개가 큰 새들이 주로 사용하는 방식입니다.

✔CHECK 양력으로 하늘을 난다

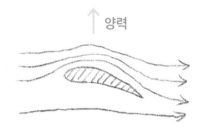

↑ 양력

날갯짓을 해서 난다고 하면 날개를 내리칠 때 공기를 밀어내는 힘으로 공중에 뜨는 이미지를 그리기 일쑤지만, 사실 새의 날갯짓으로 얻는 효과는 기본적으로 전진뿐입니다. 새는 날갯짓으로 앞으로 전진하면서, 날개로 바람을 받아 위쪽을 향하는 힘인 양력을 발생시키는 것으로 하늘을 납니다. 그렇기 때문에 날갯짓만으로는 자신의 무게를 지탱하고 수직으로 날아오르는 경우는 없습니다. 호버링으로 유명한 벌새도 사실은 양력을 사용합니다.

날개의 기본 구조

새의 날개 구조를 대강 알아둡시다. 모든 명칭을 기억할 필요는 없지만, 어느 정도 알아두면 리얼리티가 생깁니다.

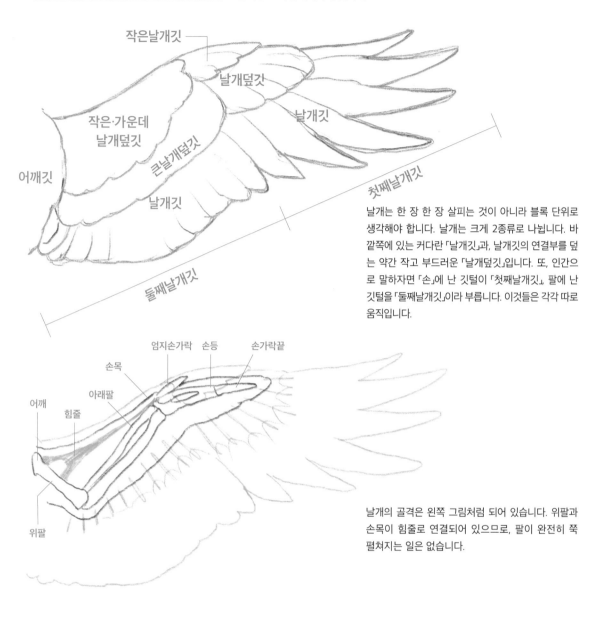

날개는 한 장 한 장 살피는 것이 아니라 블록 단위로 생각해야 합니다. 날개는 크게 2종류로 나뉩니다. 바깥쪽에 있는 커다란 「날개깃」과, 날개깃의 연결부를 덮는 약간 작고 부드러운 「날개덮깃」입니다. 또, 인간으로 말하자면 「손」에 난 깃털이 「첫째날개깃」, 팔에 난 깃털을 「둘째날개깃」이라 부릅니다. 이것들은 각각 따로 움직입니다.

날개의 골격은 왼쪽 그림처럼 되어 있습니다. 위팔과 손목이 힘줄로 연결되어 있으므로, 팔이 완전히 쭉 펼쳐지는 일은 없습니다.

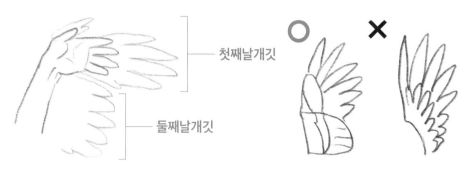

인간의 손에 비유한 이미지 그림입니다. 각 깃털이 나 있는 장소가 서로 다르기 때문에 첫째날개깃과 둘째날개깃이 다른 움직임을 하는 것임을 알 수 있습니다.

막연히 부스스한 깃털을 그리는 것이 아니라 블록으로 구별된 날개로 만들면 설득력이 생깁니다.

날개의 형태

새의 날개는 크게 4개의 형태가 존재하며, 각각 성능이 다릅니다. 만들고 싶은 몬스터에 맞춰 형태를 선택합시다.

열익(裂翼)

끝부분이 갈라진 날개로, 난기류를 받아 흘립니다. 저속일 때 속도를 잘 잃지 않으며 산악 지대 등의 돌풍에도 지지 않는 날개입니다.

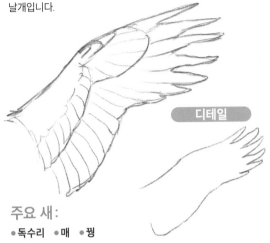

디테일

주요 새:
- 독수리 • 매 • 꿩

첨익(尖翼)

날개 끝부분이 뾰족해 공기 저항이 적고, 고속 활공에 특화된 날개. 기류가 안정된 바다 위를 나는 바닷새들이 지니고 있습니다.

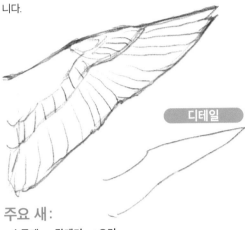

디테일

주요 새:
- 송골매 • 갈매기 • 오리

선익(扇翼)

부채같은 모양으로, 작은 반경으로도 움직일 수 있으며 호버링 등 복잡한 움직임이 가능한 날개입니다.

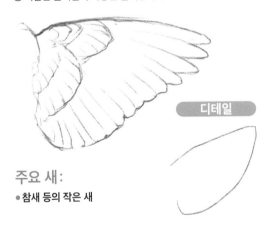

디테일

주요 새:
- 참새 등의 작은 새

원익(円翼)

날개 끝부분이 둥근, 숲속 등 복잡한 곳에서의 비행에 적합한 날개입니다.

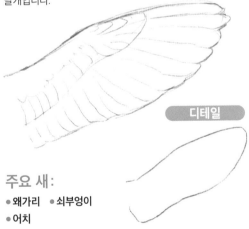

디테일

주요 새:
- 왜가리 • 쇠부엉이
- 어치

✔ CHECK 팔의 길이에 따른 차이

긴 팔

손목

팔

짧은 팔

손목

팔

날개는 길이에 따라서도 차이가 있습니다. 긴 팔은 날개를 펼쳤을 때 면적이 넓고, 커다란 양력을 얻을 수 있지만 그 크기만큼 날갯짓을 하기 위해 대량의 에너지가 필요합니다. 반대로 짧은 팔의 경우는 양력이 적지만, 움직이는데 필요한 에너지가 적기 때문에 빠르게 날갯짓을 할 수 있습니다.

열익(끝이 갈라진) 타입

갈라진 끝부분의 깃털의 틈새로 기류가 흐르며, 난기류를 받아 흘리는 기능을 지녔습니다. 갑작스런 난기류에도 강하며, 천천히 오래 나는 것도 가능합니다.

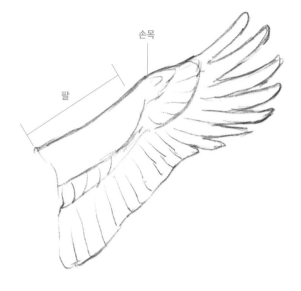

긴 팔

커다란 날개 면적이 필요한 대형 새의 날개입니다. 비행 속도는 느리지만 충분한 양력을 얻을 수 있기 때문에, 다이나믹하게 날 수 있습니다.

주요 새:
- 황새 • 콘도르

중간 팔

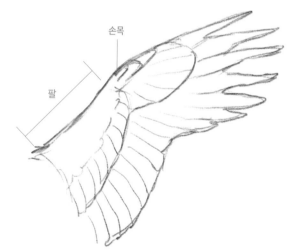

날갯짓을 이용해 가속하는 것이 가능합니다. 날갯짓을 하지 않고 상승기류를 타고 상공에서 계속 나는 것도 특기. 이런 비행법을 소어링(Soaring)이라 부릅니다.

주요 새:
- 독수리 • 매

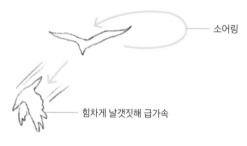

소어링

힘차게 날갯짓해 급가속

짧은 팔

짧은 팔로 재빨리 날갯짓해 날아오르며, 속도가 잘 떨어지지 않는 열익으로 단거리 또는 저공을 순식간에 활공합니다. 사냥감을 발견했을 때나, 적에게서 도망칠 때의 움직임이 빠릅니다.

주요 새:
- 꿩 • 메추라기

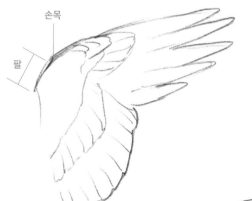

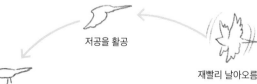

저공을 활공

재빨리 날아오름

착지

첨익(끝이 뾰족한) 타입

공기저항이 적도록 끝이 뾰족하며, 고속으로 비행하는 것이 가능합니다. 작은 반경으로 움직이기는 힘들지만, 스피드는 타의 추종을 불허합니다.

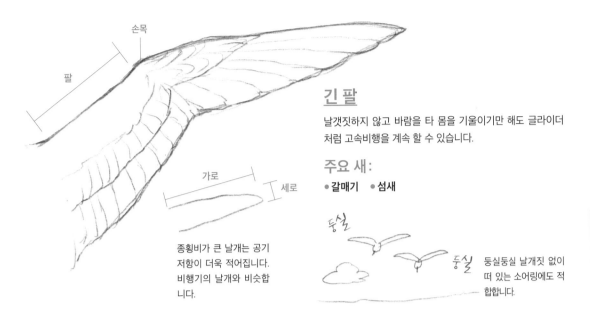

손목
팔
가로
세로

종횡비가 큰 날개는 공기 저항이 더욱 적어집니다. 비행기의 날개와 비슷합니다.

긴 팔

날갯짓하지 않고 바람을 타 몸을 기울이기만 해도 글라이더처럼 고속비행을 계속 할 수 있습니다.

주요 새:

● 갈매기 ● 섬새

둥실

둥실

둥실둥실 날개짓 없이 떠 있는 소어링에도 적합합니다.

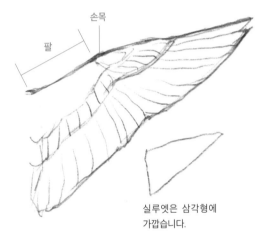

손목
팔

실루엣은 삼각형에 가깝습니다.

중간 팔

추진력을 만들어내는 형태로 날갯짓하는 만큼 끊임없이 전진하기 위한 날개입니다. 몸의 위치가 위아래로 움직이지 않는 상태로 직선 비행이 가능합니다

주요 새:

● 오리

이처럼 스마트하게 똑바로 날아갑니다.

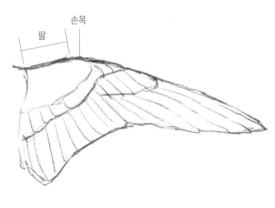

손목
팔

짧은 팔

팔은 짧지만, 첫째날개깃이 뾰족해 날개가 길어 보입니다. 다른 새보다 훨씬 더 빠른 스피드로 사냥하는 송골매가 이 형태입니다.

주요 새:

● 송골매

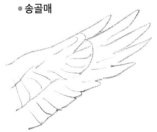

끝부분이 갈라진 대형 맹금류(열익)와는 명백하게 형태가 다릅니다. 송골매는 독수리나 매가 아니라, 잉꼬나 앵무새에 가까운 종류라고 합니다.

선익(부채 모양) 타입

가속이 빠르고, 작은 반경으로 이동이 가능한 부채형 날개입니다. 적을 탐지하고 재빨리 날아올라 도망치는데 적합합니다. 호버링도 특기.

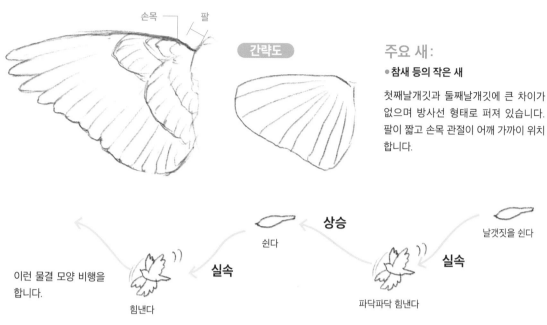

간략도

주요 새 :

●참새 등의 작은 새

첫째날개깃과 둘째날개깃에 큰 차이가 없으며 방사선 형태로 퍼져 있습니다. 팔이 짧고 손목 관절이 어깨 가까이 위치합니다.

상승

이런 물결 모양 비행을 합니다.

둥글고 작은 날개이므로, 부력을 얻기 위해서는 격렬하게 날갯짓을 할 필요가 있습니다. 하지만 계속 그래서는 지치기 때문에, 공중에서 쉬었다 날갯짓하는 것을 반복하는 비행 방식을 취합니다. 이것을 파상(파도 모양) 비행이라고 합니다.

팔을 통째로 크게 움직이면 막대한 에너지를 소비하며, 빠르게 움직일 수도 없습니다.

손목만으로 파닥파닥거리는 쪽이 더 빨리 날갯짓을 할 수 있음을 알 수 있으리라 생각합니다.

양 날개를 펼치면 그야말로 부채같은 형태가 됩니다.

원익(끝이 둥근) 타입

날개의 끝부분이 둥근 형태를 띤 날개입니다. 접어도 방해가 되지 않으며, 나뭇잎이 많은 숲 같은 장소에서 유리합니다.

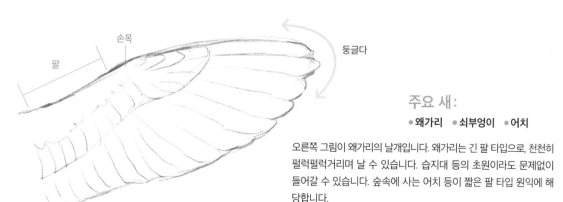

둥글다

주요 새 :

●왜가리 ●쇠부엉이 ●어치

오른쪽 그림이 왜가리의 날개입니다. 왜가리는 긴 팔 타입으로, 천천히 펄럭펄럭거리며 날 수 있습니다. 습지대 등의 초원이라도 문제없이 들어갈 수 있습니다. 숲속에 사는 어치 등이 짧은 팔 타입 원익에 해당합니다.

새의 눈

새도 육식과 초식으로 나뉩니다. 각각의 눈 생김새는 포유류의 눈 생김새 차이와 같습니다.

⟫ 포식자의 눈

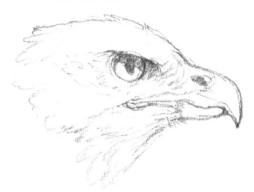

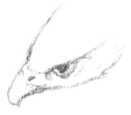

위에서 보면 눈이 튀어나온 부분에 가려지기 때문에, 날카로운 눈매로 보입니다.

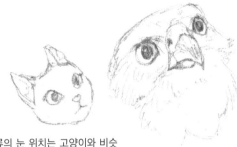

하루 종일 상공을 활공하며 먹이를 찾는 맹금류는 눈 위의 뼈가 크게 튀어나와 눈에 그림자를 드리웁니다. 이것은 가릴 것이 없는 상공에서 태양광이 눈에 들어가 시력이 떨어지는 것을 방지하기 위함입니다.

맹금류의 눈 위치는 고양이와 비슷합니다. 같은 헌터이기 때문입니다.

⟫ 피포식자의 눈

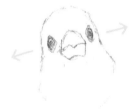

초식 포유류와 마찬가지로, 피포식자의 입장인 작은 새들의 눈은 측면을 향해 있으며 넓은 시야를 지녔습니다. 비둘기나 참새 등의 눈이 이런 식으로 달려 있습니다.

정면

측면

반구형 눈이 측면을 향하는 형태이기 때문에, 작은 새를 정면에서 보면 눈은 세로가 길어 보입니다.

올빼미의 눈은 거의 정면을 향해 있으므로, 앞에서 봤을 때는 원에 가까운 「동그라미」로 보입니다.

✓CHECK 새의 시야

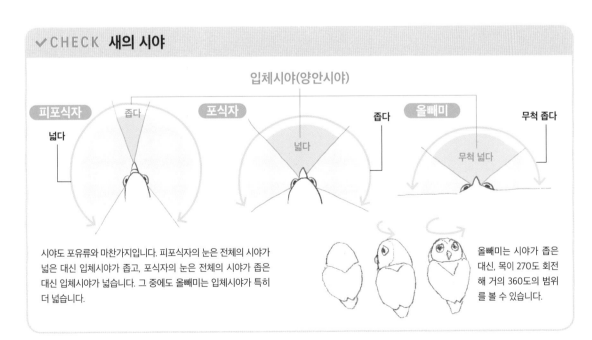

시야도 포유류와 마찬가지입니다. 피포식자의 눈은 전체의 시야가 넓은 대신 입체시야가 좁고, 포식자의 눈은 전체의 시야가 좁은 대신 입체시야가 넓습니다. 그 중에도 올빼미는 입체시야가 특히 더 넓습니다.

올빼미는 시야가 좁은 대신, 목이 270도 회전해 거의 360도의 범위를 볼 수 있습니다.

새의 부리

새의 부리에는 다양한 종류가 있지만, 우선 기본적인 구조를 이해해 부리를 「그럴 싸하게」 그려보도록 합시다.

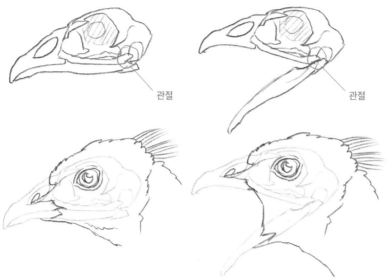

관절

관절

회전축

O A X B

새의 턱 관절은 포유류와 마찬가지로 눈보다 뒤쪽, 귀 아래 부분에 있습니다. 입을 벌릴 때는 부리의 회전축이 이 턱 관절 위치가 되도록 주의해 주십시오.

자주 틀리는 패턴입니다. A의 파란 점을 회전축 삼아 머리를 움직여야 합니다. B처럼 부리를 벌리는 일이 없도록 주의합시다.

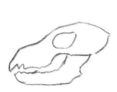

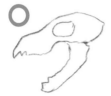

O

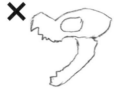

X

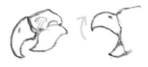

포유류의 뼈로 비교해 보았습니다.

열리는 것은 아래턱뿐입니다. 위턱은 두개골과 일체이기 때문에, 입 끝만 위로 올라가는 일은 없습니다.

이래서는 위턱이 골절되어 버린 것입니다. 새도 이것과 마찬가지로, 기본적으로는 아래턱만 움직입니다.

단, 예외도 있습니다. 예를 들어 잉꼬와 앵무새는 턱에도 관절이 있으며, 위쪽 부리를 들어올릴 수 있습니다. 이로 인해 다양한 움직임이 가능합니다.

부리의 종류

새는 특정한 무언가를 하는 것에 특화되어 번영한 동물입니다. 그렇기 때문에 부리의 구조도 목적별로 다양한 형태로 진화했습니다.

고기를 찢어발긴다

독수리나 매 등의 맹금류의 부리입니다. 끝부분이 갈고리 발톱처럼 되어 있으며, 붙잡은 사냥감의 고기를 찢어발기는 데 특화되어 있습니다.

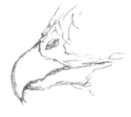

껍질을 깬다

씨앗이나 단단한 나무열매를 깨기 위한 펜치 형태의 부리입니다. 일본에서는 콩새가 유명하며, 먹이를 발견하면 빠각하고 껍질을 깨는 소리가 들립니다.

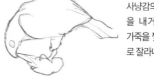

사냥감의 경추를 물어뜯어 끝장을 내거나, 커다란 사냥감의 가죽을 찢고 고기를 적당한 크기로 잘라내기도 합니다.

빠각

부리 사이에 먹이를 넣고 압력을 주어 깹니다.

날면서 물고기를 잡는다

물 위를 날면서 사냥감을 찾고, 부리 끝 부분으로 낚아채어 먹이를 붙잡습니다. 섬새나 갈매기가 이 형태입니다.

부리를 벌려 낚아챕니다.

물속을 찌른다

이쪽도 물 위에서 사냥감을 잡는 타입이지만, 고속으로 물속을 찌르는데 특화된 부리입니다. 물총새나 왜가리가 이 형태입니다.

바로 위에서 부리로 찔러 포획.

퍼낸다

주변의 물째로 퍼내서 붙잡기 위한 부리입니다. 아시다시피 펠리컨의 부리지요. 아래 부리는 좌우로 열리며, 주머니 형태로 되어 있습니다.

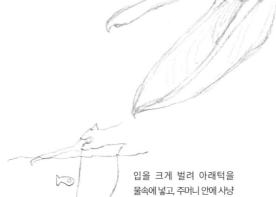

입을 크게 벌려 아래턱을 물속에 넣고, 주머니 안에 사냥감을 넣습니다.

지면을 찌른다

갯벌 같은 곳을 찔러 게 등을 잡아 끌어내기 위한 부리입니다. 끝부분이 둥글게 되어 있습니다. 도요새 등이 이 부리입니다.

진흙 상태의 지면에 부리를 찔러 넣어 먹이를 찾습니다.

거른다

여울 등 수면에 부리를 넣고, 가장자리에 있는 빗 같은 돌기로 작은 먹이를 걸러내 먹습니다. 오리가 이 형태입니다.

부리의 가장자리가 빗 모양으로 되어 있습니다.

수면을 좌우로 쓰다듬듯이 부리를 움직입니다.

능숙하게 사용한다

잉꼬나 앵무새의 부리로, 위쪽 부리도 움직입니다. 혀를 함께 사용해 능숙하게 물체를 잡거나 깨는 등의 행동이 가능합니다.

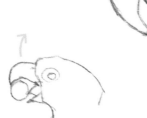

코끼리의 코처럼 위 부리를 자유로이 움직일 수 있습니다.

새의 발

부리와 마찬가지로, 새의 발도 형태가 다양합니다. 뭘 하는 동물인지를 생각해 확실하게 구별하도록 합시다.

무기로 사용하는 발

예리한 갈고리 발톱을 지닌 맹금류의 발입니다. 잡는 힘이 굉장히 강해, 사냥감에 발톱을 찔러 넣어 단단히 붙잡고 놓아주지 않습니다. 무기로 사용하는 발이므로 몬스터 디자인을 할 때는 가장 사용하기 쉬운 발 모양이 될 겁니다.

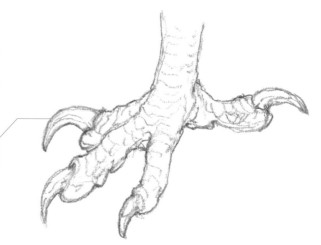

크고 예리한 독수리의 갈고리 발톱은 커다란 호를 그리고 있습니다.

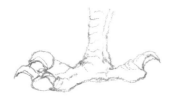

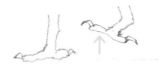

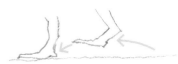

이 타입의 특징은 발톱이 위쪽으로 나 있다는 점입니다. 이것은 보행 시에 발톱이 지면에 끌려 갈리지 않도록 하기 위함입니다.

발꿈치 쪽에 커다란 발가락이 있으므로 보행에는 어울리지 않습니다. 보행할 때는 수직으로 크게 발을 들어 올릴 필요가 있기 때문에 아장아장 걷는 것처럼 보입니다.

발꿈치 쪽에 지면과 접하는 발가락이 없다면, 다른 보행하는 동물의 발과 마찬가지로 앞으로 빠르게 걸어갈 수 있습니다.

잡기 위한 발

잉꼬나 올빼미의 발입니다. 앞에 2개, 뒤에 2개의 발가락이 배치되어 있으며, 가지 등을 단단히 붙잡을 수 있고 인간의 손처럼 요령 있게 사용하는 것도 가능합니다. 올빼미의 경우는 사냥감을 쉽게 놓치지 않는다는 장점도 있습니다.

앞뒤 발가락 2개 중에서 각각 하나가 약간 큽니다.

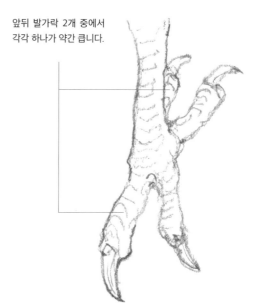

한족 발로 나무 열매 등을 잡고 깨뭅니다. 마치 손을 쓰는 것 같습니다.

앞뒤 2개씩 있는 발가락 덕분에 한쪽 발만으로 잡아도 흔들리지 않습니다. 그러므로 다른 한쪽의 발을 자유로이 사용할 수 있습니다.

빨리 달리기 위한 발

2개의 발가락으로 접지 면적을 작게 한, 인간에 가까운 발입니다. 타조가 이 형태를 취하고 있으며 안정성보다는 스피드를 우선한 형태입니다. 말이 빨리 달리기 위해 발가락이 하나가 된 것과 마찬가지 이유입니다. 다른 종임에도 진화의 결과 같은 형태에 도달하는 것을 수렴진화라 부릅니다.

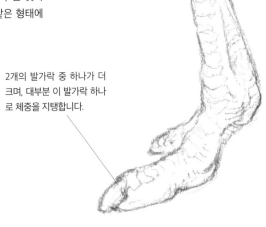

2개의 발가락 중 하나가 더 크며, 대부분 이 발가락 하나로 체중을 지탱합니다.

엄지발가락은 작습니다.

발판이 좋지 않은 곳에서도 걸을 수 있는 발

낙엽이나 마른 잎 등이 많은 덤불 속을 걷기 위한 발입니다. 항상 활짝 벌어져 있으며, 발가락이 길고 안정성이 높은 것이 특징입니다. 흙을 파헤쳐 먹이를 찾기도 합니다. 닭의 발이 이 형태입니다.

발가락은 전체적으로 가는 편.

발톱은 별로 길지 않습니다.

헤엄치기 위한 발

오리처럼 물 위에서 살아가는 새의 발입니다. 발가락과 발가락 사이에 가죽으로 연결된 물갈퀴가 있으며, 수중에서 발을 앞뒤로 움직여 헤엄칠 수 있습니다. 물을 찰 때는 벌리지만, 발을 앞으로 되돌릴 때는 오므려 물의 저항을 줄이는 것이 가능합니다.

엄지발가락은 작습니다. 큰 나무 등에 머무를 때 나무에서 멀어지지 않도록 하는 정도의 역할입니다.

새의 구조

새의 구조는 종류에 따라 큰 차이가 있지만, 기본적인 구조를 설명하기 위해 몬스터화될 기회가 많은 독수리의 몸을 예로 들어 해설합니다.

골격도

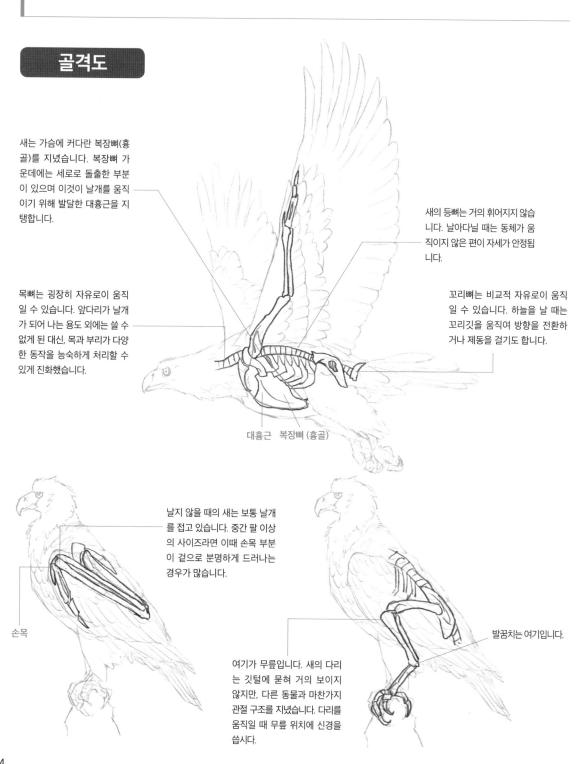

새는 가슴에 커다란 복장뼈(흉골)를 지녔습니다. 복장뼈 가운데에는 세로로 돌출한 부분이 있으며 이것이 날개를 움직이기 위해 발달한 대흉근을 지탱합니다.

목뼈는 굉장히 자유로이 움직일 수 있습니다. 앞다리가 날개가 되어 나는 용도 외에는 쓸 수 없게 된 대신, 목과 부리가 다양한 동작을 능숙하게 처리할 수 있게 진화했습니다.

새의 등뼈는 거의 휘어지지 않습니다. 날아다닐 때는 동체가 움직이지 않은 편이 자세가 안정됩니다.

꼬리뼈는 비교적 자유로이 움직일 수 있습니다. 하늘을 날 때는 꼬리깃을 움직여 방향을 전환하거나 제동을 걸기도 합니다.

대흉근 복장뼈 (흉골)

날지 않을 때의 새는 보통 날개를 접고 있습니다. 중간 팔 이상의 사이즈라면 이때 손목 부분이 겉으로 분명하게 드러나는 경우가 많습니다.

손목

발꿈치는 여기입니다.

여기가 무릎입니다. 새의 다리는 깃털에 묻혀 거의 보이지 않지만, 다른 동물과 마찬가지 관절 구조를 지녔습니다. 다리를 움직일 때 무릎 위치에 신경을 씁시다.

프로포션

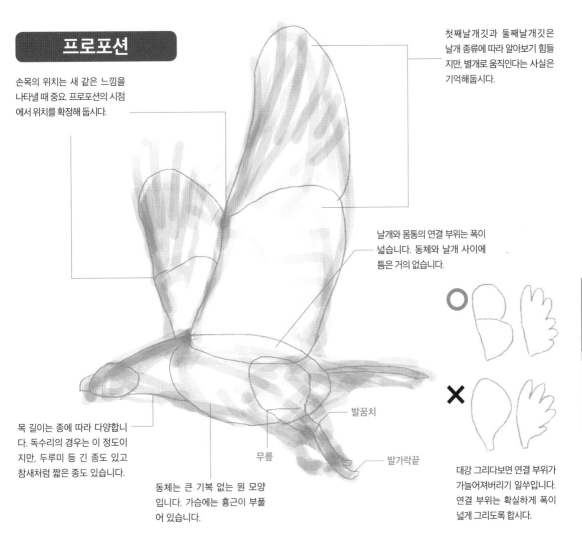

첫째날개깃과 둘째날개깃은 날개 종류에 따라 알아보기 힘들지만, 별개로 움직인다는 사실은 기억해둡시다.

손목의 위치는 새 같은 느낌을 나타낼 때 중요. 프로포션의 시점에서 위치를 확정해 둡시다.

날개와 몸통의 연결 부위는 폭이 넓습니다. 동체와 날개 사이에 틈은 거의 없습니다.

발꿈치

무릎

발가락끝

목 길이는 종에 따라 다양합니다. 독수리의 경우는 이 정도이지만, 두루미 등 긴 종도 있고 참새처럼 짧은 종도 있습니다.

동체는 큰 기복 없는 원 모양입니다. 가슴에는 흉근이 부풀어 있습니다.

대강 그리다보면 연결 부위가 가늘어져버리기 일쑤입니다. 연결 부위는 확실하게 폭이 넓게 그리도록 합시다.

✓CHECK 날아다닐 때의 다리

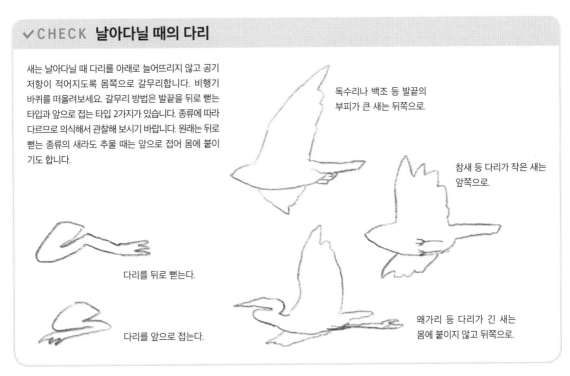

새는 날아다닐 때 다리를 아래로 늘어뜨리지 않고 공기 저항이 적어지도록 몸쪽으로 갈무리합니다. 비행기 바퀴를 떠올려보세요. 갈무리 방법은 발끝을 뒤로 뻗는 타입과 앞으로 접는 타입 2가지가 있습니다. 종류에 따라 다르므로 의식해서 관찰해 보시기 바랍니다. 원래는 뒤로 뻗는 종류의 새라도 추울 때는 앞으로 접어 몸에 붙이기도 합니다.

독수리나 백조 등 발끝의 부피가 큰 새는 뒤쪽으로.

참새 등 다리가 작은 새는 앞쪽으로.

다리를 뒤로 뻗는다.

다리를 앞으로 접는다.

왜가리 등 다리가 긴 새는 몸에 붙이지 않고 뒤쪽으로.

새를 그리는 순서

독수리를 그려보겠습니다. 새는 날고 있을 때와 멈춰 있을 때의 외견이 크게 다른데 이번에는 그릴 일이 많은 날아다니는 장면을 선택했습니다.

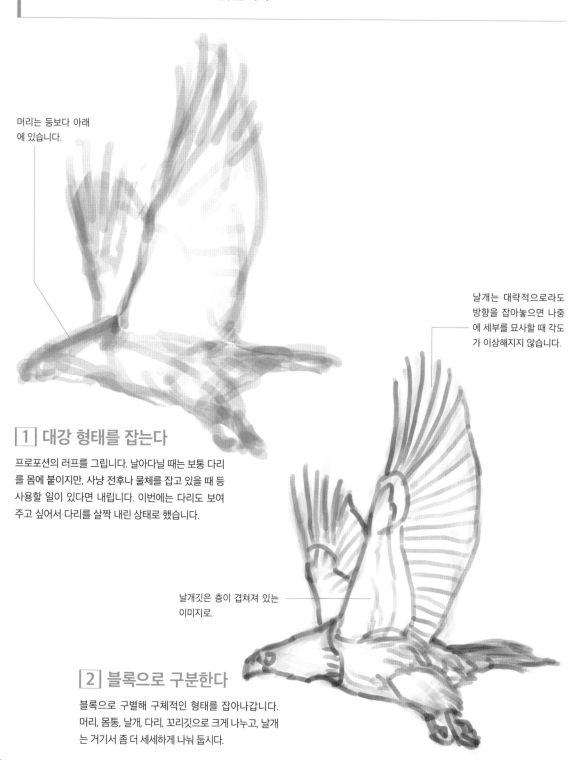

머리는 등보다 아래에 있습니다.

날개는 대략적으로라도 방향을 잡아놓으면 나중에 세부를 묘사할 때 각도가 이상해지지 않습니다.

1 대강 형태를 잡는다

프로포션의 러프를 그립니다. 날아다닐 때는 보통 다리를 몸에 붙이지만, 사냥 전후나 물체를 잡고 있을 때 등 사용할 일이 있다면 내립니다. 이번에는 다리도 보여주고 싶어서 다리를 살짝 내린 상태로 했습니다.

날개깃은 층이 겹쳐져 있는 이미지로.

2 블록으로 구분한다

블록으로 구별해 구체적인 형태를 잡아나갑니다. 머리, 몸통, 날개, 다리, 꼬리깃으로 크게 나누고, 날개는 거기서 좀 더 세세하게 나눠 둡시다.

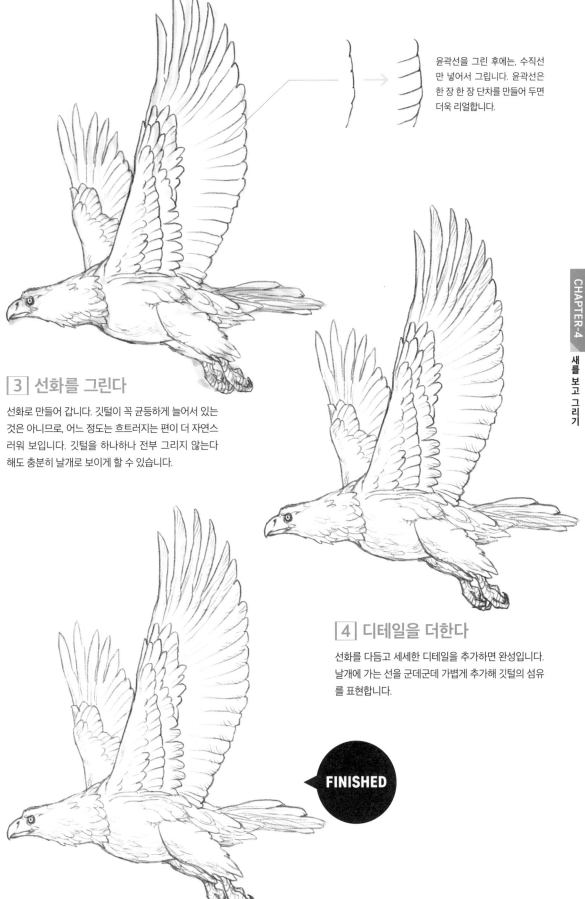

윤곽선을 그린 후에는, 수직선만 넣어서 그립니다. 윤곽선은 한 장 한 장 단차를 만들어 두면 더욱 리얼합니다.

3 선화를 그린다

선화로 만들어 갑니다. 깃털이 꼭 균등하게 늘어서 있는 것은 아니므로, 어느 정도는 흐트러지는 편이 더 자연스러워 보입니다. 깃털을 하나하나 전부 그리지 않는다 해도 충분히 날개로 보이게 할 수 있습니다.

4 디테일을 더한다

선화를 다듬고 세세한 디테일을 추가하면 완성입니다. 날개에 가는 선을 군데군데 가볍게 추가해 깃털의 섬유를 표현합니다.

FINISHED

새의 몬스터화 I

새를 기초로 와이번을 그려보겠습다.
드래곤과 와이번의 주된 차이는 사족이냐 육족이냐입니다.

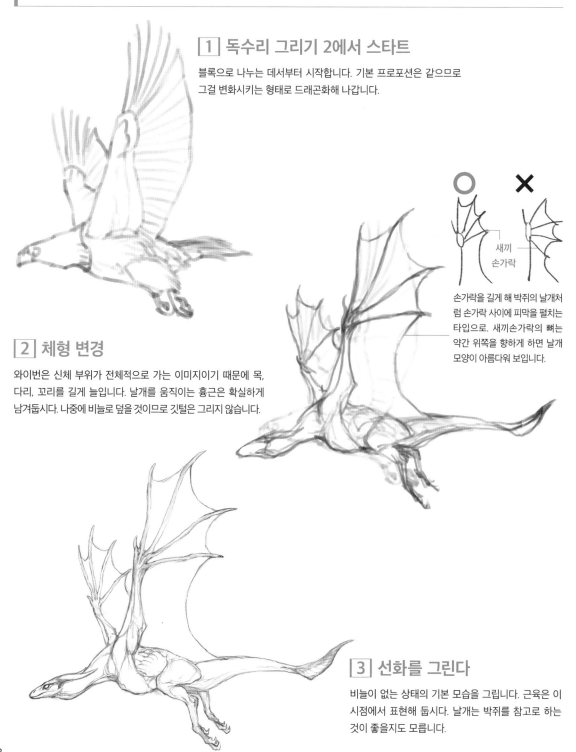

1 독수리 그리기 2에서 스타트

블록으로 나누는 데서부터 시작합니다. 기본 프로포션은 같으므로
그걸 변화시키는 형태로 드래곤화해 나갑니다.

손가락을 길게 해 박쥐의 날개처
럼 손가락 사이에 피막을 펼치는
타입으로. 새끼손가락의 뼈는
약간 위쪽을 향하게 하면 날개
모양이 아름다워 보입니다.

새끼
손가락

2 체형 변경

와이번은 신체 부위가 전체적으로 가는 이미지이기 때문에 목,
다리, 꼬리를 길게 늘입니다. 날개를 움직이는 흉근은 확실하게
남겨둡시다. 나중에 비늘로 덮을 것이므로 깃털은 그리지 않습니다.

3 선화를 그린다

비늘이 없는 상태의 기본 모습을 그립니다. 근육은 이
시점에서 표현해 둡시다. 날개는 박쥐를 참고로 하는
것이 좋을지도 모릅니다.

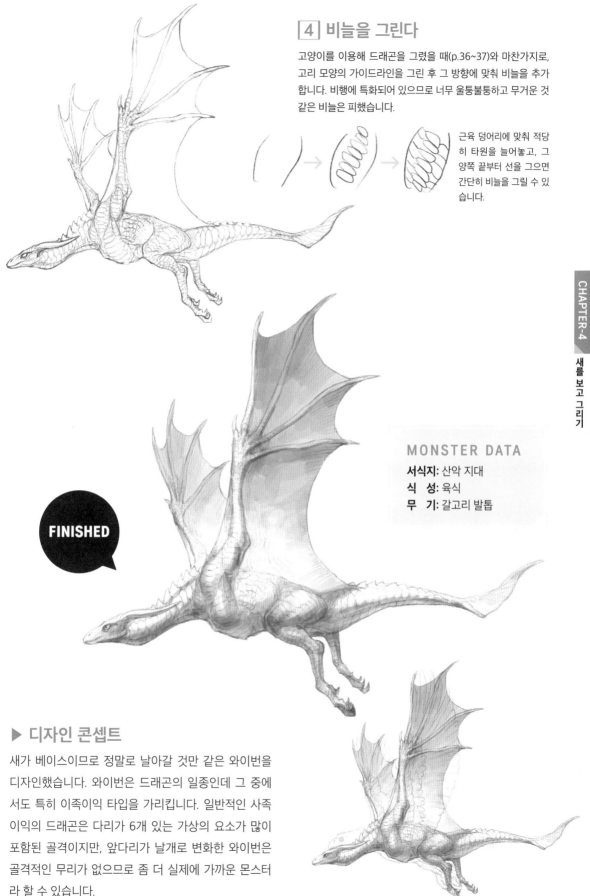

4 비늘을 그린다

고양이를 이용해 드래곤을 그렸을 때(p.36~37)와 마찬가지로, 고리 모양의 가이드라인을 그린 후 그 방향에 맞춰 비늘을 추가합니다. 비행에 특화되어 있으므로 너무 울퉁불퉁하고 무거운 것 같은 비늘은 피했습니다.

근육 덩어리에 맞춰 적당히 타원을 늘어놓고, 그 양쪽 끝부터 선을 그으면 간단히 비늘을 그릴 수 있습니다.

MONSTER DATA

서식지: 산악 지대
식 성: 육식
무 기: 갈고리 발톱

FINISHED

▶ 디자인 콘셉트

새가 베이스이므로 정말로 날아갈 것만 같은 와이번을 디자인했습니다. 와이번은 드래곤의 일종인데 그 중에서도 특히 이족이익 타입을 가리킵니다. 일반적인 사족이익의 드래곤은 다리가 6개 있는 가상의 요소가 많이 포함된 골격이지만, 앞다리가 날개로 변화한 와이번은 골격적인 무리가 없으므로 좀 더 실제에 가까운 몬스터라 할 수 있습니다.

새 몬스터 움직이기

와이번이 비행하는 모습을 그립니다. 사냥감을 발견하고 급선회하는 장면을 상정해 보았습니다.

1 대강 형태를 잡는다

새가 날아가는 포즈의 대략적인 형태를 잡아줍니다. 갑자기 와이번으로 만드는 것보다 이미지를 떠올리기 쉬우리라 생각합니다. 익숙해지면 처음부터 와이번으로 대략적인 형태를 잡아도 상관없습니다.

2 체형 변경

목과 꼬리를 길게 늘이고 날개를 박쥐 날개로 만들어 와이번으로. 새가 날아가는 포즈를 대략적으로라도 잡아놓고 그리면 구도나 포즈가 바뀌어도 크게 무너지지 않고 그릴 수 있습니다.

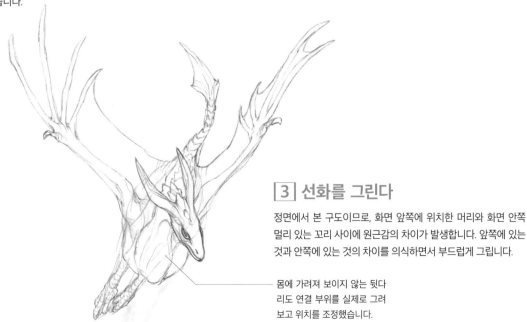

3 선화를 그린다

정면에서 본 구도이므로, 화면 앞쪽에 위치한 머리와 화면 안쪽 멀리 있는 꼬리 사이에 원근감의 차이가 발생합니다. 앞쪽에 있는 것과 안쪽에 있는 것의 차이를 의식하면서 부드럽게 그립니다.

몸에 가려져 보이지 않는 뒷다
리도 연결 부위를 실제로 그려
보고 위치를 조정했습니다.

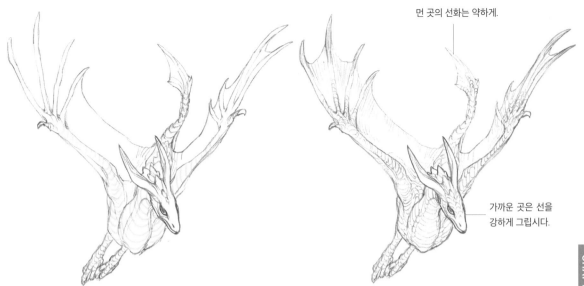

먼 곳의 선화는 약하게.

가까운 곳은 선을
강하게 그립시다.

4 비늘용 가이드라인을 넣는다

원근감이 적용된 포즈의 경우는 반드시 고리 모양의 가이드라 인을 그립시다. 비늘의 세부를 그리는 동안 전체의 입체감을 잃 어버릴 우려가 있기 때문입니다.

5 디테일을 더한다

비늘을 추가하고 선을 정돈합니다. 이때 가까운 곳의 선화를 강하 고 뚜렷하게 그리면 보는 사람의 시선이 집중되어 앞쪽에 있는 것 처럼 보이게 할 수 있습니다.

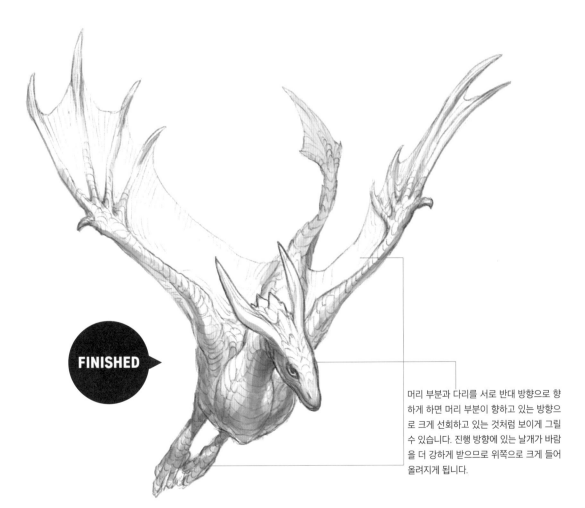

FINISHED

머리 부분과 다리를 서로 반대 방향으로 향 하게 하면 머리 부분이 향하고 있는 방향으 로 크게 선회하고 있는 것처럼 보이게 그릴 수 있습니다. 진행 방향에 있는 날개가 바람 을 더 강하게 받으므로 위쪽으로 크게 들어 올려지게 됩니다.

새의 몬스터화 Ⅱ

새를 베이스로 대형화시켜 보겠습니다.
작은 동물도 비율을 변경하면 크게 보이게 할 수 있습니다.

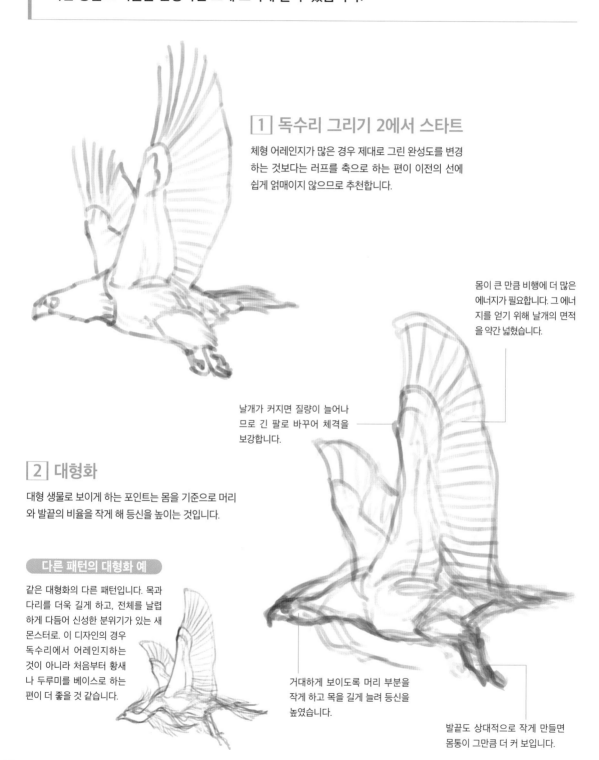

1 독수리 그리기 2에서 스타트

체형 어레인지가 많은 경우 제대로 그린 완성도를 변경
하는 것보다는 러프를 축으로 하는 편이 이전의 선에
쉽게 얽매이지 않으므로 추천합니다.

몸이 큰 만큼 비행에 더 많은
에너지가 필요합니다. 그 에너
지를 얻기 위해 날개의 면적
을 약간 넓혔습니다.

날개가 커지면 질량이 늘어나
므로 긴 팔로 바꾸어 체격을
보강합니다.

2 대형화

대형 생물로 보이게 하는 포인트는 몸을 기준으로 머리
와 발끝의 비율을 작게 해 등신을 높이는 것입니다.

다른 패턴의 대형화 예

같은 대형화의 다른 패턴입니다. 목과
다리를 더욱 길게 하고, 전체를 날렵
하게 다듬어 신성한 분위기가 있는 새
몬스터. 이 디자인의 경우
독수리에서 어레인지하는
것이 아니라 처음부터 황새
나 두루미를 베이스로 하는
편이 더 좋을 것 같습니다.

거대하게 보이도록 머리 부분을
작게 하고 목을 길게 늘려 등신을
높였습니다.

발끝도 상대적으로 작게 만들면
몸통이 그만큼 더 커 보입니다.

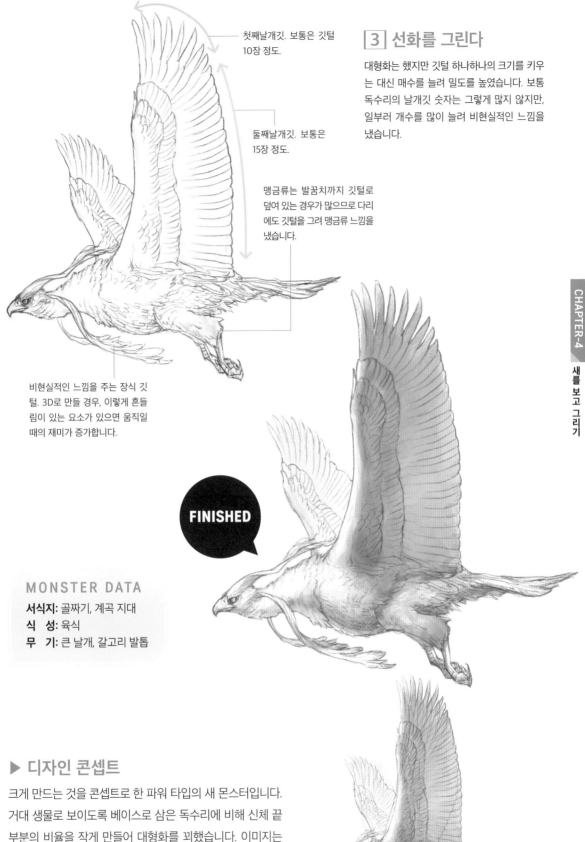

첫째날개깃. 보통은 깃털 10장 정도.

둘째날개깃. 보통은 15장 정도.

맹금류는 발꿈치까지 깃털로 덮여 있는 경우가 많으므로 다리 에도 깃털을 그려 맹금류 느낌을 냈습니다.

비현실적인 느낌을 주는 장식 깃 털. 3D로 만들 경우, 이렇게 흔들 림이 있는 요소가 있으면 움직일 때의 재미가 증가합니다.

③ 선화를 그린다

대형화는 했지만 깃털 하나하나의 크기를 키우 는 대신 매수를 늘려 밀도를 높였습니다. 보통 독수리의 날개깃 숫자는 그렇게 많지 않지만, 일부러 개수를 많이 늘려 비현실적인 느낌을 냈습니다.

FINISHED

MONSTER DATA

서식지: 골짜기, 계곡 지대
식 성: 육식
무 기: 큰 날개, 갈고리 발톱

▶ 디자인 콘셉트

크게 만드는 것을 콘셉트로 한 파워 타입의 새 몬스터입니다. 거대 생물로 보이도록 베이스로 삼은 독수리에 비해 신체 끝 부분의 비율을 작게 만들어 대형화를 꾀했습니다. 이미지는 한쪽 발로 말을 잡을 수 있을 정도의 크기입니다. 날갯짓 할 때의 풍압도 강력합니다.

생물의 대형화

몬스터를 대형화하는 방법과 접근 방식을 소개합니다.

몬스터화란 기본적으로 전투 능력을 올리는 것입니다만, 생물은 단순히 크게 만들기만 해도 강해집니다. 예를 들어, 평범한 나방이라 해도 크기가 빌딩만 하면 괴수입니다. 그러므로 동물을 기초로 몬스터로 만들 때는 대부분의 케이스에서 이런 대형화를 이용합니다. 영상 작품이나 비교 대상이 있는 배경이 있는 일러스트라면 디자인을 어레인지하지 않아도 사이즈감을 전달할 수 있지만, 통일된 규격의 프레임에 들어갈 필요가 있는 게임 등에서는 그림 자체의 크기를 바꾸지 않고 디자인만으로 크게 보이게 하는 연구가 필요합니다.

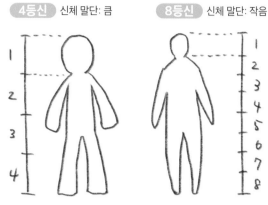

4등신 신체 말단: 큼 8등신 신체 말단: 작음

그림 크기는 같은데, 어느 쪽이 더 큰 사람으로 보이십니까? 같은 방식을 몬스터 디자인에도 활용할 수 있습니다.

크게 보이게 하는 포인트는 2가지

● 등신을 늘린다
전체를 기준으로 머리를 작게 줄인다.

● 신체 말단을 작게 한다
전체를 기준으로 손끝과 발끝의 부피를 작게 줄인다.

그 외 효과적인 요소

● 관절을 두껍게 한다.
● 근육량을 늘리고 목을 두껍게 한다(무거운 몸을 지탱하기 위해).
● 비늘과 깃털 등의 디테일을 세밀하게 한다.
● 익숙한 대비물을 추가한다(나무를 그리거나, 물고기·새의 무리를 그리는 등).
● 눈을 작게 한다(안구는 별로 성장하지 않기 때문에).

이번 챕터에서 그린 평범한 독수리와 거대 독수리를 나란히 놓은 것입니다. 그림의 크기 자체는 같지만, 대형화 수법을 이용한 오른쪽이 더 커다란 생물로 보인다는 걸 느끼셨나요.

드래곤 등 다른 생물도 마찬가지입니다. 몸통의 크기는 같아도 머리와 팔다리 비율을 바꾸는 것만으로 체격을 크게도, 또 작게도 표현할 수 있습니다.

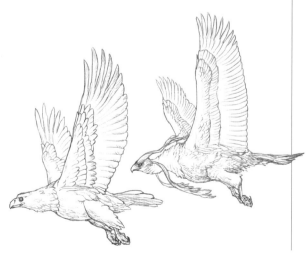

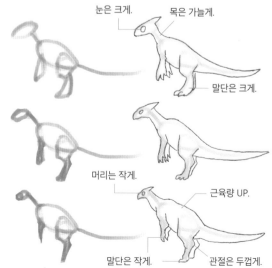

눈은 크게.
목은 가늘게.
말단은 크게.
머리는 작게.
근육량 UP.
말단은 작게.
관절은 두껍게.

뱀을 보고 그리기

뱀의 특징

뱀은 가늘고 긴 몸을 구불거리면서 이동하는 파충류입니다. 사냥감을 물어 상처 입히지 않고 커다란 입으로 한입에 삼켜버립니다. 후각이 예민해 혀로 냄새를 탐지하는 경우도.

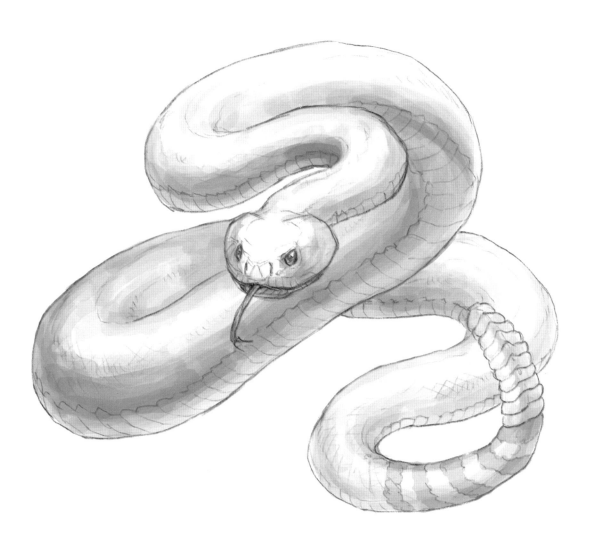

▶ 뱀의 기본

뱀의 특징이라면 가늘고 긴 몸입니다. 다른 동물에게서는 찾아볼 수 없는 독특한 구조를 하고 있으며, 상하좌우로 몸을 구불거리며 뱀 특유의 움직임으로 이동합니다. 팔다리가 없는 도마뱀이라 생각되기 일쑤이지만, 다른 종류의 생물입니다. 특히 머리 부분이 도마뱀과는 크게 다르니 주의합시다. 또, 뱀은 종류에 따라 특징이 달라집니다. 독이 강한 뱀과 약한 뱀, 재빠른 뱀과 힘이 센 뱀 등 다양한 뱀이 있으며 사냥 스타일이 각기 다릅니다. 이 책에서는 이런 뱀들을 크게 4그룹으로 나누어 소개하겠습니다.

뱀 사천왕

대표적인 4종류의 뱀을 구별해 그리면 뱀 느낌이 나는 몬스터를 그릴 수 있게 됩니다.

뱀과

상대적으로 쉽게 볼 수 있는 독이 없는 뱀입니다. 도마뱀과 마찬가지로 작은 것들을 그냥 잡아서 삼켜 먹습니다.

머리 모양: 동그라미 모양 **옆에서 본 그림**

가는 이빨이 늘어서 있을 뿐이며, 송곳니는 없습니다.

보아과

근력으로 사냥감을 조여 죽이는 독이 없는 뱀입니다. 크게 성장하는 종류도 있으며, 사람을 먹는 뱀은 대부분 이것입니다. 움직이지 못하게 한 다음 먹기 때문에 커다란 먹이도 상대 가능합니다.

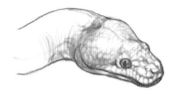

머리 모양: 하트 **옆에서 본 그림**

 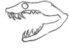

송곳니는 2개만 있는 게 아니라, 역류를 막기 위해 예리한 송곳니가 위아래로 잔뜩 늘어서 있습니다.

살무삿과

삼각형 머리의 독사. 소화를 돕는 출혈독으로 서서히 사냥감을 약하게 한 다음 사냥합니다. 보통 가만히 있으며 거의 움직이지 않습니다.

머리 모양: 삼각형 **옆에서 본 그림**

바늘처럼 가늘고 긴 2개의 송곳니를 지니고 있습니다. 입에 들어가지 않으므로, 접혀서 수납됩니다.

코브라과

약간 사각형에 평평한 인상의 머리 모양을 한 맹독을 지닌 뱀입니다. 즉효성이 있는 신경독으로 사냥감을 마비시켜 움직임을 멈추게 한 다음 먹습니다. 살아남지 못할 확률이 높습니다.

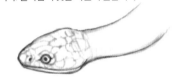

머리 모양: 사각형 **옆에서 본 그림**

 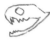

평평하다

머리가 평평하고 송곳니가 있기 때문에 옆얼굴을 보면 입 끝부분이 약간 높습니다. 송곳니는 그리 길지 않습니다.

✔CHECK 「그리고 싶은 뱀」은?

4종의 특징을 구별해 그릴 수 있다면 뱀 같은 느낌이 나는 뱀을 그릴 수 있게 됩니다. 당신이 그리고 싶은 뱀은 독사입니까? 졸라 죽이는 뱀입니까? 오른쪽 차트를 따라 선택해 보십시오. 예를 들어 메두사의 머리카락처럼 그렇게 크지 않고 다수가 무리지어 쉴 새 없이 움직이는 그런 뱀일 경우, 살무삿과나 보아과는 어울리지 않는다는 걸 알 수 있습니다.

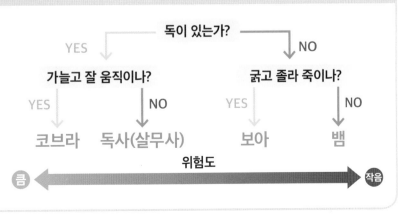

독이 있는가?

YES　　　　　　　　　NO

가늘고 잘 움직이나?　　　굵고 졸라 죽이나?

YES　　　　NO　　　　YES　　　　NO

코브라　　독사(살무사)　　보아　　뱀

위험도

큼　　←　　　　　　　　　→　작음

87

뱀과

작고 귀여운 흔히 볼 수 있는 스탠다드한 뱀. 반려동물 매장에서 판매하는 것은 대부분 이 그룹.

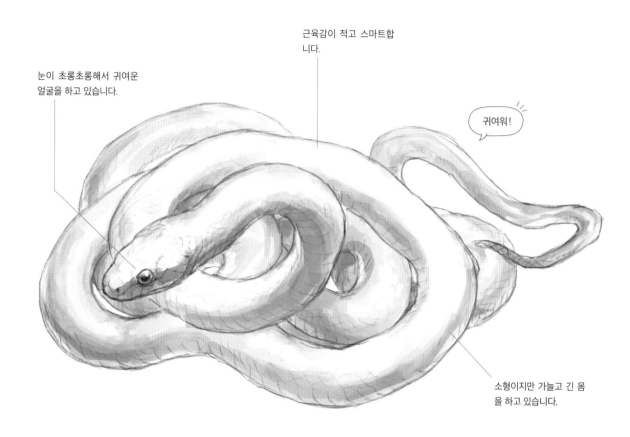

눈이 초롱초롱해서 귀여운 얼굴을 하고 있습니다.

근육감이 적고 스마트합니다.

귀여워!

소형이지만 가늘고 긴 몸을 하고 있습니다.

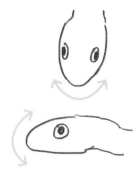

위에서 봐도 옆에서 봐도 둥근 느낌의 곡선적인 얼굴 생김새입니다.

송곳니라 부를 만한 긴 이빨이 없으므로 입을 벌리기만 해서는 이빨이 거의 보이지 않습니다.

이 그룹은 기본적으로 독이 없지만 유열목이 등 일부 종은 입 안쪽에 독니가 나 있기도 합니다.

✓ CHECK 의태해 몸을 지킨다

뱀은 독이 없고 소형입니다. 그렇기에 강한 뱀으로 의태해 몸을 지킬 때가 있습니다. 유명한 예로 밀크스네이크라는 종은 맹독을 지닌 코브라과의 산호뱀으로 의태해 몸을 지킵니다.

뱀 토 막 지 식

둥근 머리(뱀) 타입

- **구렁이**
- **콘스네이크**
- **줄무늬뱀 등**

보아과

마치 독 같은 건 필요 없다는 듯 사냥감을 힘으로 졸라 죽이는 근육이 불끈불끈한 두꺼운 마초 스타일 뱀입니다.

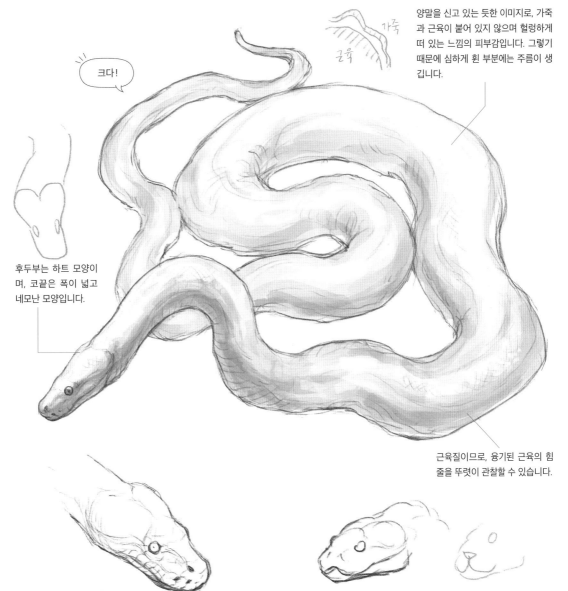

크다!

양말을 신고 있는 듯한 이미지로, 가죽과 근육이 붙어 있지 않으며 헐렁하게 떠 있는 느낌의 피부감입니다. 그렇기 때문에 심하게 휜 부분에는 주름이 생깁니다.

가죽
근육

후두부는 하트 모양이며, 코끝은 폭이 넓고 네모난 모양입니다.

근육질이므로, 융기된 근육의 힘줄을 뚜렷이 관찰할 수 있습니다.

물 때 사용하는 측두부(인간이라면 관자놀이)의 근육이 크게 발달해 있습니다. 안구의 크기는 별로 성장하지 않으므로 덩치가 크면 눈의 비율이 작아집니다.

윗입술이 늘어져 아래턱이 거의 보이지 않습니다. 개와 비슷한 얼굴 생김새입니다.

사냥감을 목구멍으로 밀어 넣기 위해 역류를 막는 짧은 송곳니가 잔뜩 나 있습니다.

뱀 토 막 지 식

하트 머리(보아) 타입

- 아나콘다
- 비단뱀(비단구렁이)
- 보아뱀

89

살무삿과

송곳니가 길고 얼굴이 무서운 독사의 대명사. 사냥도 보이지 않는 곳에서 갑자기 습격해 출혈독으로 서서히 죽음에 이르게 하는 무서운 타입의 뱀입니다.

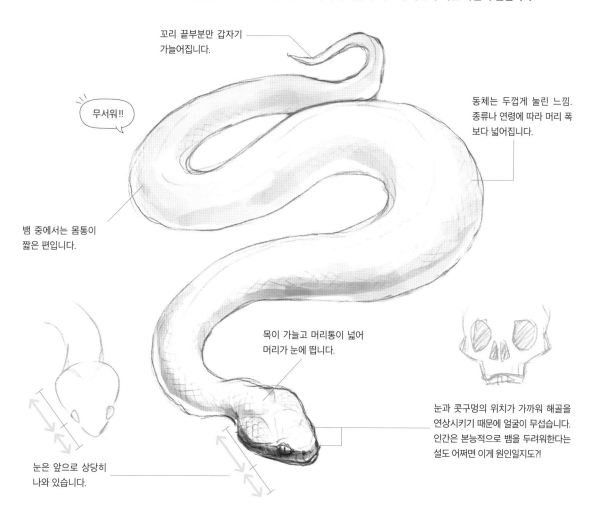

꼬리 끝부분만 갑자기 가늘어집니다.

무서워!!

동체는 두껍게 눌린 느낌. 종류나 연령에 따라 머리 폭보다 넓어집니다.

뱀 중에서는 몸통이 짧은 편입니다.

목이 가늘고 머리통이 넓어 머리가 눈에 띕니다.

눈은 앞으로 상당히 나와 있습니다.

눈과 콧구멍의 위치가 가까워 해골을 연상시키기 때문에 얼굴이 무섭습니다. 인간은 본능적으로 뱀을 두려워한다는 설도 어쩌면 이게 원인일지도?!

정수리에 해당하는 부분이 납작하게 눌려 있고 개구리처럼 눈만 위로 툭 튀어나와 있습니다. 그림은 뿔살무사입니다.

뱀 하면 생각나는 두 개의 송곳니는 사실 4그룹 중에서 살무삿과 그룹만이 가지고 있습니다.

☑CHECK **살무사의 무서운 점**

● 얼굴이 무서워!
● 단숨에 죽여주는 게 아니라 출혈독으로 서서히 죽이는 게 무서워!
● 갑자기 습격해 와서 무서워!

뱀 토 막 지 식 🚀

삼각두(독사) 타입

● 반시뱀
● 방울뱀
● 살무사

코브라과

일격필살 신경독 마스터. 겉모습도 위압적인 타고난 몬스터. 이미 몬스터이므로 몬스터화할 필요가 없나?

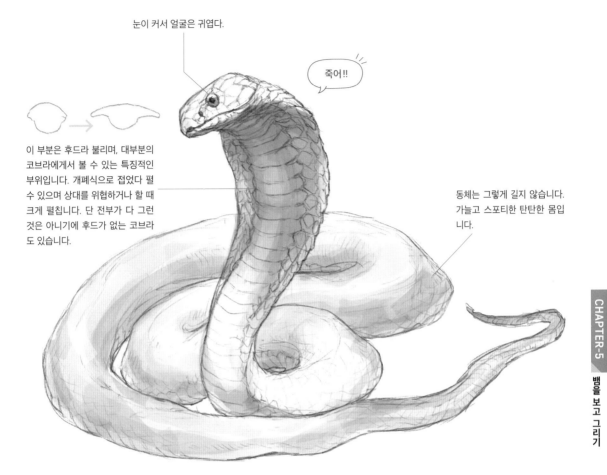

눈이 커서 얼굴은 귀엽다.

죽어!!

이 부분은 후드라 불리며, 대부분의 코브라에서 볼 수 있는 특징적인 부위입니다. 개폐식으로 접었다 펼 수 있으며 상대를 위협하거나 할 때 크게 펼칩니다. 단 전부가 다 그런 것은 아니기에 후드가 없는 코브라도 있습니다.

동체는 그렇게 길지 않습니다. 가늘고 스포티한 탄탄한 몸입니다.

독니는 짧고, 종류에 따라서는 여러 개가 있는 것도 있습니다. 독사의 독은 소화를 돕기 위한 것이지만 코브라의 독은 소화가 아니라 죽이기 위해 사용됩니다.

뱀 토 막 지 식

사각두(코브라) 타입

- 킹코브라
- 블랙맘바
- 바다뱀

✔CHECK 코브라와 일반 뱀 구별해 그리는 법

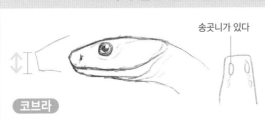

송곳니가 있다

코브라
송곳니가 있으므로, 코끝이 두텁고 우락부락하다. 직선적인 이미지.

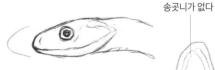

송곳니가 없다

일반 뱀
송곳니가 없으므로 입 끝은 오므라지는 형태. 곡선적인 이미지.

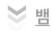

뱀과 도마뱀 구별해 그리기

뱀과 도마뱀은 얼핏 비슷한 형태를 하고 있지만 구조가 다릅니다. 뱀을 그저 다리가 없는 도마뱀으로 그리지 않도록 주의합시다.

외견은 비슷한 하트형 머리라도…

 뱀

입을 닫은 채로 혀를 내밀었다 집어넣을 수 있는 「∧」모양 입. 송곳니가 들어가도록 입끝은 폭이 넓습니다.

눈꺼풀은 없으며, 안구는 움직이지 않습니다.

도마뱀

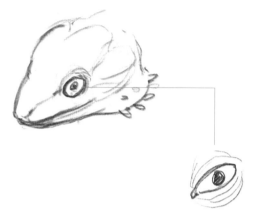

송곳니가 아닌 작은 이빨이 늘어서 있을 뿐이므로 입 끝은 가늘게 오므라져 있습니다.

눈꺼풀이 있으며, 눈을 감을 수 있습니다. 안구도 움직일 수 있습니다.

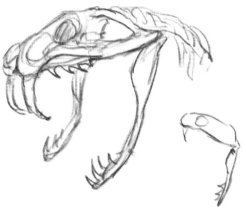

턱뼈는 좌우로 나뉘어 있으며, 각각 따로 움직이면서 먹이를 위장으로 보냅니다.

턱은 90도 이상 크게 벌어집니다.

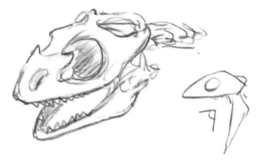

아래턱은 일체화되어 있으며, 뱀처럼 좌우 별개로 움직이는 건 불가능합니다.

턱은 90도 정도밖에는 벌어지지 않습니다.

> ✔CHECK **다리가 없는 도마뱀도 있다**
>
> 사실 도마뱀 중에도 팔다리가 없는 무족도마뱀이라는 도마뱀이 있습니다. 그러므로 팔다리가 없는 것이 뱀의 특징은 아닙니다. 얼굴을 확실하게 구별해 그려 뱀으로 만들어 줍시다.

뱀다운 움직임

뱀의 몸은 좌우로 구부러지는 것이 최대의 특징입니다. 포유류와 비교하면 커다란 차이를 알 수 있습니다.

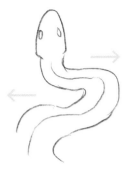

뱀은 좌우로 구부러지기 쉬운 골격을 하고 있습니다. 그렇기 때문에 몸을 가로로 구부러지게 해 이동하거나, 똬리를 틀어 휴식할 수 있습니다.

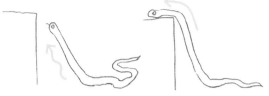

앞뒤로는 쉽게 구부러지지 않는 점을 이용해 목을 수직으로 늘려 사다리처럼 만들어 단차를 오르거나, 안정적으로 목을 높이 세우기도 합니다.

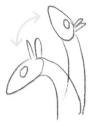

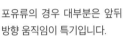

포유류의 경우 대부분은 앞뒤 방향 움직임이 특기입니다.

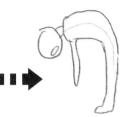

예를 들어 인간의 경우 앞뒤로는 크게 구부릴 수 있지만

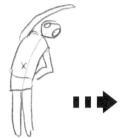

좌우로는 그다지 구부릴 수 없습니다.

뱀과 똑같은 움직임을 한다면 이렇게 됩니다.

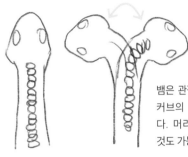

뱀은 관절이 많기 때문에 커브의 각도도 급격합니다. 머리만 옆을 향하는 것도 가능합니다.

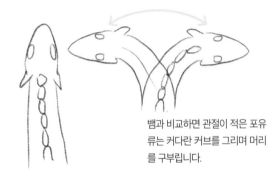

뱀과 비교하면 관절이 적은 포유류는 커다란 커브를 그리며 머리를 구부립니다.

앞뒤 방향 커브는 머리에서 멈추고, 몸은 가로 방향 커브로.

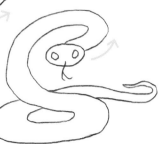

나선형으로 가로 방향 커브만을 써서 머리를 들어 올려도 뱀 느낌이 나는 포즈가 됩니다.

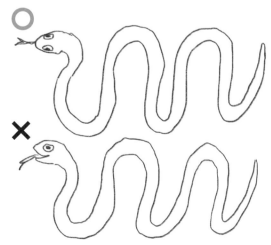

전신을 앞뒤 방향으로 커브시키는 것보다는 좌우 방향 커브로 하는 편이 더 뱀처럼 보입니다.

뱀을 그리는 순서

얼핏 보기엔 그리기 쉬워 보이지만, 심플한 만큼 「그럴싸하게」 그리는 건 무척 어려운 모티브입니다.
몇 가지 포인트를 파악해 뱀다운 뱀을 목표로 삼아봅시다.

1 대강 형태를 잡는다

뱀을 바로 옆에서 평행하게 바라보는 구도의 그림을 그리는 경우
는 거의 없으리라 생각하므로 약간 움직임을 준 포즈로 그려가도
록 하겠습니다. 이번에는 보아 타입을 선택했습니다. 동체는 위
아래 방향이 아니라 좌우 방향로 구부려진다는 것을 생각하며 두
꺼운 붓으로 형태를 잡아 나갑니다. 뱀 계열은 이 모습이 그림이
주는 인상 전체를 결정짓는다고 해도 과언이 아니므로 만족스러
운 선이 나올 때까지 계속 다시 그려봅시다.

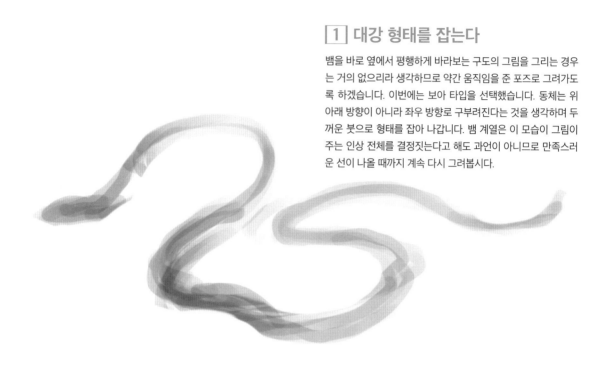

2 윤곽선을 그린다

두꺼운 선으로 그린 대략적인 선의 바깥쪽 경계를 명확하게 정리
해주는 느낌으로 윤곽선을 그려 나갑니다. 이때 동체의 굵기는 일
률적으로 하지 말고, 굵기의 변화에도 신경을 써야합니다. 종류와
연령에 따라 변화 정도가 다르므로, 그럴듯한 느낌을 내려면 얼굴
의 종류와 동체의 형태는 같은 것으로 해야 합니다.

목언저리는 얇다.

서서히 얇아진다.

지면에 닿는 부분은
옆으로 눌린다.

점점 두꺼워진다.

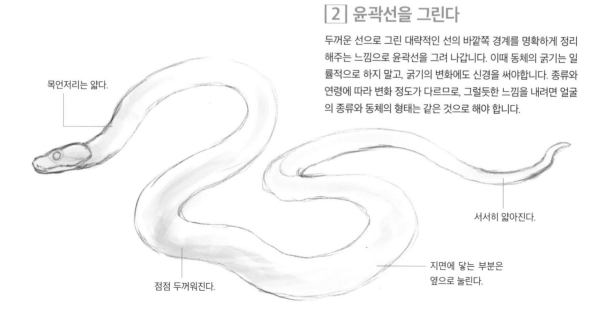

3 선을 정돈한다

등뼈의 위치를 고려해서 선을 정돈해 나갑니다. 입체감을 살리기 위해 원기둥을 기준으로 측면 부분에 가볍게 몸통의 기복을 표시하는 터치를 더해 나갑니다. 보아 타입을 선택했으므로, 가죽이 다소 헐렁한 질감도 표현해주어야 합니다.

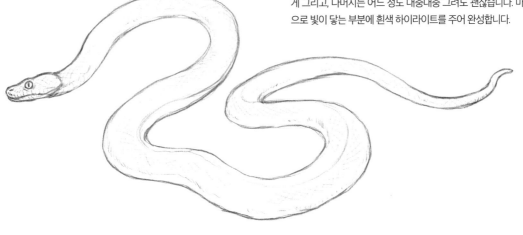

4 비늘을 그려 넣는다

튀어 나온 부분 등, 곳곳에 그물눈 형태의 비늘을 추가합니다. 비늘을 하나하나 전부 그릴 필요는 없습니다. 눈에 띄는 포인트만 확실하게 그리고, 나머지는 어느 정도 대충대충 그려도 괜찮습니다. 마지막으로 빛이 닿는 부분에 흰색 하이라이트를 주어 완성합니다.

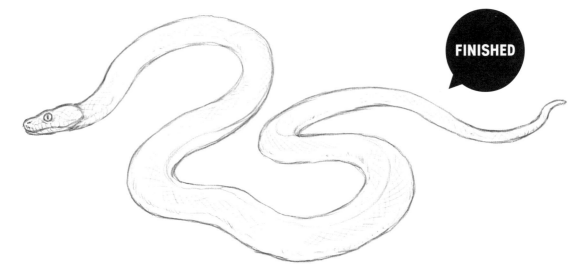

FINISHED

뱀의 몬스터화 I

뱀에 다양한 동물의 파츠를 붙여 용으로 만듭니다. 오랜 세월에 걸쳐 이미지가 고정되어 온 전통적인 모티브이기 때문에 용처럼 보이게 만들기 위해서는 확실하게 짚어야 할 점이 있습니다.

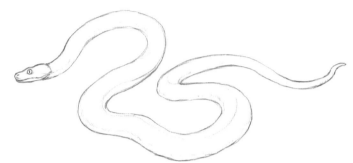

1 뱀 그리기 3에서 스타트

보아 타입의 뱀은 원래 거대하고 동체도 적당히 굵기 때문에, 몬스터화하기 쉬운 원형 소재입니다. 이번에는 상세하기 그리기 전의 상태를 윤곽선으로 활용해 용으로 만들어 갑니다.

2 파츠를 더한다

몸통에 다리를 더하고 갈기와 얼굴의 형태를 대략적으로 그립니다. 용의 얼굴 베이스는 포유류이므로, 파충류처럼 보이지 않게 하는 편이 더 용 같아집니다. 눈은 도깨비(인간형)이므로 정면을 향합니다.

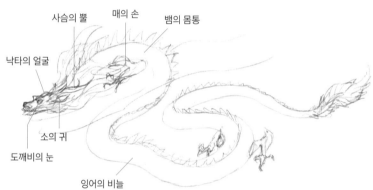

사슴의 뿔 매의 손 뱀의 몸통
낙타의 얼굴
소의 귀
도깨비의 눈
잉어의 비늘

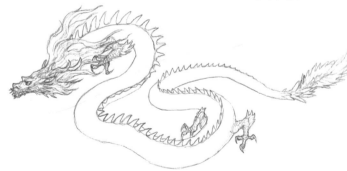

3 선화를 그린다

윤곽선을 기초로 선화를 그려 나갑니다. 털과 비늘, 뿔 등 질감의 차이가 나타나도록 묘사합니다. 용은 계속 떠 있으며 팔다리를 보행에 사용하는 일은 없기 때문에, 발톱은 마음대로 길게 그릴 수 있습니다. 머리 부분 주변은 털의 양을 늘리면 오랜 세월을 살아온 용처럼 보이게 할 수 있습니다.

4 비늘의 가이드라인을 넣는다

비늘을 그리기 위한 가이드라인을 넣습니다. 용은 커다란 비늘이 특징이므로 이번에는 몸 전체에 다 그려넣도록 하겠습니다.

복부와의 경계선 라인도 그려둡니다. 이 경계선을 기준으로 등쪽에만 비늘을 그립니다.

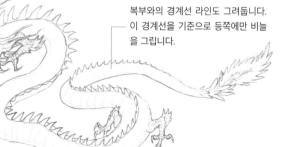

5 비늘을 그려 넣는다

가이드라인에 따라 비늘을 그려 나갑니다.
적당히 「U」를 반복해서 늘어놓는다는 느낌으
로 그리면 그럴싸한 느낌이 납니다. 이때, 「U」
의 라인마다 약간 빈 공간을 만들어 둡시다.

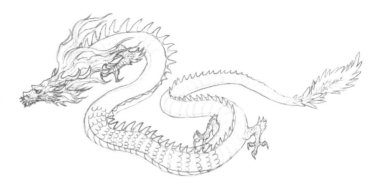

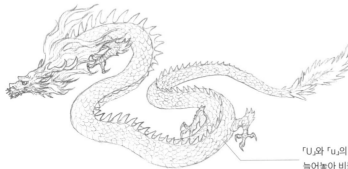

6 비늘을 더 추가한다

비워 둔 공간에 이번에는 「u」를 반복해서 늘어
놓습니다. 「u」의 위쪽 끝 부분이 「U」 아래쪽에
닿도록 해서 늘어놓으면 비늘이 됩니다.

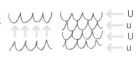

「U」와 「u」의 라인을 교대로
늘어놓아 비늘을 만듭니다.

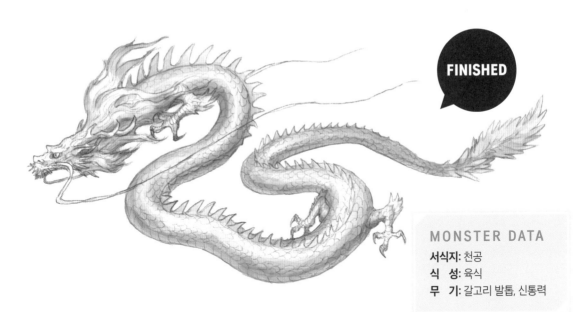

FINISHED

MONSTER DATA
서식지: 천공
식 성: 육식
무 기: 갈고리 발톱, 신통력

▶ 디자인 콘셉트

용은 중국에서 전래된 이무기라고도 불리는 뱀 모양의
환수(幻獸)입니다. 신통력으로 공중을 이동하고 폭풍우
를 부르는 끝을 알 수 없는 힘을 지녔습니다. 인간과 동
등하거나 그 이상의 지능을 지녔으며 신격화되어 공양
을 받는 경우도 많기 때문에 지적이고 엄한 분위기를 의
식했습니다.

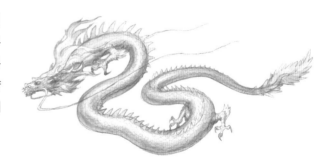

뱀의 몬스터화 Ⅱ

이번에는 시 서펜트를 그려 보겠습니다.
용과 마찬가지로 파츠를 추가하는 방법으로 디자인을 진행해 나갑니다.

1 뱀 그리기 3에서 스타트

용과 마찬가지로 여기서 시작합니다. 뱀 계열 몬스터는 실루엣이
심플하므로, 이 단계를 기준으로 다양한 몬스터로 변화시키는 것
이 가능합니다.

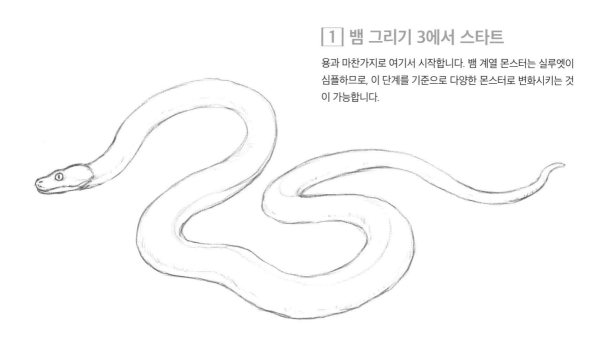

2 파츠를 추가한다

시 서펜트는 수생 생물이므로 대형 물고기를 생각하며 만듭니다.
눈길을 끄는 디자인으로 만들기 위해 크고 화려한 지느러미를
달고, 머리 부분은 물의 저항이 적은 형태로 합니다.

커다란 지느러미의 연결
부위에는 지느러미를 움
직이기 위한 근육이 부풀
어 오른 부분(지느러미
살)을 만듭니다.

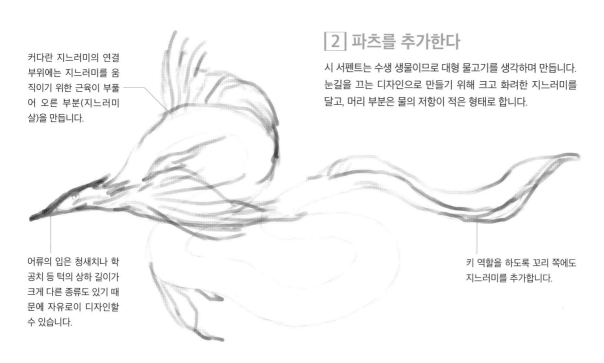

어류의 입은 청새치나 학
공치 등 턱의 상하 길이가
크게 다른 종류도 있기 때
문에 자유로이 디자인할
수 있습니다.

키 역할을 하도록 꼬리 쪽에도
지느러미를 추가합니다.

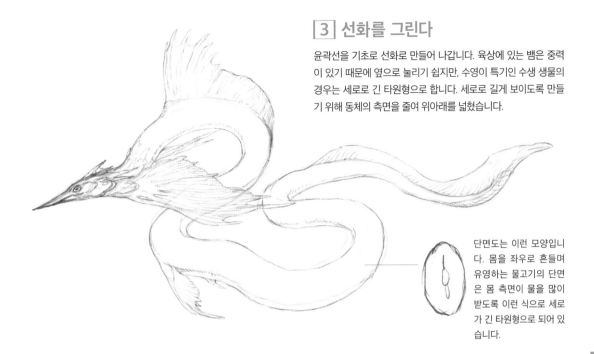

3 선화를 그린다

윤곽선을 기초로 선화로 만들어 나갑니다. 육상에 있는 뱀은 중력이 있기 때문에 옆으로 눌리기 쉽지만, 수영이 특기인 수생 생물의 경우는 세로로 긴 타원형으로 합니다. 세로로 길게 보이도록 만들기 위해 동체의 측면을 줄여 위아래를 넓혔습니다.

단면도는 이런 모양입니다. 몸을 좌우로 흔들며 유영하는 물고기의 단면은 몸 측면이 물을 많이 받도록 이런 식으로 세로가 긴 타원형으로 되어 있습니다.

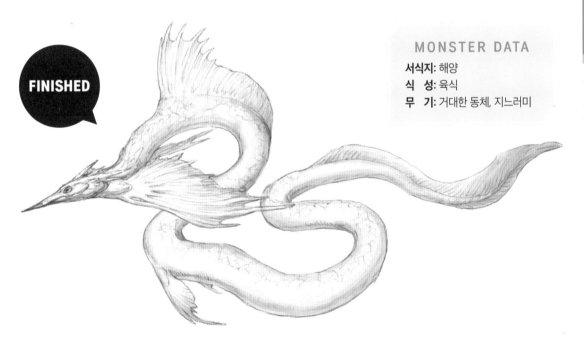

FINISHED

MONSTER DATA

서식지: 해양
식　성: 육식
무　기: 거대한 동체, 지느러미

▶ 디자인 콘셉트

시 서펜트는 해양에 서식하는 이무기형 괴물입니다. 커다란 몸으로 배를 휘감아 파괴하거나 거대한 파도를 일으켜 전복시키는 등의 방법으로 인간의 배를 습격합니다. 실제로 목격 정보도 많았기 때문에 특히 대항해 시대 즈음에는 수많은 사람들의 공포의 대상이었습니다. 무감정한 눈동자와 위압적인 지느러미로 그런 공포의 대상으로서의 두려운 위압감을 연출했습니다.

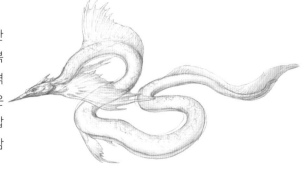

뱀의 몬스터화 Ⅲ

살무삿과의 대표종 중 하나인 방울뱀을 모티브로 독사 몬스터를 만듭니다. 독이 없는 뱀의 얼굴처럼
되지 않도록 독사의 특징에 신경을 쓰도록 합시다.

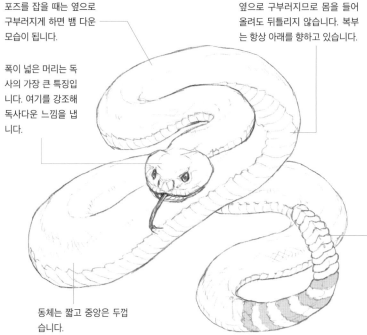

포즈를 잡을 때는 옆으로
구부러지게 하면 뱀 다운
모습이 됩니다.

폭이 넓은 머리는 독
사의 가장 큰 특징입
니다. 여기를 강조해
독사다운 느낌을 냅
니다.

옆으로 구부러지므로 몸을 들어
올려도 뒤틀리지 않습니다. 복부
는 항상 아래를 향하고 있습니다.

동체는 짧고 중앙은 두껍
습니다.

1 특징을 포착한다

살무사는 독사로 폭이 넓은 머리가 특징입니
다. 이 얼굴 형태의 특징이 살무삿과에 속한 독
사임을 드러내는 포인트입니다.

최대의 특징 폭이 넓은 머리

「방울」 뱀이라는 이름의 유래이기도
한, 아이들이 갖고 노는 짤랑이 방울
과 유사한 음향기관. 위협할 때는 여길
흔들어 소리를 냅니다. 탈피 시에 남은
꼬리 끝의 가죽이 쌓이면서 만들어진
것입니다.

2 특징 강화

가만히 있는 경우가 많고 두꺼우면서도 짧은
살무사의 특징을 살려, 동체도 더욱 두껍게 만들
어 중량급 뱀으로 만듭니다. 최대의 특징인 폭이
넓은 삼각두를 한층 더 크게 만들었습니다. 눈과
입의 위치 관계를 바꾸지 않는다면 후두부의
볼륨감이 커져도 우스꽝스러워지지 않습니다.

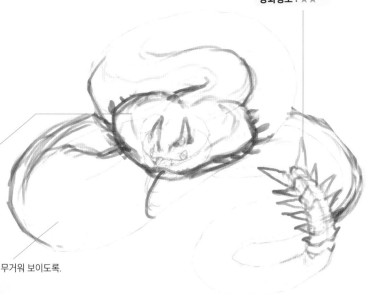

무기로도 사용할 수 있도록 가시
를 추가했습니다.
강화정도 : ★★

폭이 넓고 볼륨감이 있는 머리
부분을 더 크게 했습니다. 특히
턱의 폭 넓이를 과감하게 확대
했습니다.
강화정도 : ★★★

동체를 두껍게 해 무거워 보이도록.
강화정도 : ★

3 선화를 그리고 디테일을 추가한다

가시와 비늘 등을 추가합니다. 전체의 뾰족뾰족함이 몬스터다움으로 이어집니다. 독사에게는 뿔이 달린 타입도 있으므로 이번 디자인에도 뿔을 추가했습니다.

생태계의 정점에 선 존재로 상대를 위협할 필요가 없기 때문에 방울뱀 꼬리는 무기로 바꿨습니다.

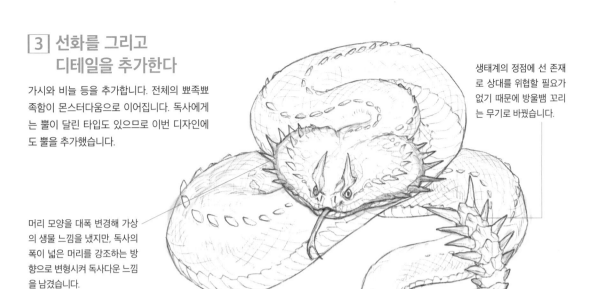

머리 모양을 대폭 변경해 가상의 생물 느낌을 냈지만, 독사의 폭이 넓은 머리를 강조하는 방향으로 변형시켜 독사다운 느낌을 남겼습니다.

FINISHED

MONSTER DATA

서식지: 동굴
식 성: 육식, 주로 대형 동물
무 기: 독니

▶ 디자인 콘셉트

일명 드래곤 앵글러라고도 불리는 이무기. 성장하면 식사는 1년에 한 번 정도 하게 되지만 그렇기 때문에 드래곤 등 대형 사냥감을 노립니다. 머리 부분의 폭은 삼키는 사냥감의 크기와 비례해 거대하기 때문에 그다지 민첩하게 움직이지는 못합니다. 그러므로 우선 잘 움직이고 소리가 나는 꼬리로 공격하고, 사냥감이 꼬리에 정신이 팔려 있는 틈을 타 이빨로 물어 강력한 출혈독을 주입합니다.

비늘 그리는 법

몬스터를 디자인할 때 자주 등장하는 비늘 파츠 그리는 법을 해설합니다.

찾아보면 비늘을 바로 옆에서 촬영한 사진 소재나 브러시 등이 있지만, 입체적인 그림을 그릴 때 그것들을 그대로 사용하면 부자연스러워집니다. 부자연스러움을 해소하기 위해서는 입체물에 비늘이 달려 있으면 어떻게 보이는지 사전에 알아둘 필요가 있습니다.

예를 들어 바로 옆에서 봤을 때 그물눈 형태로 보이는 모양이 종이에 있다고 칩시다.

이걸 원기둥에 말면 어떻게 보일지 상상할 수 있는지 없는지가 포인트입니다.

STEP 1 원기둥을 따라 가이드 선을 그려둔다

단순히 원기둥를 따라 가이드라인을 그린 예지만 이걸 그릴 때도 반드시 주의해야 할 점이 있습니다.

이쪽은 자주 볼 수 있는 틀린 예입니다. 왼쪽 일러스트에 비해, 바깥쪽 윤곽선과의 사이에 각이 생겨버린 것이 문제입니다.

곡선의 방향은 원기둥의 윤곽과 마찬가지 방향에서 시작해 같은 방향을 향해가는 이미지로 그려주십시오.

곡선 방향이 대각선으로 들어가버리면 윤곽에 각이 생기고 맙니다. 이것이 부자연스러운 예처럼 되는 이유입니다.

안쪽에 점선을 그어 보면 더 알기 쉽습니다. 단면이 동그라미가 아니라 잎사귀 모양처럼 눌린 타원이 되어 있습니다.

STEP 2 세로 방향으로도 가이드 선을 그린다

원기둥의 수직 방향으로 세로선을 그려 나갑니다. 얼핏 보기에는 가로선으로 보이리라 생각합니다만 그에 대해서는 다음 페이지에서 별도로 다루도록 하겠습니다.

반드시 주의해야 하는 점은 입체감입니다. 중앙은 넓으며, 위 아래로 갈수록 좁아지도록 그리면 입체감이 생깁니다.

STEP 3 그물눈의 교차점을 대각선으로 연결한다

우선 왼쪽 아래에서 오른쪽 위를 향해 선을 긋습니다. 이때, 점과 점을 연결하면 선은 원기둥을 따라 구불구불한 궤적을 그립니다.

마찬가지로 왼쪽 위에서 오른쪽 아래를 향하는 선도 긋습니다. 이것으로 매듭눈이 완성됩니다.

POINT

이때도 선이 대각선으로 들어가지 않도록 주의합시다. 윤곽 끝의 선은 항상 윤곽선과 같은 각도로 그리기 시작합니다.

STEP 4 빛과 그림자를 더해 완성

가이드라인을 지운 상태가 이것입니다. 여기에 빛과 그림자를 더해 입체감을 표현합니다.

이것이 완성형입니다. 빛이 닿는 부분의 선을 지우고, 아래쪽의 교차점에 살짝 그림자를 추가했습니다.

POINT

실제로 지운 것은 이 하얀 부분입니다. 비늘 하나하나를 고려하지 말고 원기둥에서 빛이 닿는 곳 중 커다란 부분에만 둥글게 빛을 표현합니다.

생물의 세로 줄무늬와 가로 줄무늬에 관한 토막 지식

생물의 줄무늬가 세로 줄무늬냐 가로 줄무늬냐는 등뼈에 대해 평행이냐 수직이냐로 결정됩니다.

예를 들어 얼룩말은 얼핏 보기에는 세로로 줄무늬가 있는데, 가로 줄무늬라 부릅니다. 약간 이상할지도 모르지만, 이것은 인간이 이족 보행 동물이 된 결과 생겨난 방향의 혼란을 방지하기 위한 룰입니다. 어떻게 된 건지 생각해 봅시다.

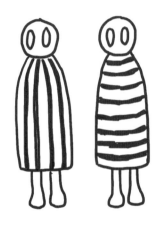

왼쪽 일러스트는 세로 줄무늬의 옷과 가로 줄무늬 옷입니다. 이 형태에 다른 생물도 집어넣어 봅시다, 이것이 세로 줄무늬와 가로 줄무늬의 룰이 됩니다.

세로 줄무늬

예를 들어 인간이 옆으로 누워도 세로 줄무늬 옷은 세로 줄무늬 옷입니다. 여기에는 변화가 없습니다.

그리고 이 물고기도 세로 줄무늬입니다. 세로인지 가로인지는 등뼈에 대해 평행이냐 수직이냐로 결정됩니다.

마찬가지로 새끼 멧돼지도 세로 줄무늬입니다.

가로 줄무늬

이쪽은 가로 줄무늬의 예입니다. 세로 줄무늬와 마찬가지로 인간이 옆으로 누웠다 해도 가로 줄무늬 옷임은 변하지 않습니다.

뱀은 포즈에 따라 등뼈가 세로가 되는 경우도 있으므로 알기 쉽습니다. 이것도 어떤 자세라 해도 가로 줄무늬입니다.

이런 까닭에 처음에 예로 들었던 얼룩말도 세로 줄무늬로 보이지만 가로 줄무늬라 부르는 것입니다.

도마뱀을 보고 그리기

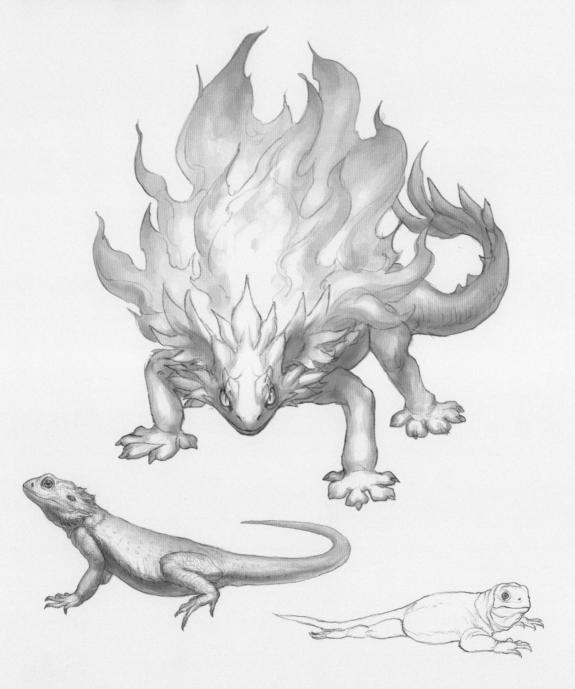

도마뱀의 특징

도마뱀은 뱀과 나란히 대표적인 파충류입니다.
파충류 중에서 가장 종류가 많고 전체 종수 중에서 실제로 절반 이상이 이 그룹에 속합니다.

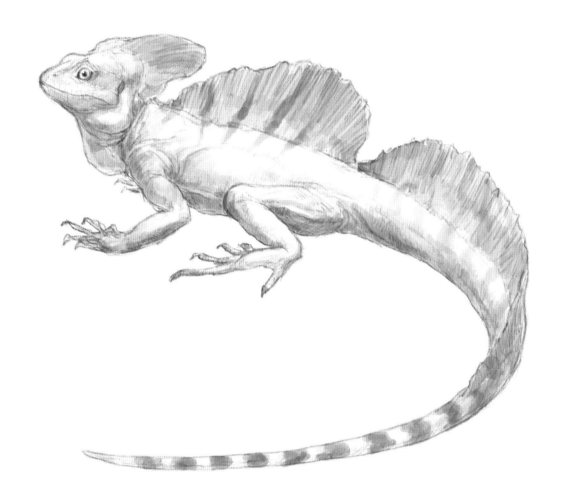

▶ 도마뱀의 기본

대부분의 도마뱀은 발달된 사지, 비교적 긴 꼬리, 가동성이 있는 눈꺼풀, 귓구멍을 지녔습니다. 굉장히 다양화된 그룹으로, 몸길이가 3cm도 되지 않는 것부터 3m가 넘는 것까지 있습니다. 그 외에도 나무 위에서 사는 것이 있는가 하면 건조한 사막에서 사는 것도 있고, 물 위를 달리는 것과 하늘을 활공하는 것, 심지어는 사지가 없어져 뱀처럼 된 것까지 매우 다양합니다. 기본적으로는 독이 없지만 극히 일부 독을 지닌 것도 있습니다. 또, 몸을 지키기 위해 스스로 꼬리를 잘라낼 수 있는 종도 존재합니다.

에너지 소비 절약 스타일

도마뱀은 움직이지 않음으로써 활동 에너지를 삭감시킵니다. 실은 이것이 생존 능력면에서 최대의 무기가 되는 도마뱀의 특징입니다.

포유류(족제비)의 경우

1주일에 필요한 먹이양: 쥐 50마리

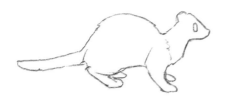

예를 들어 족제비의 경우, 하루에 체중의 20% 정도의 식사를 섭취할 필요가 있습니다. 체중이 1.5kg이라 했을 때 생존에 필요한 먹이양은 하루에 쥐 약 7마리, 1주일에 50마리 정도가 필요합니다. 족제비는 헌터로서의 능력이 높지만 에너지 퍼포먼스는 그다지 우수하지 못한 것입니다. 또, 개체의 사이즈가 거의 정해져 있기 때문에 필요한 양의 먹이를 먹지 못할 경우 아사하고 맙니다.

파충류(왕도마뱀)의 경우

1주일에 필요한 먹이양: 쥐 1마리

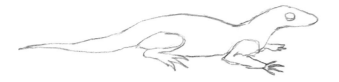

족제비와 마찬가지로 1.5kg인 왕도마뱀의 경우, 필요한 먹이양은 5일~1주일 동안 쥐 1마리 정도. 거의 움직이지 않기 때문에 사용하는 에너지가 포유류에 비해 매우 적습니다. 게다가 먹이양이 그 이하라 해도 극단적으로 적지만 않다면 성장 속도에 영향을 주는 정도일 뿐 쉽게 죽음에 이르지는 않습니다. 이것은 먹는 먹이양으로 몸의 크기가 정해지기 때문에 먹이양이 적은 환경이라도 몸을 작은 상태에 머물게 함으로서 살아갈 수 있기 때문입니다.

> **✓ CHECK 생존 능력에 우열은 가릴 수 없다**
>
> 포유류와 파충류는 살아가기 위해 필요한 조건이 이만큼 다릅니다. 신체 능력이 높다 해도 먹이가 많은 환경이 아니면 생존할 수 없는 족제비, 신체 능력은 떨어지지만 먹이양에 좌우되지 않고 살아 남을 수 있는 도마뱀. 물리적으로 싸운다면 장시간 빠르게 계속 움직일 수 있는 족제비의 압승이지만, 생존 능력이라는 면에서는 어느 쪽이 더 우수한 생물인지 하는 우열은 가릴 수 없습니다.

도마뱀이 움직이는 방식

도마뱀은 하루의 대부분을 가만히 있으면서 보냅니다. 움직이는 것은 먹이를 찾을 때뿐. 귀찮아 보이는 움직임을 표현하는 것이 도마뱀다움과 연결됩니다.

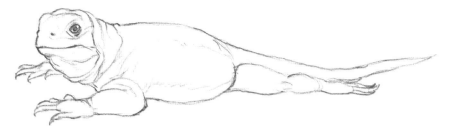

체온을 조절하기 위해 따뜻한 돌 위에서 가만히 있으면서 체온을 올리거나, 그늘로 이동해 가만히 있으면서 체온을 낮추거나 합니다. 체온 조절을 위해 잠시 그 자리에 머물러 있을 필요가 있습니다. 얼핏 휴식 중인 것처럼 보여도 주위를 경계하며 곧바로 움직일 수 있도록 팔을 앞으로 내밀고 있는 경우가 많습니다.

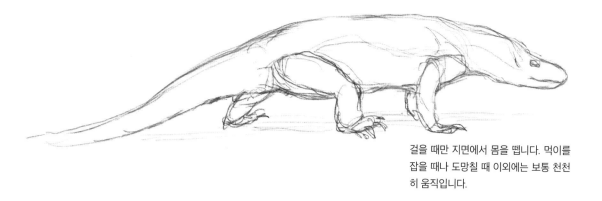

걸을 때만 지면에서 몸을 뗍니다. 먹이를 잡을 때나 도망칠 때 이외에는 보통 천천히 움직입니다.

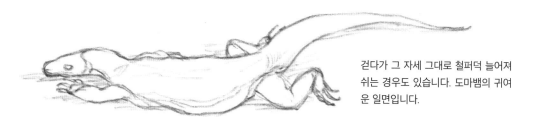

걷다가 그 자세 그대로 철퍼덕 늘어져 쉬는 경우도 있습니다. 도마뱀의 귀여운 일면입니다.

> ✔ CHECK **도마뱀 몬스터를 그릴 때 생각해야 하는 것**
>
> 도마뱀은 운동에 사용하는 에너지를 줄여 소비 절약 스타일로 살아가는 생물이므로, 분주하게 움직이는 모습은 어울리지 않으며 그럴 경우 도마뱀 베이스 몬스터의 도마뱀다움을 크게 잃어버리고 맙니다. 그렇기에 독 숨결을 토해 적을 약하게 하거나, 아니면 잠들게 하는 등 특수한 능력을 지녀 서식지 근처로 헤매 든 사냥감을 유유히 사냥하는 타입의 몬스터로 만들면 도마뱀의 특성을 살릴 수 있습니다.

꼬리의 역할

도마뱀의 긴 꼬리는 도마뱀의 아이덴티티이기도 하며, 무척 중요한 역할을 지니고 있습니다.

밸런스를 잡는다

몸의 중심을 조정해 밸런스를 잡는 무게추 역할을 합니다. 예를 들어 몸을 S자로 구부리며 걸을 때는 동체와 반대 방향으로 휘둘러 중심축을 유지하는 역할을 합니다.

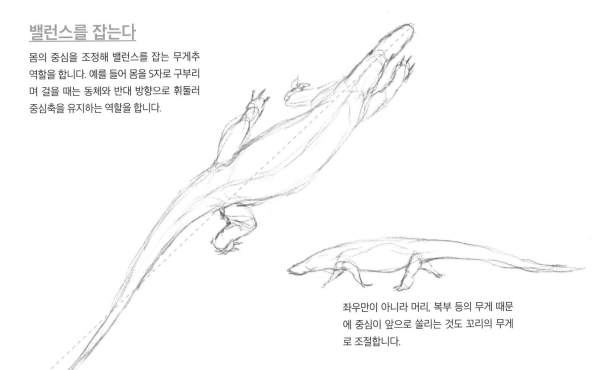

좌우만이 아니라 머리, 복부 등의 무게 때문에 중심이 앞으로 쏠리는 것도 꼬리의 무게로 조절합니다.

미끼로 쓴다

도마뱀 중 일부는 위험이 닥쳐오면 스스로 꼬리를 잘라내고 도망치는 「자절(自切)」을 합니다. 잘라낸 꼬리는 잠시 격렬하게 움직이면서 적의 주의를 끌 수 있습니다. 본체는 그 사이에 완전히 도망칠 수 있습니다. 또 자절 후에 생겨난 꼬리는 뼈가 없는 재생 꼬리가 됩니다. 형태나 무늬가 약간 달라지므로 겉모습만 봐도 자절 경험이 있는 도마뱀인지 아닌지 알 수 있습니다.

무기로 사용한다

예를 들어 그린 이구아나는 몸길이의 2배 정도 되는 긴 꼬리를 채찍처럼 휘두르며 무기로 사용합니다. 인간의 피부라면 피가 나올 정도의 위력을 지녔습니다.

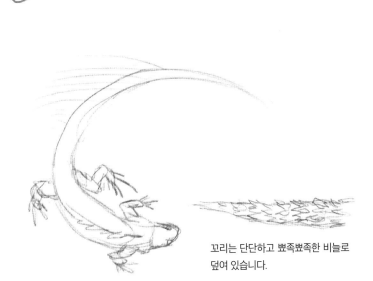

꼬리는 단단하고 뾰족뾰족한 비늘로 덮여 있습니다.

도마뱀의 체형적 특징

파충류와 포유류는 팔다리가 달려 있는 방식에 명확한 차이가 있습니다. 이 차이를 이해하면 각각을 구별해 그릴 수 있게 됩니다.

상반신

❯❯ 파충류

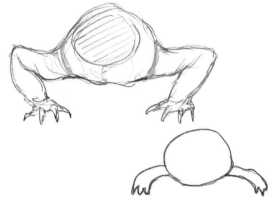

몸의 측면에 팔다리가 달려 있습니다. 이 구조의 경우, 보행 시 몸을 띄우기 위해 항상 팔에 힘을 줄 필요가 있습니다.

❯❯ 포유류

몸 아래쪽을 향해 팔다리가 달려 있습니다. 보행에 특화된 구조로 그저 서 있기만 한다면 근력이 거의 필요 없습니다.

※인간은 이족 보행이기 때문에 상반신만 열려 있는 파충류처럼 형태가 변화했지만, 하반신은 확실하게 보행에 적합한 포유류형 구조로 되어 있습니다.

하반신

❯❯ 파충류

앉기 서기

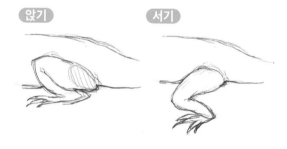

몸 아래쪽에 바깥쪽을 향해 다리가 난 것 같은 인상. 몸을 다리로 지탱하는 구조가 아니기 때문에 다리의 근력만으로 몸을 들어 올립니다. 서 있으려면 계속 힘을 줄 필요가 있습니다.

달릴 때만 수직에 가까워 집니다.

평소에는 게다리입니다.

❯❯ 포유류

앉기 서기

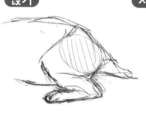
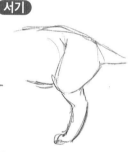

허리 부분 전체에 걸쳐 다리가 달려 있습니다. 다리는 수직 기둥처럼 위치해 있으므로, 근력으로 지탱하지 않아도 구조적으로 계속 직립해 있을 수 있습니다.

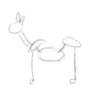

다리가 몸 아래에서 기둥처럼 지탱하고 있다.

다리라는 버팀목을 세우고 몸통을 걸쳐놓은 이미지.

파충류와 공룡의 차이

보행에 적합한, 몸 아래쪽으로 다리가 난 이 체형은 새와 새의 선조라 일컬어지는 공룡도 지니고 있습니다.

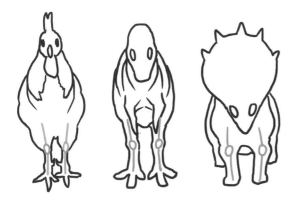

이런 수직 다리를 지녔는지, 또 보행에 적합한 체형인지 아닌지는 공룡으로 분류되기 위한 필수 조건 중 하나입니다.

그렇기 때문에 팔다리가 몸의 측면에서 바깥쪽을 향해 달려 있는 수장룡, 어룡, 익룡 등은 공룡으로 분류되지 않고 대형 파충류라 불리고 있습니다. 도감 등을 보면 공룡이라 불리지는 않음을 알 수 있습니다.

네스 호수의 네시 같은 크립티드(Cryptid, 미확인동물)도 아마도 수장룡일 것이니 만약 실제로 존재한다 해도 공룡이 생존한 것은 아니라는 점이 조금 아쉽습니다.

✔CHECK 공룡과 새와 도마뱀

현생 파충류는 기본적으로 지금까지 설명한 대로 다리가 옆에 달려 있습니다. 도마뱀 외에 악어나 거북이도 옆에 달려 있습니다. 하지만 과거에 존재했던 공룡은 파충류와 매우 비슷하지만 다리가 세로로 방향로 달려 있었습니다. 이것은 공룡이 현생 파충류와 다른 운동 능력을 지니고 있었기 때문입니다. 그리고 그 공룡의 후손이 새라는 것이 최근의 정설이며 익룡이 진화한 것이 아닙니다. 익룡은 옆에 팔다리가 나 있는 파충류로, 가깝기는 하지만 다른 계통입니다. 새를 떠올려 보세요. 다리는 분명 지면 수직 방향으로 달려 있었죠. 이것은 공룡 중에서도 수각류(*이족 보행하는 티라노사우루스 등의 공룡이 포함된 종)라 불리는 종류가 진화한 결과인 것입니다.

도마뱀의 구조

도마뱀의 몸의 특징은 포유류와는 세세한 부분이 다릅니다.
반려동물로 친숙한 비어디 드래곤(턱수염도마뱀)을 가지고 해설해 보겠습니다.

골격도

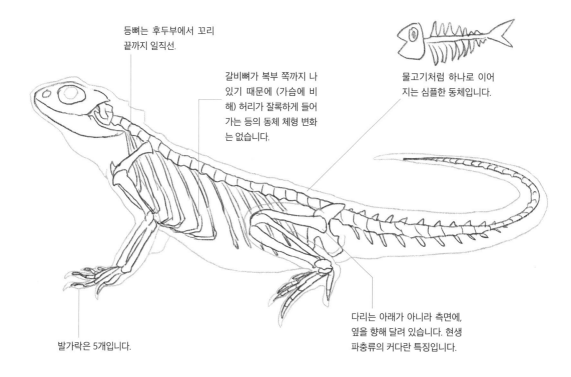

등뼈는 후두부에서 꼬리 끝까지 일직선.

갈비뼈가 복부 쪽까지 나 있기 때문에 (가슴에 비해) 허리가 잘록하게 들어가는 등의 동체 체형 변화는 없습니다.

물고기처럼 하나로 이어지는 심플한 동체입니다.

발가락은 5개입니다.

다리는 아래가 아니라 측면에, 옆을 향해 달려 있습니다. 현생 파충류의 커다란 특징입니다.

파충류의 골격

갈비뼈가 몸 전체에 있기 때문에 몸통에 기복이 적은 것이 특징입니다.

포유류의 골격

갈비뼈는 상반신에 모여 있습니다.

디테일

눈 부분이 튀어나와 있는
종류가 많습니다.

도마뱀은 귀가 발달되어 있으며,
고막이 보입니다. 이것은 뱀에는
없는 특징입니다.

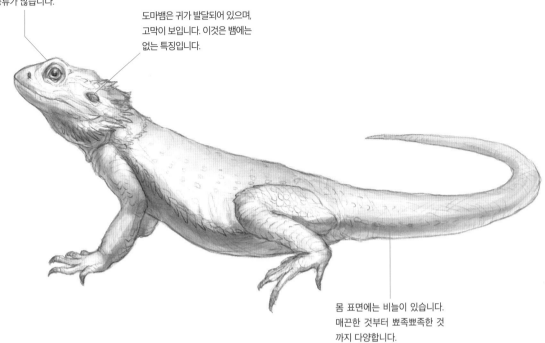

몸 표면에는 비늘이 있습니다.
매끈한 것부터 뾰족뾰족한 것
까지 다양합니다.

프로포션

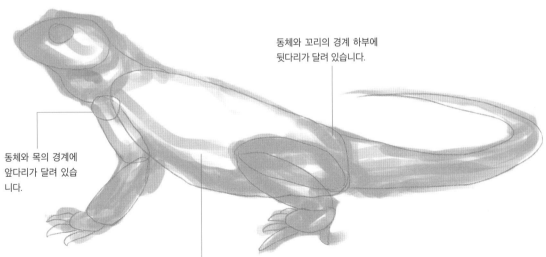

동체와 꼬리의 경계 하부에
뒷다리가 달려 있습니다.

동체와 목의 경계에
앞다리가 달려 있습
니다.

동체는 심플한 타원형.

포유류와 조류는 관절을
두껍게 그리면 그럴싸해
집니다.

파충류와 양서류는 관절보
다 근육부 쪽이 더 부풀어
있습니다. 어린아이처럼
포동한 인상의 팔다리입
니다.

도마뱀을 그리는 순서

형태를 알기 쉽도록 상체를 들어 올린 포즈로 도마뱀을 그려 보겠습니다.
실제로는 바닥에 철퍼덕 늘어져 쉬고 있는 경우가 많습니다.

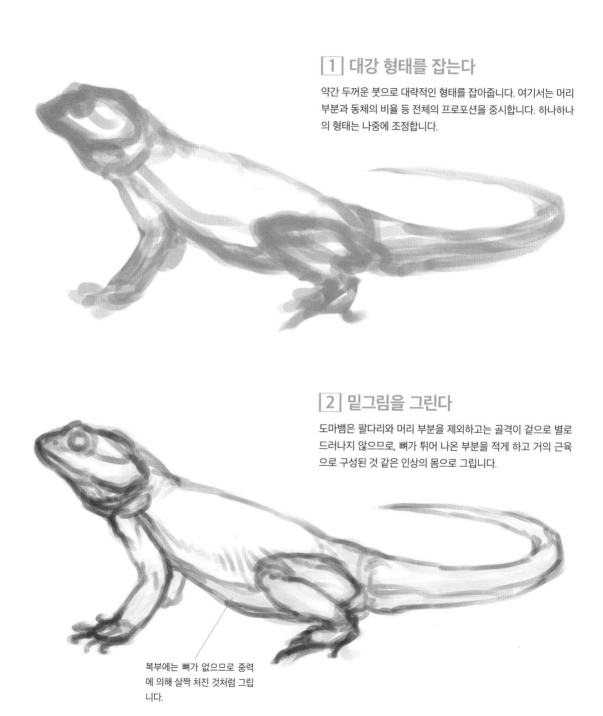

1 대강 형태를 잡는다

약간 두꺼운 붓으로 대략적인 형태를 잡아줍니다. 여기서는 머리 부분과 동체의 비율 등 전체의 프로포션을 중시합니다. 하나하나의 형태는 나중에 조정합니다.

2 밑그림을 그린다

도마뱀은 팔다리와 머리 부분을 제외하고는 골격이 겉으로 별로 드러나지 않으므로, 뼈가 튀어 나온 부분을 적게 하고 거의 근육으로 구성된 것 같은 인상의 몸으로 그립니다.

복부에는 뼈가 없으므로 중력에 의해 살짝 처진 것처럼 그립니다.

3 선화를 그린다

관찰하면서 세세한 부분을 묘사해 나갑니다. 밑그림에서는 몸통이 너무 높이 떠 있는 인상이었으므로 등을 젖히고 몸통이 중력을 따라 아래로 처진 것처럼 수정했습니다.

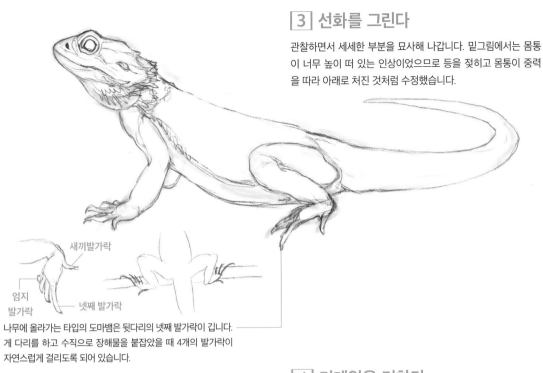

새끼발가락

엄지
발가락 넷째 발가락

나무에 올라가는 타입의 도마뱀은 뒷다리의 넷째 발가락이 깁니다. 게 다리를 하고 수직으로 장해물을 붙잡았을 때 4개의 발가락이 자연스럽게 걸리도록 되어 있습니다.

4 디테일을 더한다

비늘 등의 디테일을 더해 완성. 비늘은 너무 많이 그리지 않는 것이 요령입니다. 그릴 장소는 사진을 실눈으로 봤을 때 음영이 생기는 것을 알 수 있는 부분으로 한정합니다. 그 이외에는 그물눈이나 선만으로도 충분히 비늘처럼 보입니다. 빛이 닿는 곳까지 균일하게 꽉 채워 그려 넣어버리면 빛이 사라져 입체감을 잃어버리기도 합니다.

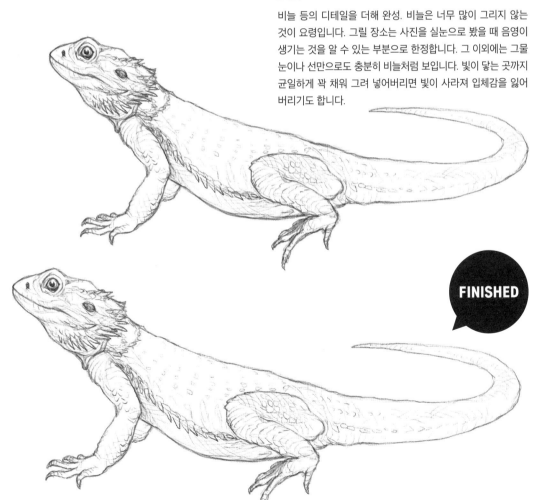

FINISHED

도마뱀의 몬스터화 Ⅰ

불꽃을 두른 도마뱀 몬스터, 샐러맨더를 그립니다.
원형을 잘 활용해 몬스터에게 어울리는 옵션을 추가해 나갑니다.

1 도마뱀 그리기 3에서 스타트

체형이 크게 변하지는 않으므로 세부 묘사에 들어가기
전의 도마뱀 선화를 베이스로 스타트.

2 파츠를 더한다

도마뱀의 특징을 살리면서 판타지 느낌이 나도록 불꽃
을 추가해 나갑니다.

실존하지 않는 판타지 생물 느낌을
내기 위해 얼굴의 인상을 크게 변화
시키려고 합니다. 이번에는 발달된
청각이라는 도마뱀의 특징을 살려
귓바퀴를 추가했습니다.

불꽃이 눈에 가장 잘 띄도록
그림에서 차지하는 비중을
높였습니다. 전체의 3분의 1
정도입니다.

꼬리에도 몬스터답게 가시를 추가
했습니다. 하지만 불꽃보다는 도드
라지지 않도록 했습니다.

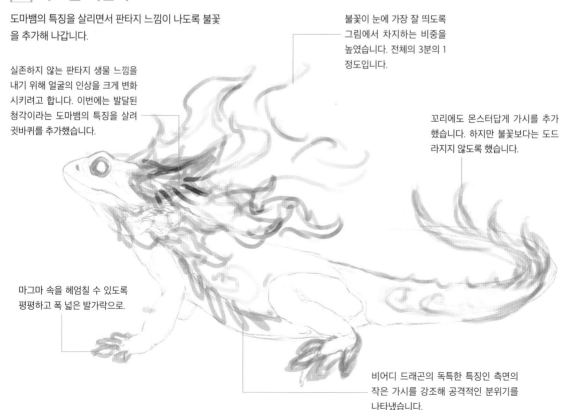

마그마 속을 헤엄칠 수 있도록
평평하고 폭 넓은 발가락으로.

비어디 드래곤의 독특한 특징인 측면의
작은 가시를 강조해 공격적인 분위기를
나타냈습니다.

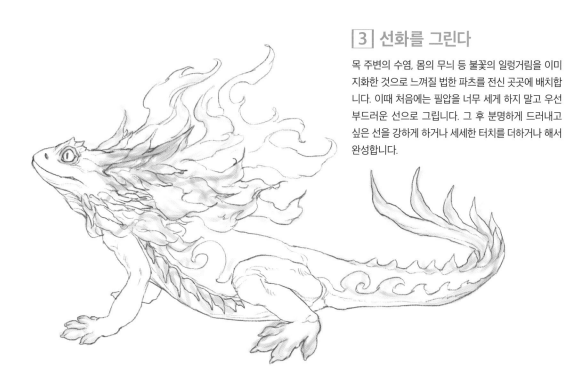

3 선화를 그린다

목 주변의 수염, 몸의 무늬 등 불꽃의 일렁거림을 이미지화한 것으로 느껴질 법한 파츠를 전신 곳곳에 배치합니다. 이때 처음에는 필압을 너무 세게 하지 말고 우선 부드러운 선으로 그립니다. 그 후 분명하게 드러내고 싶은 선을 강하게 하거나 세세한 터치를 더하거나 해서 완성합니다.

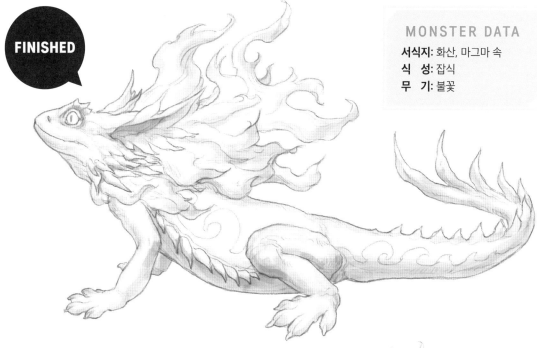

FINISHED

MONSTER DATA

서식지: 화산, 마그마 속
식 성: 잡식
무 기: 불꽃

▶ 디자인 콘셉트

샐러맨더는 불꽃의 정령입니다. 테마가 확실하므로 디자인 여기저기에 불꽃을 가득 담아줍니다. 또, 이번에 베이스로 쓴 비어디 드래곤은 원래 목 주변에 가시 형태의 수염이 있으므로 이것을 어레인지해서 사자 갈기 같은 멋있는 디자인으로 만들기 쉬운 원형 소재입니다.

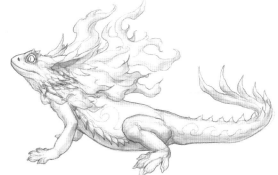

도마뱀 몬스터 움직이기

상대를 위협하는 샐러맨더를 그립니다. 몬스터를 일러스트로 그릴 경우 대치 상태의 모습을 원하는 경우가 많기 때문에 위협 장면은 몬스터 일러스트의 기본이라고 할 수 있습니다.

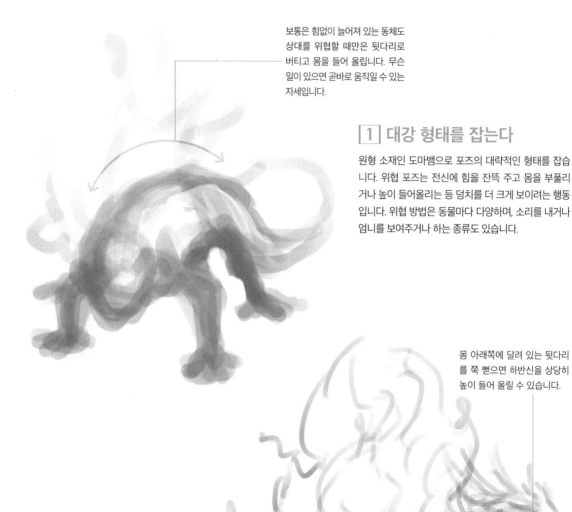

보통은 힘없이 늘어져 있는 동체도 상대를 위협할 때만은 뒷다리로 버티고 몸을 들어 올립니다. 무슨 일이 있으면 곧바로 움직일 수 있는 자세입니다.

1 대강 형태를 잡는다

원형 소재인 도마뱀으로 포즈의 대략적인 형태를 잡습니다. 위협 포즈는 전신에 힘을 잔뜩 주고 몸을 부풀리거나 높이 들어올리는 등 덩치를 더 크게 보이려는 행동입니다. 위협 방법은 동물마다 다양하며, 소리를 내거나 엄니를 보여주거나 하는 종류도 있습니다.

몸 아래쪽에 달려 있는 뒷다리를 쭉 뻗으면 하반신을 상당히 높이 들어 올릴 수 있습니다.

2 밑그림을 그린다

대략적으로 형태를 잡을 때는 원래 디자인화를 보지 않고 이미지만으로 포즈를 잡으며, 이 단계에서 디자인화를 보고 조정합니다.

파충류는 개나 고양이처럼 발꿈치를 들지 않습니다. 인간과 마찬가지로 뒤꿈치와 손목이 땅에 닿습니다.

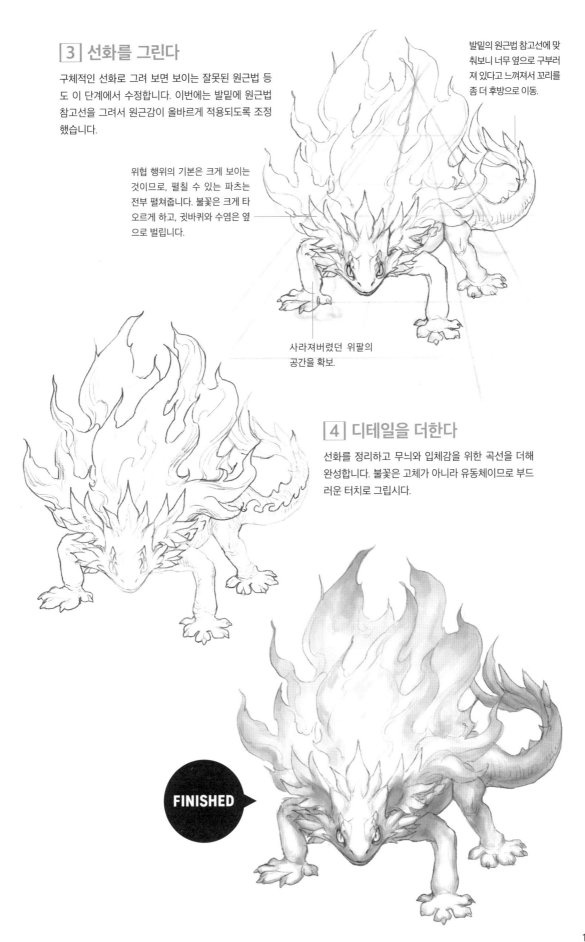

3 선화를 그린다

구체적인 선화로 그려 보면 보이는 잘못된 원근법 등
도 이 단계에서 수정합니다. 이번에는 발밑에 원근법
참고선을 그려서 원근감이 올바르게 적용되도록 조정
했습니다.

발밑의 원근법 참고선에 맞
춰보니 너무 옆으로 구부러
져 있다고 느껴져서 꼬리를
좀 더 후방으로 이동.

위협 행위의 기본은 크게 보이는
것이므로, 펼칠 수 있는 파츠는
전부 펼쳐줍니다. 불꽃은 크게 타
오르게 하고, 귓바퀴와 수염은 옆
으로 벌립니다.

사라져버렸던 위팔의
공간을 확보.

4 디테일을 더한다

선화를 정리하고 무늬와 입체감을 위한 곡선을 더해
완성합니다. 불꽃은 고체가 아니라 유동체이므로 부드
러운 터치로 그립시다.

FINISHED

도마뱀의 몬스터화 Ⅱ

바실리스크는 작은 왕이라는 말이 어원이므로, 장식이 많은 화려한 디자인을 목표로 합니다.

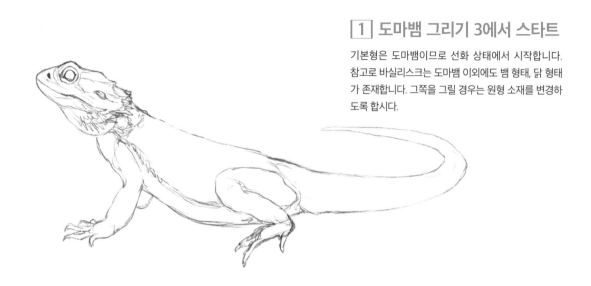

1 도마뱀 그리기 3에서 스타트

기본형은 도마뱀이므로 선화 상태에서 시작합니다. 참고로 바실리스크는 도마뱀 이외에도 뱀 형태, 닭 형태가 존재합니다. 그쪽을 그릴 경우는 원형 소재를 변경하도록 합시다.

2 파츠 추가와 체형 변경

독을 사용하는 몬스터라는 점, 왕다운 느낌을 내야 한다는 점을 생각하며 어레인지해 나갑니다.

왕관을 의식해 실존 도마뱀 중의 하나인 바실리스크도마뱀의 특징인 커다란 볏을 추가했습니다. 디스플레이(과시)의 기능도 지녔습니다.

어깨와 등에도 디스플레이로서 볏을 추가합니다. 이러한 커다란 파츠를 붙일 때는 움직일 때 방해가 되지는 않을지를 생각합시다.

머리 부분에 커다란 볏을 붙이기 위해 목을 길게 늘였습니다. 원래는 뱀 몬스터라는 것도 고려했습니다.

바실리스크라고 하면 독이 유명하기 때문에 목덜미에 독주머니를 추가했습니다. 여기에 독을 저장했다가 공격 시에 내뿜는 전법을 사용합니다.

꼬리는 유연하게 움직이는 뱀의 꼬리로 변환했습니다.

머리 부분이 커진 만큼 하반신의 무게를 늘리기 위해 뒷다리의 볼륨을 증가시켰습니다.

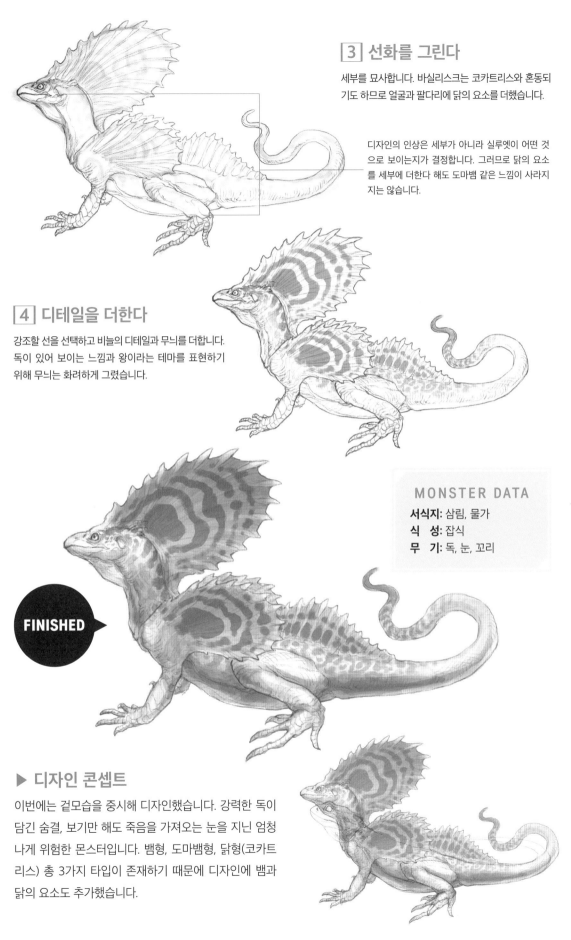

③ 선화를 그린다

세부를 묘사합니다. 바실리스크는 코카트리스와 혼동되기도 하므로 얼굴과 팔다리에 닭의 요소를 더했습니다.

디자인의 인상은 세부가 아니라 실루엣이 어떤 것으로 보이는지가 결정합니다. 그러므로 닭의 요소를 세부에 더한다 해도 도마뱀 같은 느낌이 사라지지는 않습니다.

④ 디테일을 더한다

강조할 선을 선택하고 비늘의 디테일과 무늬를 더합니다. 독이 있어 보이는 느낌과 왕이라는 테마를 표현하기 위해 무늬는 화려하게 그렸습니다.

FINISHED

MONSTER DATA

서식지: 삼림, 물가
식　성: 잡식
무　기: 독, 눈, 꼬리

▶ 디자인 콘셉트

이번에는 겉모습을 중시해 디자인했습니다. 강력한 독이 담긴 숨결, 보기만 해도 죽음을 가져오는 눈을 지닌 엄청나게 위험한 몬스터입니다. 뱀형, 도마뱀형, 닭(코카트리스) 총 3가지 타입이 존재하기 때문에 디자인에 뱀과 닭의 요소도 추가했습니다.

파츠 추가하기

몬스터에게 파츠 옵션을 추가할 때의 포인트를 해설합니다.

파츠를 붙여도 되는 장소

몸에 무언가 부속물을 달 때는 달아도 되는 장소와 안 되는 장소가 있습니다. 앞 페이지의 바실리스크도 지느러미를 잔뜩 달아두었지만 돌아가서 다시 보시면 대충 단 게 아니라 전부 달아도 되는 장소에 추가했다는 것을 아실 수 있을 겁니다.

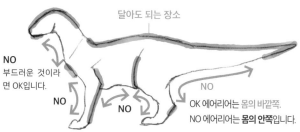

달아도 되는 장소

NO
부드러운 것이라면 OK입니다.

NO

NO

OK 에어리어는 몸의 바깥쪽.
NO 에어리어는 **몸의 안쪽**입니다.

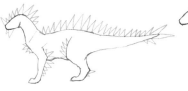

룰에 따라 가시를 달아본 것입니다. 잔뜩 달았지만 부자연스럽지 않다고 생각합니다.

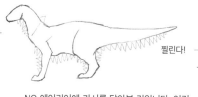

찔린다!

NO 에어리어에 가시를 달아본 것입니다. 이것이 단단한 파츠라는 것은 말이 되지 않기 때문에 늘어진 살 등 「부드러운 것」으로 보일지도 모릅니다.

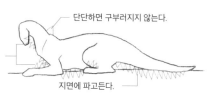

단단하면 구부러지지 않는다.

지면에 파고든다.

움직여 보면 어째서 NO인지 알 수 있을 겁니다. 움직이는 부분 안쪽에 단단한 파츠를 달면 움직일 때 몸과 지면을 찌르게 됩니다.

파츠의 종류

달아도 되는 장소에는 다양한 것들을 달아 자유로이 어레인지할 수 있습니다.

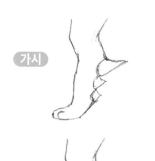

가시

지느러미

날개

비늘의 종류

갑각처럼 커다란 비늘을 달 때도 마찬가지입니다. 커다란 비늘은 움직이지 않는 「바깥쪽」에. 움직이는 부위에는 유연한 작은 비늘을 달아 상상 속 존재라고는 해도 실제로 움직일 수 있는 몸으로 만들면 설득력이 있는 생물이 됩니다.

1 겉모습이 바뀔 만큼 크고 단단한 비늘(갑각)

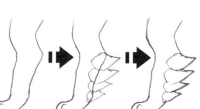

격렬하게 움직여도 방해가 되지 않는 OK 에어리어에 커다란 파츠를 추가합니다.

2 누르면 안으로 들어가는 중간 크기의 비늘

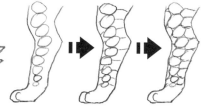

부풀어 있는 곳에 따라 적당히 둥글게 늘어놓고, 동그라미의 정점에서 선을 늘린 다음 그 사이를 동그라미로 메웁니다.

3 잘 움직이는 부드러운 부분에 돋아나는 작은 비늘

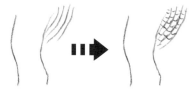

윤곽을 따라 가이드라인을 그리고, 작은 비늘을 그립니다.

1 ~ 3을 조합해 보면

중간

유연

단단

유연

이처럼 부위에 따라 강도가 다른 비늘이 난 몸이 완성됩니다.

인간을 보고 그리기

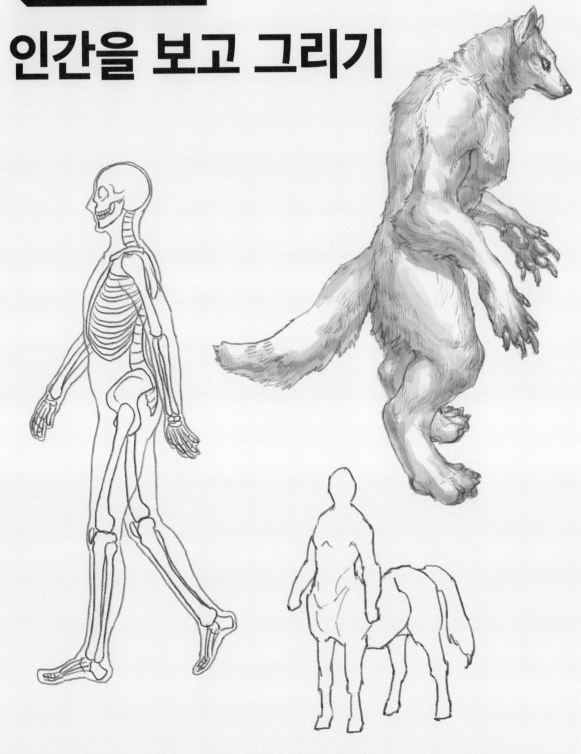

인간에서 몬스터 만들기

여기서는 인간의 체형을 베이스로 몬스터를 만들 때의 포인트를 해설합니다.
다른 동물과 크게 다른 점은 역시 직립 이족 보행이 가능하다는 점입니다.

▶ 인간의 기본

새, 원숭이, 캥거루, 목도리도마뱀 등 이족 보행을 하는 동물이 있긴 있지만, 다리와 몸통을 지면에 대해 수직으로 세운 직립 자세를 기본으로 하는 동물은 인간뿐입니다. 이 자세에 적합하게 진화함으로써 다른 동물과는 다른 특성을 얻는데 성공했습니다.

양손(앞다리)은 보행에 쓰이지 않게 되었기 때문에 완전히 자유로운 상태입니다. 물건을 들거나 무언가를 조작하는 등 복잡한 움직임이 가능합니다.

직립했기 때문에 무거운 머리부분을 동체 위에 얹을 수 있게 되었고, 뇌를 발달시켰습니다. 결과적으로 다른 동물에게는 없는 높은 지능을 지녔습니다.

등뼈는 옆에서 보면 완만한 S자 커브를 그리고 있습니다.

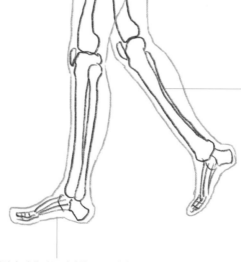

✓ CHECK 양손을 자유로이 사용하기 위한 진화

인간은 양손으로 물건을 안정적으로 멀리까지 운반하기 위해 이족 보행으로 진화했다는 설이 유력시되고 있습니다. 침팬지도 물건을 많이 옮길 때는 이족 보행을 합니다.

앞다리를 보행에 사용하는 경우, 뭔가를 들어 한 손이 되어버리면 걷기가 무척 힘들어집니다.

이족 보행으로 양손이 자유로워지면 물자를 더 많이, 더 멀리까지 안정적으로 옮길 수 있습니다.

인간의 발바닥은 발꿈치가 땅에 닿는 아치형으로 되어 있습니다. 이것이 쿠션과 스프링의 역할을 하기 때문에 적은 에너지로 이족 보행이 가능합니다.

2개의 다리만으로 안정적으로 보행하기 위해 관절부가 인대와 근육으로 튼튼하게 고정되어 있습니다. 양손(앞다리)으로 지면을 짚고 걷는 일은 기본적으로 없습니다.

어레인지할 때의 포인트는 몸의 「중심」

인간에게 커다란 파츠를 달면 중심이 변화합니다. 몬스터화할 때 추가하는 일이 많은 날개와 꼬리를 예로 들어보겠습니다.

날개를 단다

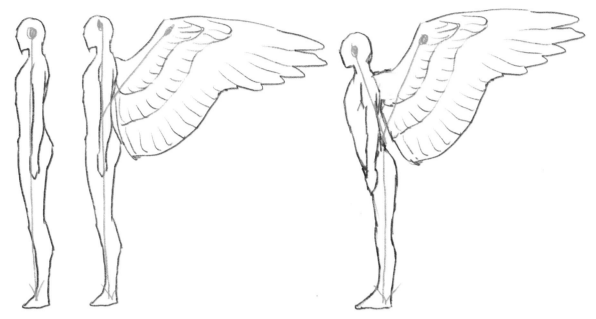

날개를 추가할 경우, 원래 가볍기도 하고 마법의 힘으로 날개 자체가 부력을 지녔다는 이미지가 있기 때문에 그냥 달아놓기만 해도 별로 위화감이 느껴지지 않을지도 모릅니다.

날개에 확실히 무게가 있다면 배낭을 등에 멧을 때처럼 앞으로 기울이거나 허리를 젖혀서 상반신을 약간 전방으로 쏠리게 할 필요가 있습니다.

꼬리를 단다

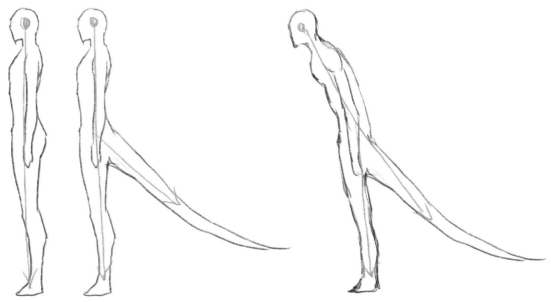

작은 꼬리라면 중심에 영향을 주지 않겠으나 커다란 꼬리를 달면 중심이 뒤에 발생해 직립 이족 보행이 어려워집니다. 경우에 따라서는 꼬리를 질질 끄는 형태가 됩니다.

꼬리를 끌지 않고 중심의 밸런스를 잡기 위해서는 몸 전체를 앞으로 기울일 필요가 있습니다. 리저드맨 등은 이런 자세로 만들면 중심 밸런스가 좋아집니다.

체형의 어레인지 패턴

인간형 몬스터를 만들 때는 각 부위의 길이나 체형을 변화시키는 경우가 많습니다. 어레인지 패턴을 몇 가지 소개합니다.

상반신 강화 타입

심플하게 상반신과 팔을 강화시켜 대형화시킵니다. 인간형 몬스터에 자주 쓰이는 강화 패턴입니다. 거인 계열 몬스터에 적합하며, 파워풀한 팔이 무기가 됩니다.

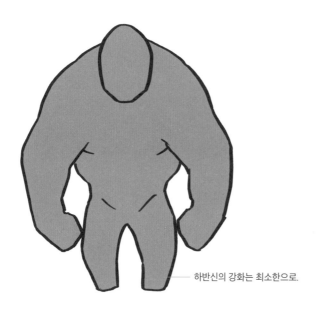

하반신의 강화는 최소한으로.

말단 축소 타입

팔이나 다리가 가늘어져 무기로 변화하는 공격적인 강화 패턴입니다. 자연계에는 존재하지 않는 형태이기 때문에 생물이라기보다는 인공 생명체라는 느낌이 강한, SF적 이미지의 실루엣입니다.

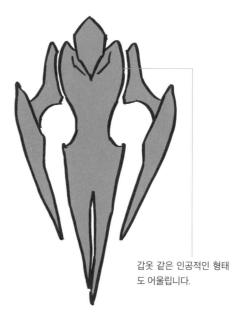

갑옷 같은 인공적인 형태도 어울립니다.

말단 확대 타입

말단을 크게 하면 어린애 같은 체형이 됩니다. 상반신 강화 타입에 비하면 상당히 액티브하게 움직일 것 같은 인상을 줄 수 있습니다. 잽싸게 움직이는 테크니컬한 몬스터에게 딱 맞습니다.

다른 부분은 그대로 두고 일부분만 강조하면 그 부위가 더욱 강하게 보입니다.

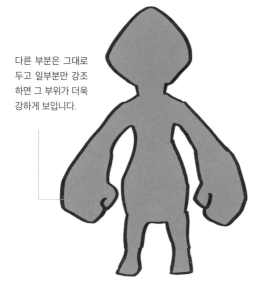

지능 진화 타입

뇌를 크게 하고 양손을 길게 늘린, 신체 능력보다 지적 능력에 특화되도록 진화한 몬스터의 프로포션입니다. 초감각, 텔레파시 등 신체 기능을 사용하지 않는 능력을 지닌 우주인 또는 미래인의 이미지로 자주 나오는 타입입니다.

머리의 비율이 커집니다.
2~3등신이 되기도 합니다.

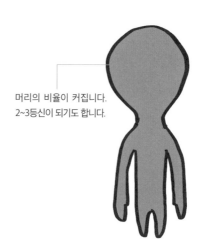

반인반수 타입

짐승과 인간이 섞인 수인입니다. 섞는 비율은 다양합니다. 예를 들어 체형은 인간 그대로 두고 머리만 짐승으로 만드는 패턴, 체형도 짐승에 가까운 짐승 느낌이 강한 패턴 등이 있습니다.

이형화 타입

몸의 일부만 이상 발달 또는 퇴화한 디자인. 좌우비대칭으로 하면 실험 실패작처럼 자연스럽지 않은 괴상함이 나타납니다.

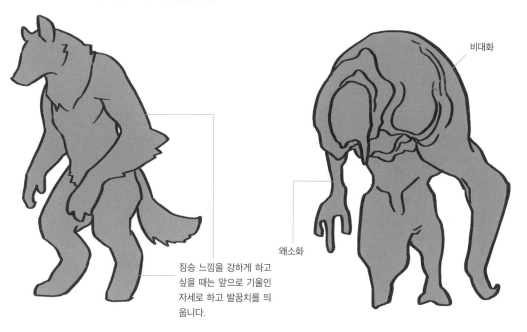

비대화

왜소화

짐승 느낌을 강하게 하고 싶을 때는 앞으로 기울인 자세로 하고 발꿈치를 띄 웁니다.

하반신 합체 타입

말, 뱀, 거미 등 다른 동물의 목이 인간의 상반신으로 바뀐 디자인. 지성과 동물의 운동 능력에서 좋은 점만 가져오는, 옛날부터 자주 쓰여 온 디자인 패턴 중 하나입니다. 켄타우로스, 라미아 등이 유명합니다.

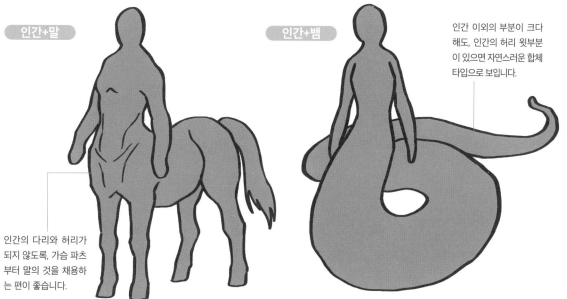

인간+말

인간+뱀

인간 이외의 부분이 크다 해도, 인간의 허리 윗부분 이 있으면 자연스러운 합체 타입으로 보입니다.

인간의 다리와 허리가 되지 않도록, 가슴 파츠 부터 말의 것을 채용하 는 편이 좋습니다.

인간의 몬스터화 I

대표적인 인간 체형의 몬스터, 워울프(Werewolf)를 그려보겠습니다.
특징인 양팔의 자유를 살려봅시다.

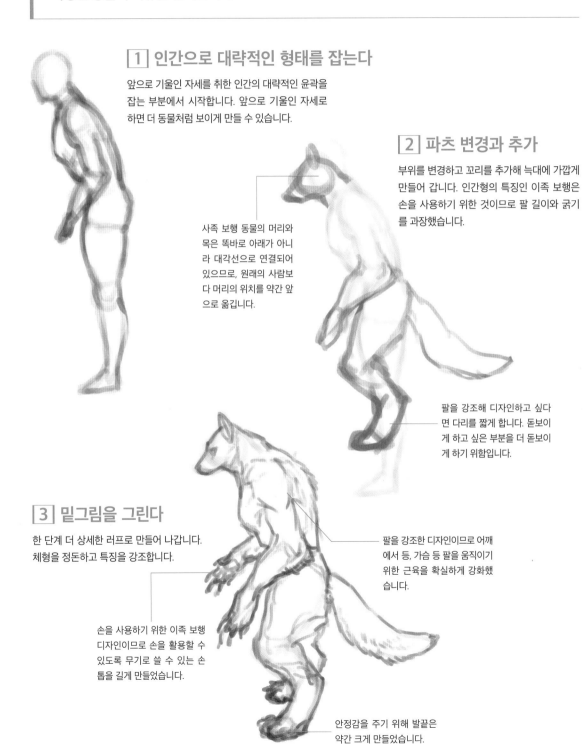

1 인간으로 대략적인 형태를 잡는다

앞으로 기울인 자세를 취한 인간의 대략적인 윤곽을
잡는 부분에서 시작합니다. 앞으로 기울인 자세로
하면 더 동물처럼 보이게 만들 수 있습니다.

2 파츠 변경과 추가

부위를 변경하고 꼬리를 추가해 늑대에 가깝게
만들어 갑니다. 인간형의 특징인 이족 보행은
손을 사용하기 위한 것이므로 팔 길이와 굵기
를 과장했습니다.

사족 보행 동물의 머리와
목은 똑바로 아래가 아니
라 대각선으로 연결되어
있으므로, 원래의 사람보
다 머리의 위치를 약간 앞
으로 옮깁니다.

팔을 강조해 디자인하고 싶다
면 다리를 짧게 합니다. 돋보이
게 하고 싶은 부분을 더 돋보이
게 하기 위함입니다.

3 밑그림을 그린다

한 단계 더 상세한 러프로 만들어 나갑니다.
체형을 정돈하고 특징을 강조합니다.

팔을 강조한 디자인이므로 어깨
에서 등, 가슴 등 팔을 움직이기
위한 근육을 확실하게 강화했
습니다.

손을 사용하기 위한 이족 보행
디자인이므로 손을 활용할 수
있도록 무기로 쓸 수 있는 손
톱을 길게 만들었습니다.

안정감을 주기 위해 발끝은
약간 크게 만들었습니다.

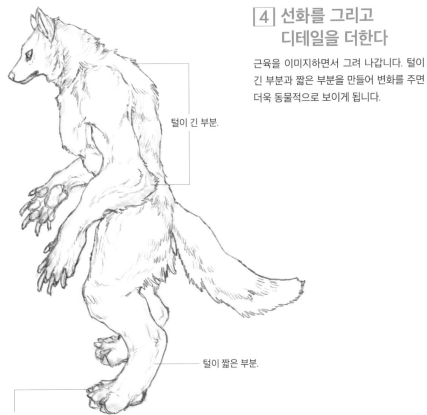

4 선화를 그리고 디테일을 더한다

근육을 이미지하면서 그려 나갑니다. 털이 긴 부분과 짧은 부분을 만들어 변화를 주면 더욱 동물적으로 보이게 됩니다.

털이 긴 부분.

털이 짧은 부분.

신체 말단의 형태는 모티브 동물의 것으로 하면 더욱 그럴듯해 집니다.

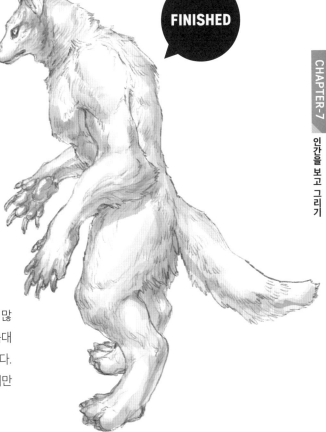

FINISHED

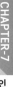

MONSTER DATA

서식지: 인간 마을
식　성: 잡식
무　기: 발톱, 엄니

▶ 디자인 콘셉트

인간이 변신해 늑대의 모습이 된 몬스터. 인간다움을 많이 남겨두면 몬스터처럼 보이지 않게 되어버리므로 늑대의 요소를 강하게 넣어 짐승에 가깝게 디자인했습니다. 인간의 지성을 지니고 있으므로 이성적인 측면도 있지만 흥분하면 본능이 이끄는 대로 인간을 습격합니다.

인간의 몬스터화 Ⅱ

인간에 가까운 체형의 드래곤인 드래고뉴트를 디자인하겠습니다.
인간형으로 만들어 지능이 높아보이는 드래곤이 됩니다.

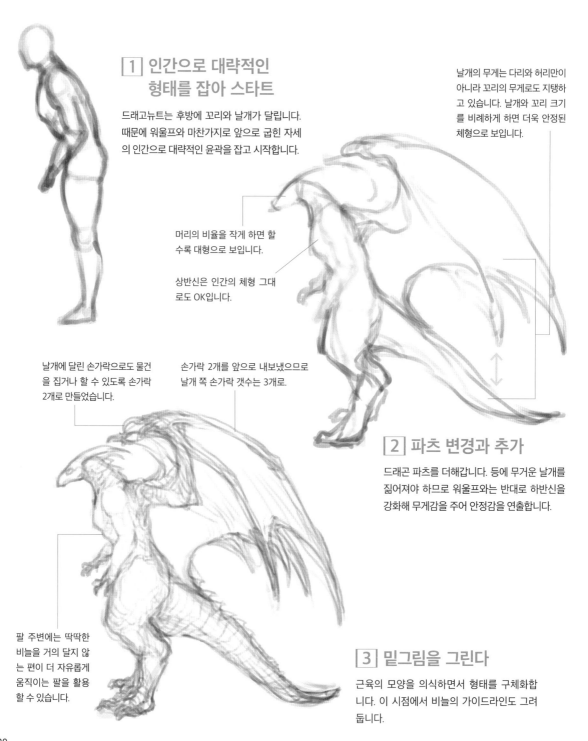

1 인간으로 대략적인 형태를 잡아 스타트

드래고뉴트는 후방에 꼬리와 날개가 달립니다. 때문에 워울프와 마찬가지로 앞으로 굽힌 자세의 인간으로 대략적인 윤곽을 잡고 시작합니다.

날개의 무게는 다리와 허리만이 아니라 꼬리의 무게로도 지탱하고 있습니다. 날개와 꼬리 크기를 비례하게 하면 더욱 안정된 체형으로 보입니다.

머리의 비율을 작게 하면 할 수록 대형으로 보입니다.

상반신은 인간의 체형 그대로도 OK입니다.

2 파츠 변경과 추가

드래곤 파츠를 더해갑니다. 등에 무거운 날개를 짊어져야 하므로 워울프와는 반대로 하반신을 강화해 무게감을 주어 안정감을 연출합니다.

날개에 달린 손가락으로도 물건을 집거나 할 수 있도록 손가락 2개로 만들었습니다.

손가락 2개를 앞으로 내보냈으므로 날개 쪽 손가락 갯수는 3개로.

팔 주변에는 딱딱한 비늘을 거의 달지 않는 편이 더 자유롭게 움직이는 팔을 활용할 수 있습니다.

3 밑그림을 그린다

근육의 모양을 의식하면서 형태를 구체화합니다. 이 시점에서 비늘의 가이드라인도 그려 둡니다.

4 선화를 그리고 디테일을 더한다

부드러운 선으로 세부를 구체화하면서 형태를 정돈합니다. 마지막으로 선의 강약을 조절해 비늘 등의 디테일을 더하면 완성입니다.

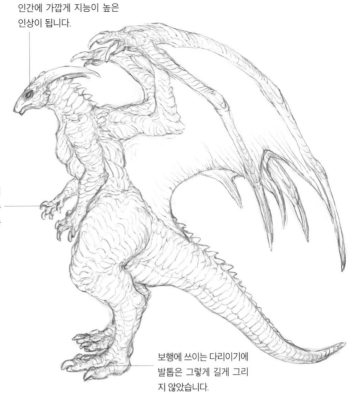

눈을 정면으로 향하게 하면 인간에 가깝게 지능이 높은 인상이 됩니다.

인간형이라는 메리트를 살리기 위해 물건을 확실하게 잡을 수 있도록 엄지손가락이 있는 손으로 만들었습니다.

보행에 쓰이는 다리이기에 발톱은 그렇게 길게 그리지 않았습니다.

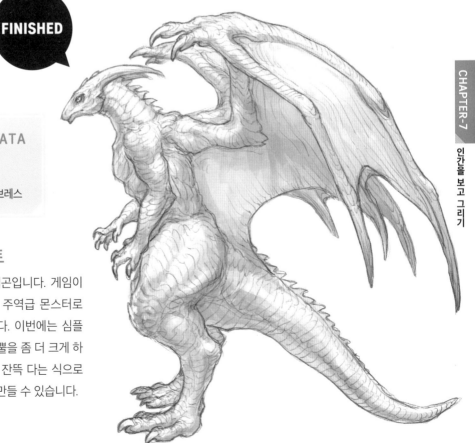

FINISHED

MONSTER DATA

서식지: 산악 지대
식　성: 잡식
무　기: 갈고리 발톱, 브레스

▶ 디자인 콘셉트

왕도적 이족 보행 드래곤입니다. 게임이나 카드 일러스트에서 주역급 몬스터로 자주 나오는 타입입니다. 이번에는 심플한 디자인으로 했지만 뿔을 좀 더 크게 하거나 보기 좋은 파츠를 잔뜩 다는 식으로 얼마든지 더 호화롭게 만들 수 있습니다.

COLUMN
8

수인화 정도에 따른 변화

수인화를 단계별로 해설합니다. 포인트는 머리 부분과 목이 어떻게 연결되어 있느냐입니다.

직립하는 인간과 사족 보행 동물은 머리 부분과 목이 연결되는 각도가 다릅니다. 목도 얼굴 인상 중 하나이기 때문에, 예를 들어 사족 보행 동물의 머리 부분을 그대로 인간의 몸에 얹을 것인지, 아니면 목부터 바꿔버릴 것인가에 따라 얼굴 주변의 인상이 크게 달라집니다. 어느 쪽이 정답인 것은 아니므로 인상이 다른 접합 방식 중에서 마음에 드는 걸 선택하도록 하십시오.

인간 / 사족 보행 동물

머리 부분부터 목에 걸친 라인은 똑바로 아래를 향합니다. / 인간과는 달리 대각선 뒤쪽으로 연결됩니다.

1 직립하는 인간

베이스가 되는 인간의 몸입니다. 어깨의 각도가 거의 수평이며, 머리 부분에서 목까지가 똑바로 연결되어 있습니다. 목에서 등으로 이어지는 부분은 후방으로 약간 휘어진 곡선입니다.

2 머리 부분 변경

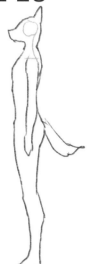

머리 부분만을 동물로 바꾼 형태로, 인간과 마찬가지로 목이 머리 똑바로 아래에 있습니다. 목이 차지하는 공간이 작기 때문에 머리에 비해 목은 얇은 편. 동물 탈을 쓴 것 같은 인상이 되기도 합니다. 인간에 굉장히 가깝기 때문에 지적인 동물 캐릭터에 많은 형태입니다.

3 목까지 변경

머리 부분은 동체보다 약간 전방으로 튀어나오며 그만큼 목의 뒤쪽이 길어집니다. 몸은 거의 인간이기 때문에 인간의 옷을 그대로 입을 수 있습니다. 예를 들어 인간이 마법으로 머리만 바뀌어버린 경우처럼, 데미휴먼이나 이종족 등 인간 캐릭터의 범주로 다뤄지는 경우가 많습니다.

4 다리를 변경

머리 부분과 목의 연결은 그대로, 발꿈치를 띄운 동물의 다리로 변경한 형태. 대략 이 단계부터 인간의 아종이 아니라 짐승 캐릭터가 되어갑니다. 인간이 변이한 것이 아니라 동물이 이족 보행을 하게 된 것뿐으로 인간의 유전자는 들어 있지 않았다는 인상입니다.

5 자세를 변경

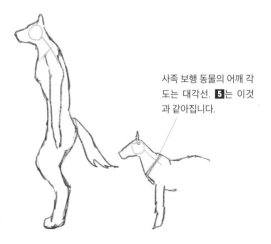

상반신을 앞으로 기울여 목과 어깨의 연결 각도도 사족 보행 동물에 가깝게 한 것. 목의 길이가 원래 동물에 가까워져 목 주변의 위화감이 줄어들었습니다. 4보다도 더욱 동물적이고 야성적인 인상입니다.

사족 보행 동물의 어깨 각도는 대각선. 5는 이것과 같아집니다.

다양한 동물을
보고 그리기

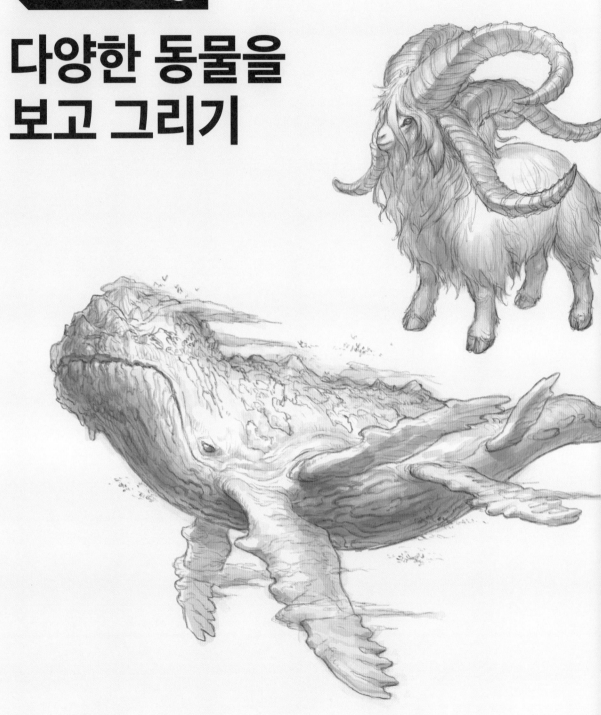

코뿔소의 몬스터화

커다란 뿔이 특징인 대형 초식 동물, 코뿔소. 코끼리 다음 가는 거대한 체구이면서도 이동 속도가 매우 빠릅니다. 그런 특징을 살려 디자인하도록 하겠습니다.

1 특징을 포착한다

코뿔소의 특징은 커다란 뿔, 무거운 몸, 두꺼운 피부, 고속 이동 능력입니다. 몸 생김새는 전체적으로 둥글둥글하며 귓바퀴는 초식 동물답게 주변 모든 방위를 향하는 것이 가능합니다.

최대의 특징
앞을 향한 뿔

가장 특징적인 부위는 이 거대한 뿔입니다. 숫자는 종에 따라 하나냐 두 개냐로 나뉩니다.

코뿔소의 피부는 굉장히 두꺼워서 동물 중에서 가장 단단하다고 일컬어집니다. 육식 동물의 공격에도 꿈쩍도 하지 않습니다.

코뿔소의 발굽은 3개입니다. 발끝이 넓어 앞은 물론 뒤쪽으로도 펼쳐져 있습니다.

2 특징 강화

거체와 스피드를 살리기 위해 돌진 공격을 상정해 디자인했습니다. 단단한 피부를 살려 방어력도 높입니다.

동체의 둥그스름함을 강조. 피부는 더욱 무겁고 단단한 외각으로 변경해 중량감과 방어 성능 상승.
강화정도 : ★★

상대적으로 머리와 뿔의 비율을 높여 머리 부분을 두드러지게 하기 위해 몸길이를 단축시켰습니다.
약화정도 : ★★

뿔은 가장 크게, 가장 많이 확대해서 눈에 확 띄게 만듭니다. 베이스가 된 코뿔소의 뿔은 2개였지만 일체화시켜 거대한 뿔 하나로 만들었습니다.
강화정도 : ★★★

3 선화를 그리고
디테일을 더한다

갑옷을 입혀주는 느낌으로 외각(껍데기)을 그려줍니다. 이때 관절 부분 등 가동 부위를 미리 염두에 두고 분할하지 않으면 제자리에서 꼼짝 못하는 몬스터가 되어버리므로 주의하시기 바랍니다.

대포 탄알을 이미지 했습니다.

무거운 몸을 지탱하기 위해 다리 관절은 두껍게 만들었습니다. 그러나 빨리 달릴 수 있기 때문에 발목은 움직이기 편하게 해 두고 발끝도 너무 커지지 않도록 했습니다.

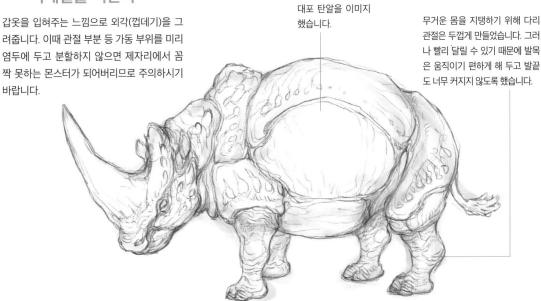

MONSTER DATA
서식지: 초원, 삼림, 습지대
식 성: 초식
무 기: 뿔

FINISHED

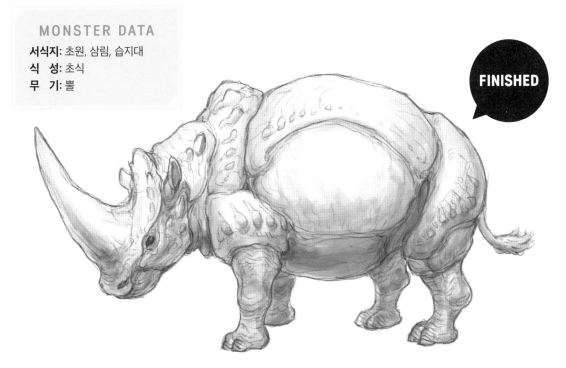

▶ 디자인 콘셉트

중량을 실어 강하게 돌진, 뿔로 적을 날려버리는 공격을 하는 코뿔소의 특징을 심플하게 살린 몬스터입니다. 단단한 외피 덕분에 방어력도 굉장히 높은, 공수를 겸비한 우수한 생물입니다. 이 거대한 몸으로 적을 쓸어버리는 모습은 그야말로 대포 같을 겁니다. 우리 세상의 생물은 감히 대적할 수도 없습니다.

양의 몬스터화

이번 테마는 뿔 강화입니다. 휘어진 뿔이 특징인 양을 몬스터화해보겠습니다.

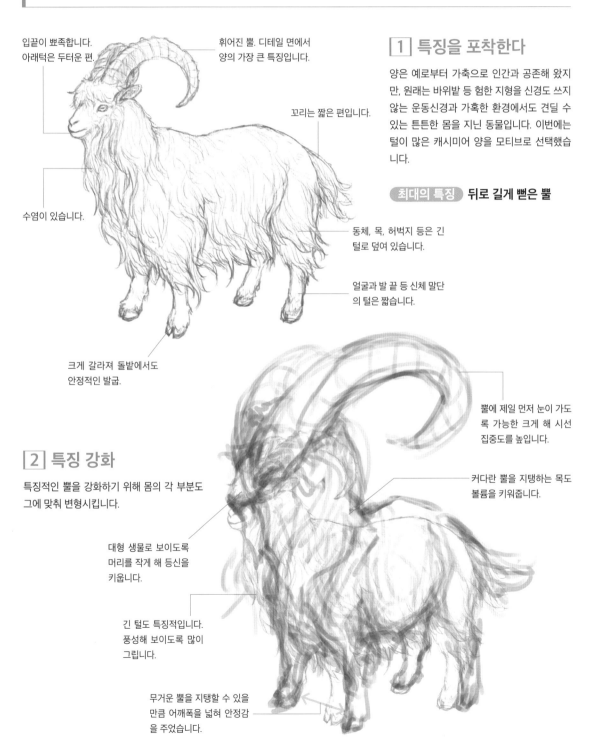

입끝이 뾰족합니다.
아래턱은 두터운 편.

휘어진 뿔. 디테일 면에서
양의 가장 큰 특징입니다.

꼬리는 짧은 편입니다.

수염이 있습니다.

크게 갈라져 돌밭에서도
안정적인 발굽.

1 특징을 포착한다

양은 예로부터 가축으로 인간과 공존해 왔지만, 원래는 바위밭 등 험한 지형을 신경도 쓰지 않는 운동신경과 가혹한 환경에서도 견딜 수 있는 튼튼한 몸을 지닌 동물입니다. 이번에는 털이 많은 캐시미어 양을 모티브로 선택했습니다.

최대의 특징 뒤로 길게 뻗은 뿔

동체, 목, 허벅지 등은 긴
털로 덮여 있습니다.

얼굴과 발 끝 등 신체 말단
의 털은 짧습니다.

2 특징 강화

특징적인 뿔을 강화하기 위해 몸의 각 부분도 그에 맞춰 변형시킵니다.

대형 생물로 보이도록
머리를 작게 해 등신을
키웁니다.

긴 털도 특징적입니다.
풍성해 보이도록 많이
그립니다.

무거운 뿔을 지탱할 수 있을
만큼 어깨폭을 넓혀 안정감
을 주었습니다.

뿔에 제일 먼저 눈이 가도
록 가능한 크게 해 시선
집중도를 높입니다.

커다란 뿔을 지탱하는 목도
볼륨을 키워줍니다.

3 선화를 그리고 디테일을 더한다

디테일을 채워가는 과정에서 무언가가 약간 부족한 느낌을 받았습니다. 가상의 생물이라는 점을 바로 알 수 있도록 뿔을 더 늘렸습니다.

전방은 박치기 공격용 뿔로 설정했습니다. 가장 크고 단단합니다.

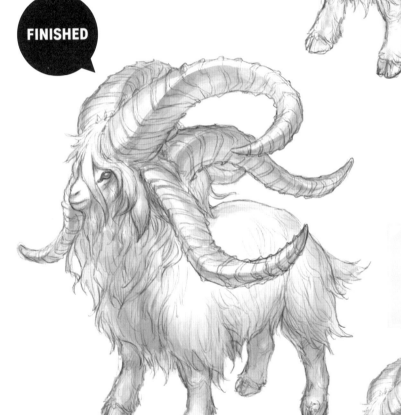

FINISHED

측면과 후방에 추가한 뿔은 좌우 후방으로부터 몸을 지키기 위한 뿔로 설정했습니다.

MONSTER DATA

서식지: 산악 지대, 바위 밭
식 성: 초식
무 기: 뿔

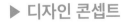

▶ 디자인 콘셉트

뿔이 최대한 돋보이게 만든 양입니다. 호전적인 몬스터는 아니지만 위험을 느끼면 곧바로 돌진 후 박치기를 날립니다. 적이 접근해 오면 6개의 커다란 뿔을 휘두르며 맞서 싸웁니다. 바위밭을 가볍게 이동할 수 있기 때문에 적이 주춤하는 순간 틈을 타서 도망치는 것도 특기입니다.

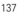

천산갑의 몬스터화

비늘 갑옷으로 몸을 뒤덮은,
방어력이 높은 것으로 유명한 천산갑을 몬스터화해보겠습니다.

몸길이와 비슷한 정도로 긴 꼬리. 몸을 지킬 때는 몸에 말아서 둥글게 만들 수 있습니다. 또, 이 긴 꼬리의 무게로 밸런스를 잡아, 안정적으로 이족 보행을 합니다.

1 특징을 포착한다

천산갑의 특징은 솔방울 모양의 비늘입니다. 방어에만 특화된 아르마딜로와는 다르게 비늘의 가장자리가 예리해 공격력도 있습니다.

최대의 특징
솔방울 모양의 비늘

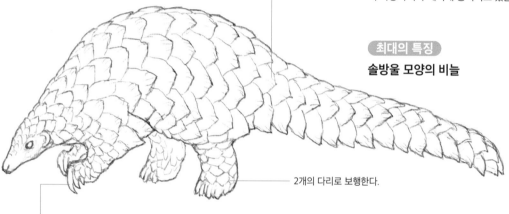

2개의 다리로 보행한다.

보행에는 어울리지 않는 예리하고 긴 발톱이 있지만 이족 보행을 하기에 방해가 되지 않습니다. 먹이인 흰개미 집을 무너뜨리거나 구멍을 파서 개미를 찾을 때 등에 사용합니다.

비늘을 크게 해 두드러지게 한다.

2 특징 강화

천산갑의 특징인 비늘을 강화해보겠습니다. 원래부터 몬스터스러운 면이 있는 생물이니 크게 어레인지하지 않아도 몬스터로 보이게 만들 수 있습니다.

가시 느낌을 강화.

팔, 다리 끝부분에만 파충류 느낌을 냈습니다.

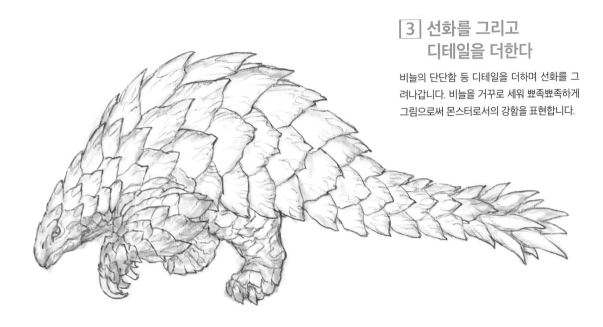

3 선화를 그리고
디테일을 더한다

비늘의 단단함 등 디테일을 더하며 선화를 그려나갑니다. 비늘을 거꾸로 세워 뾰족뾰족하게 그림으로써 몬스터로서의 강함을 표현합니다.

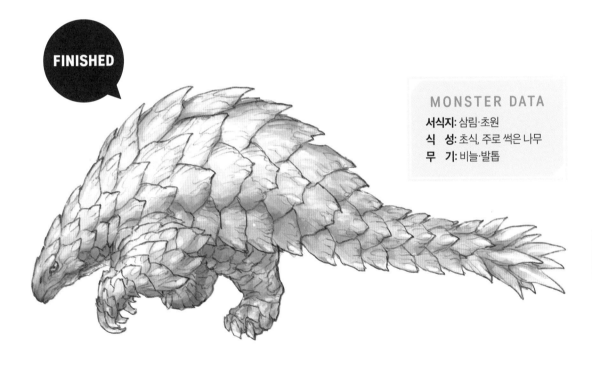

FINISHED

MONSTER DATA

서식지: 삼림·초원
식 성: 초식, 주로 썩은 나무
무 기: 비늘·발톱

▶ 디자인 콘셉트

천산갑의 특징을 강화하고 파충류의 요소를 더했더니 드래곤이 되었습니다. 예리한 발톱으로 썩은 나무의 외피를 벗기고 내용물을 먹습니다. 번개 다발 지역은 쓰러진 나무가 많아 그들에게는 최고의 먹이터입니다.

꼽등이의 몬스터화

점프력에 특화된 곤충인 꼽등이를 몬스터화해보겠습니다.
이번에는 이 점프력을 공격력으로 전환해 보겠습니다.

1 특징을 포착한다

꼽등이는 메뚜기의 친구지만 날개가 없어서 날지 못합니다. 그 대신 긴 뒷다리로 자기 몸의 몇 배나 되는 높이를 풀쩍 뛰어오를 수 있습니다. 그 힘은 너무나도 강해서 사육할 때 벽이나 유리 등에 세게 부딪쳐 죽어버리는 경우도 있을 정도입니다.

최대의 특징

점프력이 강한 뒷다리

갑옷 같은 갑각

최대의 특징인 몸길이보다도 길고 튼튼한 뒷다리.

곳곳에 붙은 가시.

날개가 없는 둥근 몸.

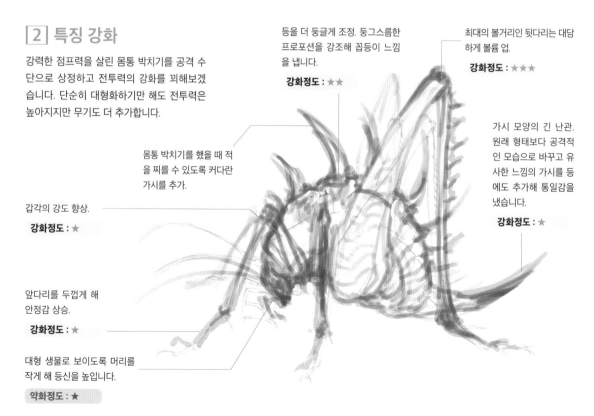

2 특징 강화

강력한 점프력을 살린 몸통 박치기를 공격 수단으로 상정하고 전투력의 강화를 꾀해보겠습니다. 단순히 대형화하기만 해도 전투력은 높아지지만 무기도 더 추가합니다.

등을 더 둥글게 조정. 둥그스름한 프로포션을 강조해 꼽등이 느낌을 냅니다.
강화정도 : ★★

최대의 볼거리인 뒷다리는 대담하게 볼륨 업.
강화정도 : ★★★

몸통 박치기를 했을 때 적을 찌를 수 있도록 커다란 가시를 추가.

가시 모양의 긴 난관. 원래 형태보다 공격적인 모습으로 바꾸고 유사한 느낌의 가시를 등에도 추가해 통일감을 냈습니다.
강화정도 : ★

갑각의 강도 향상.
강화정도 : ★

앞다리를 두껍게 해 안정감 상승.
강화정도 : ★

대형 생물로 보이도록 머리를 작게 해 등신을 높입니다.
약화정도 : ★

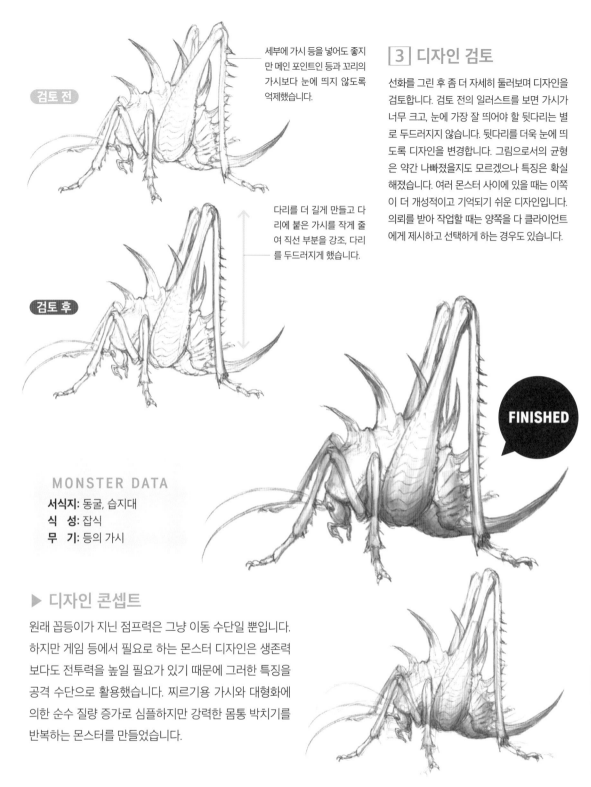

검토 전

세부에 가시 등을 넣어도 좋지만 메인 포인트인 등과 꼬리의 가시보다 눈에 띄지 않도록 억제했습니다.

다리를 더 길게 만들고 다리에 붙은 가시를 작게 줄여 직선 부분을 강조, 다리를 두드러지게 했습니다.

검토 후

3 디자인 검토

선화를 그린 후 좀 더 자세히 둘러보며 디자인을 검토합니다. 검토 전의 일러스트를 보면 가시가 너무 크고, 눈에 가장 잘 띄어야 할 뒷다리는 별로 두드러지지 않습니다. 뒷다리를 더욱 눈에 띄도록 디자인을 변경합니다. 그림으로서의 균형은 약간 나빠졌을지도 모르겠으나 특징은 확실해졌습니다. 여러 몬스터 사이에 있을 때는 이쪽이 더 개성적이고 기억되기 쉬운 디자인입니다. 의뢰를 받아 작업할 때는 양쪽을 다 클라이언트에게 제시하고 선택하게 하는 경우도 있습니다.

FINISHED

MONSTER DATA

서식지: 동굴, 습지대
식 성: 잡식
무 기: 등의 가시

▶ 디자인 콘셉트

원래 꼽등이가 지닌 점프력은 그냥 이동 수단일 뿐입니다. 하지만 게임 등에서 필요로 하는 몬스터 디자인은 생존력보다도 전투력을 높일 필요가 있기 때문에 그러한 특징을 공격 수단으로 활용했습니다. 찌르기용 가시와 대형화에 의한 순수 질량 증가로 심플하지만 강력한 몸통 박치기를 반복하는 몬스터를 만들었습니다.

✔CHECK 도감이나 박물관 등을 통해 지식을 많이 늘려두자

벌레의 경우 스스로 잘 디자인했다는 생각이 들더라도 자연에 이미 더 이상한 디자인의 벌레가 존재하는 경우가 있기 때문에 도감이나 박물관 등으로 미리 지식을 많이 늘려두면 어레인지의 폭이 넓어집니다. 이 가시도 기능을 고려해 디자인을 잘 만들었다고 생각했지만 이미 비슷한 형태의 바이칼 옆새우라는 멋지고 뾰족뾰족한 옆새우가 존재하고 있었습니다. 아마도 전에 어디선가 옆새우를 봤던 경험이 「지식」 중 하나가 되어서 무의식중에 영향을 받은 것 같습니다.

바이칼 옆새우

전갈의 몬스터화

독침과 집게발을 지닌 우수한 포식자, 전갈. 원래 몬스터 같은 생물이므로 쓸데없는 것을 더하지 않고 그대로 특징을 강화하는 형태로 디자인하겠습니다.

1 특징을 포착한다

전갈의 특징은 크게 꼬리의 독침, 한 쌍의 집게발, 단단한 갑각 이 3가지입니다. 집게발을 이용해 사냥감을 붙잡은 후 독침을 찔러 독을 주입해 포식하는 것으로 잘 알려져 있습니다.

최대의 특징

독이 있는 꼬리

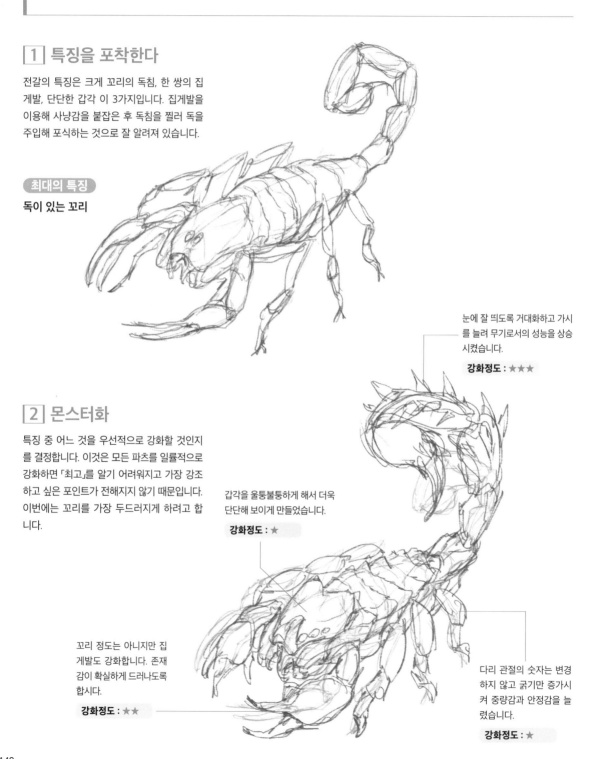

눈에 잘 띄도록 거대화하고 가시를 늘려 무기로서의 성능을 상승시켰습니다.

강화정도 : ★★★

2 몬스터화

특징 중 어느 것을 우선적으로 강화할 것인지를 결정합니다. 이것은 모든 파츠를 일률적으로 강화하면 「최고」를 알기 어려워지고 가장 강조하고 싶은 포인트가 전해지지 않기 때문입니다. 이번에는 꼬리를 가장 두드러지게 하려고 합니다.

갑각을 울퉁불퉁하게 해서 더욱 단단해 보이게 만들었습니다.

강화정도 : ★

꼬리 정도는 아니지만 집게발도 강화합니다. 존재감이 확실하게 드러나도록 합시다.

강화정도 : ★★

다리 관절의 숫자는 변경하지 않고 굵기만 증가시켜 중량감과 안정감을 늘렸습니다.

강화정도 : ★

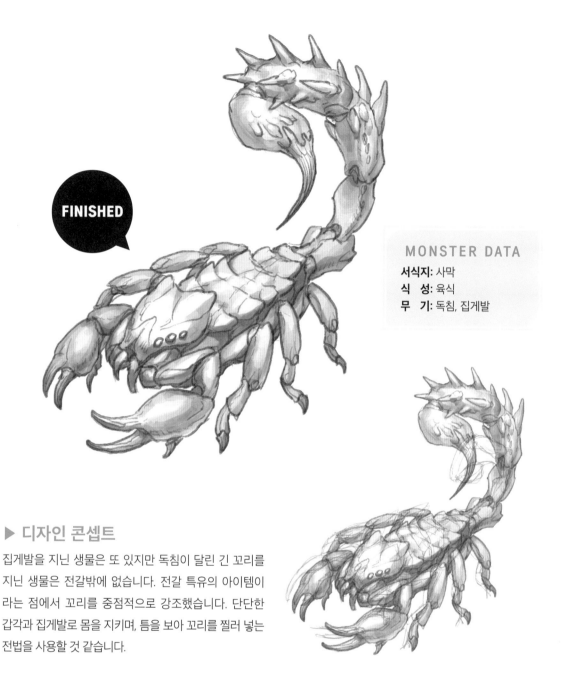

MONSTER DATA

서식지: 사막
식　성: 육식
무　기: 독침, 집게발

▶ 디자인 콘셉트

집게발을 지닌 생물은 또 있지만 독침이 달린 긴 꼬리를
지닌 생물은 전갈밖에 없습니다. 전갈 특유의 아이템이
라는 점에서 꼬리를 중점적으로 강조했습니다. 단단한
갑각과 집게발로 몸을 지키며, 틈을 보아 꼬리를 찔러 넣는
전법을 사용할 것 같습니다.

✓ CHECK　꼬리 길이에 따른 차이

전갈은 종류에 따라 독의 세기가
다릅니다. 독이 강한 전갈은 꼬리
가 크고 집게발이 작아지며, 독이
약한 타입은 꼬리가 작고 집게발이
커집니다. 몬스터화할 때 강화할
부분을 하나 골라 디자인을 조정했
는데, 실제 생물도 주로 쓰는 공격
수단이 무엇이냐에 따라 형태가
달라지는 것입니다.

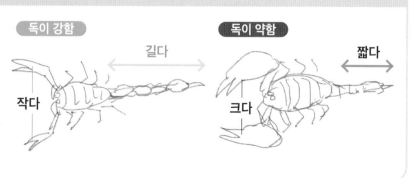

독이 강함 　 길다 　 독이 약함 　 짧다

작다 　 크다

문어의 몬스터화

테마는 고차원 외계 생명체입니다.
연체동물인 문어를 베이스로 디자인해 보겠습니다.

눈에는 수평 동공이 있습니다.

머리로 보이는 이 부분이 실은 몸통입니다. 내장이 들어 있으며 둥근 형태를 하고 있습니다.

1 특징을 포착한다

문어는 몸의 대부분이 근육으로 이루어진 연체동물입니다. 8개의 촉수를 지녔으며 그것들을 자유자재로 움직여 이동과 포식을 합니다. 또, 비교적 높은 지능을 지녔습니다.

최대의 특징
우주인을 연상케 하는 특수한 몸 생김새

자유로이 움직이는 촉수. 여기에 달려 있는 빨판은 온갖 것에 달라붙습니다. 심지어 먹이가 든 병을 여는 것도 가능합니다.

2 몬스터화

문어는 우주인 같은 이미지와 똑똑하다는 특징이 있으므로, 텔레파시 같은 걸 쓸 법한 외계 생명체를 이미지로 디자인해 보겠습니다.

머리 부분(몸 부분)의 비율을 낮춰 대형 생물로 보이게 만듭니다.

정보 입력이 늘어나도록 눈의 개수를 늘렸습니다. 기분 나쁜 디자인이 되지만, 그만큼 보는 사람에게 강한 인상을 남길 수 있을 확률이 높아집니다.

전기 신호처럼 밝기가 변화하는 빛나는 라인을 넣습니다.

촉수는 신경처럼 갈라지게 했습니다.

작은 눈.

작은 가지로 나뉜다.

FINISHED

③ 선화를 그리고 디테일을 더한다.

가지 같은 것이 많이 갈라져 있거나 무언가가 잔뜩 붙어 있는 경우, 작은 부분을 추가하면 앞으로 성장해 더 늘어날 것 같은 인상을 줍니다. 이런 식으로 늘어났구나 같은 성장 과정과 앞으로의 모습을 상상하게 만들 수 있습니다. 그런 것들을 의식하면서 디테일을 채워 넣었습니다.

MONSTER DATA

서식지: 심해
식 성: 불명
무 기: 촉수

▶ 디자인 콘셉트

심해, 지구 밖 등 미지의 영역에 사는 수명이 긴 생물을 이미지했습니다. 빛나는 몸, 무수하게 갈라진 팔, 수많은 눈 등으로 인지를 초월한 끝을 알 수 없는 능력을 지닌 고차원 생명체로 느껴지도록 디자인했습니다. 다른 행성의 심해를 천천히 떠도는 초거대 생물입니다.

전갱이의 몬스터화

물고기의 대표적인 예로 전갱이를 몬스터화합니다.
심플한 체형이라 어레인지 가능한 폭이 넓으므로 여러 가지 안을 낸 다음 선택합니다.

1 특징을 포착한다

물고기는 헤엄치는데 특화되어 있어서 전신이 물의 저항이 적은 곡선으로 구성됩니다(이것을 유선형이라 부릅니다). 또, 몸의 각 부위가 헤엄칠 때 액셀, 브레이크, 핸들 같은 역할을 담당합니다. 물고기 중에서도 전갱이의 특징은 소형이라는 것과 스피드가 빠르다는 것입니다.

등지느러미와 배지느러미는 브레이크. 고속으로 헤엄칠 때는 접어서 몸에 딱 붙입니다. 등지느러미는 예리한 가시 모양으로 몸을 지키기 위한 무기로 사용할 때도 있습니다.

꼬리는 액셀. 상태가 좋으면 꼬리지느러미가 확실하게 펼쳐집니다. 몸 상태가 안 좋으면 꼬리지느러미가 오므라드는 물고기도 많습니다.

최대의 특징

유선형의 몸

가슴지느러미는 핸들. 호버링하듯 움직여 자세를 유지합니다. 이것도 고속으로 헤엄칠 때는 몸에 딱 붙여 물의 저항을 줄입니다.

측면 선상에 있는 가시(모비늘 또는 방패비늘)는 전갱이의 특징입니다.

2 패턴 모색

전갱이는 생김새가 심플해서 어레인지 패턴을 여러 가지로 생각할 수 있습니다. 그렇기에 시험 삼아 다양한 패턴을 그려 보고 취사선택해 나갑니다.

A안

칼날을 전신에 장비시켰습니다. 뒤쪽으로 향해 늘렸으므로, 스피드는 거의 떨어지지 않습니다. 하지만 이래서는 물고기 그 자체의 형태가 똑같고, 그저 파츠를 붙였을 뿐이라는 느낌을 지울 수 없습니다.

B안

위아래에 칼날을 크게 달고, 체형도 위아래로 넓힌 디자인. 모양이 엔젤피시 비슷해졌고 물의 저항이 커져버렸기 때문에 스피드가 있는 전갱이를 원형으로 선택한 의미가 퇴색됩니다.

C안

전갱이의 유선형을 무너뜨리지 않고 탄환 형태로 만든 것. 나빠지는 않지만 백미돔이나 놀래기의 치어 등 이미 비슷한 물고기가 존재합니다.

D안

C안을 기초로 실존하는 물고기 같은 느낌이었던 등지느러미와 꼬리지느러미의 가시를 제거하고 일체화시켜 칼날로 만든 것. 소형이므로 무기를 두드러지게 해 공격 방법을 알기 쉽게 만들었습니다. 이 안으로 진행합니다.

3 선화를 그리고 디테일을 더한다

D안을 기초로 디테일을 그려 나갑니다. 생물을 만들 때는 입, 호흡공과 함께 항문의 존재에도 신경을 써야합니다. 이 구멍이 있느냐 없느냐에 따라 생물로서의 설득력이 크게 달라집니다.

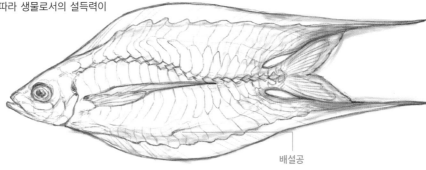

배설공

꼬리로 가속할 때는 등지느러미와 엉덩이 지느러미를 살짝 벌려 꼬리지느러미가 닿지 않게 합니다.

대형 물고기에게 습격당하면 무리지어 적에게 무수한 상처를 냅니다. 출혈을 일으켜 피 냄새에 민감한 상어를 불러들입니다.

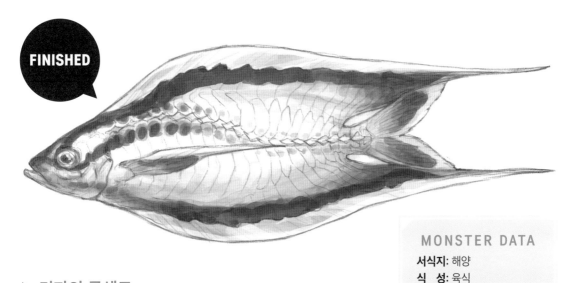

FINISHED

MONSTER DATA

서식지: 해양
식 성: 육식
무 기: 지느러미의 칼날

▶ 디자인 콘셉트

소형이며 고속으로 이동하는 전갱이이므로 스피드를 살린 공격이 가능한 몬스터로 만들었습니다. 소형 몬스터를 디자인할 경우 송곳니나 발톱 등 무기를 장비해도 별다른 위협이 되지 않기 때문에 전신을 무기로 사용하는 것으로 디자인했고, 상어라는 자신보다도 강한 생물을 불러들이는 것을 상정했습니다. 상어가 없는 지역에서는 생존할 수 없으므로 이 종의 서식지=상어의 서식지입니다.

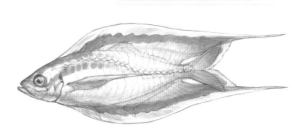

고래의 몬스터화

바다에 사는 대형 포유류, 고래를 몬스터로 만듭니다.
이번은 더욱 거대화시켜 하늘을 나는 공상생물로 디자인하겠습니다.

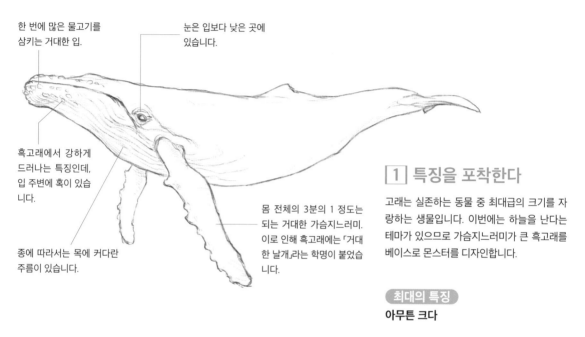

한 번에 많은 물고기를
삼키는 거대한 입.

눈은 입보다 낮은 곳에
있습니다.

흑고래에서 강하게
드러나는 특징인데,
입 주변에 혹이 있습
니다.

종에 따라서는 목에 커다란
주름이 있습니다.

몸 전체의 3분의 1 정도는
되는 거대한 가슴지느러미.
이로 인해 흑고래에는 「거대
한 날개」라는 학명이 붙었습
니다.

1 특징을 포착한다

고래는 실존하는 동물 중 최대급의 크기를 자
랑하는 생물입니다. 이번에는 하늘을 난다는
테마가 있으므로 가슴지느러미가 큰 흑고래를
베이스로 몬스터를 디자인합니다.

최대의 특징
아무튼 크다

전방에서 봤을 때 강하게 원근법이 걸려
있는 것처럼 보이도록 머리 쪽을 크게,
꼬리 쪽을 작게 만들었습니다. 몸 면적이
커 보이도록 참고래의 머리 부분을 참고
로 해 높이를 표현했습니다.

크기를 상상하기 쉽도록 친숙한 것들
을 비교물로 추가해 두면 몬스터의 크
기가 잘 전해집니다. 이번에는 머리에
산이 있는 것처럼 해 보았습니다.

목의 주름선은 문양처럼 어레인
지해 가상의 생물이라는 느낌을
강조했습니다.

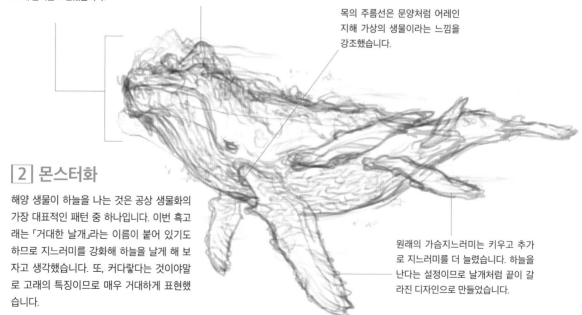

2 몬스터화

해양 생물이 하늘을 나는 것은 공상 생물화의
가장 대표적인 패턴 중 하나입니다. 이번 흑고
래는 「거대한 날개」라는 이름이 붙어 있기도
하므로 지느러미를 강화해 하늘을 날게 해 보
자고 생각했습니다. 또, 커다랗다는 것이야말
로 고래의 특징이므로 매우 거대하게 표현했
습니다.

원래의 가슴지느러미는 키우고 추가
로 지느러미를 더 늘렸습니다. 하늘을
난다는 설정이므로 날개처럼 끝이 갈
라진 디자인으로 만들었습니다.

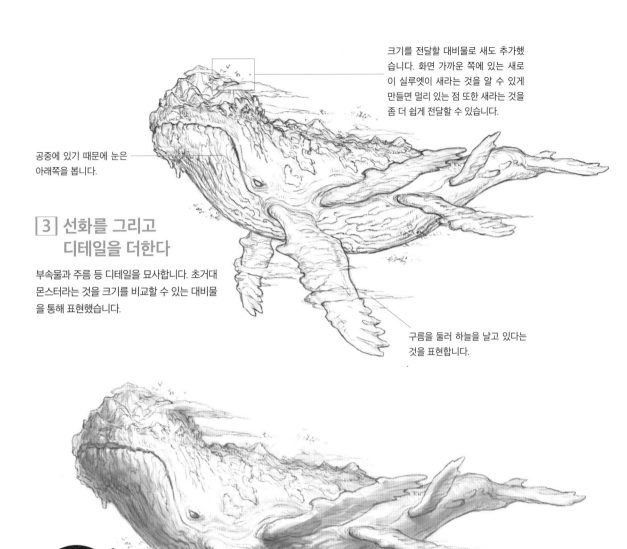

크기를 전달할 대비물로 새도 추가했습니다. 화면 가까운 쪽에 있는 새로이 실루엣이 새라는 것을 알 수 있게 만들면 멀리 있는 점 또한 새라는 것을 좀 더 쉽게 전달할 수 있습니다.

공중에 있기 때문에 눈은 아래쪽을 봅니다.

3 선화를 그리고 디테일을 더한다

부속물과 주름 등 디테일을 묘사합니다. 초거대 몬스터라는 것을 크기를 비교할 수 있는 대비물을 통해 표현했습니다.

구름을 둘러 하늘을 날고 있다는 것을 표현합니다.

FINISHED

MONSTER DATA

서식지: 천공
식 성: 불명
무 기: 거체

▶ 디자인 콘셉트

하늘을 나는 거대한 고래입니다. 크다는 것 자체가 특징이므로 극단적인 거대화라는 어레인지를 했습니다. 이 정도로 거대해지면 이미 일반적으로 생각할 수 있는 식사로는 체격을 유지할 수 없기 때문에 생명 에너지 같은 보이지 않은 힘을 흡수해 살아가고 있는 건지도 모릅니다. 몬스터 디자인을 할 때 현실감에 너무 얽매일 필요는 없습니다. 자유로운 발상으로 디자인해 봅시다.

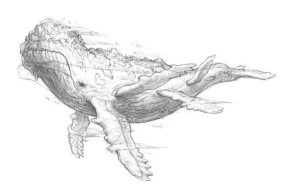

공룡에서 드래곤으로

공룡은 용의 원형이라고도 일컬어지며 뿔과 날개를 달기만 해도 드래곤처럼 보입니다만,
단순히 날개 달린 공룡이 되지 않도록 밸런스를 다듬는 방법을 소개합니다.

1 특징을 포착한다

공룡은 실존했던 생물이기는 하지만, 출토된 골격을 보고 상상한 모습이 연구가 진행됨에 따라 매년 바뀌고 있다는 점에서 상상 속의 생물 중 하나라고도 할 수 있습니다. 용의 모델이 되었다고도 하며 드래곤으로 만들기에는 최적의 모티브입니다. 여기서는 티라노사우루스를 원형 소재로 삼아 드래곤으로 만들어 보겠습니다.

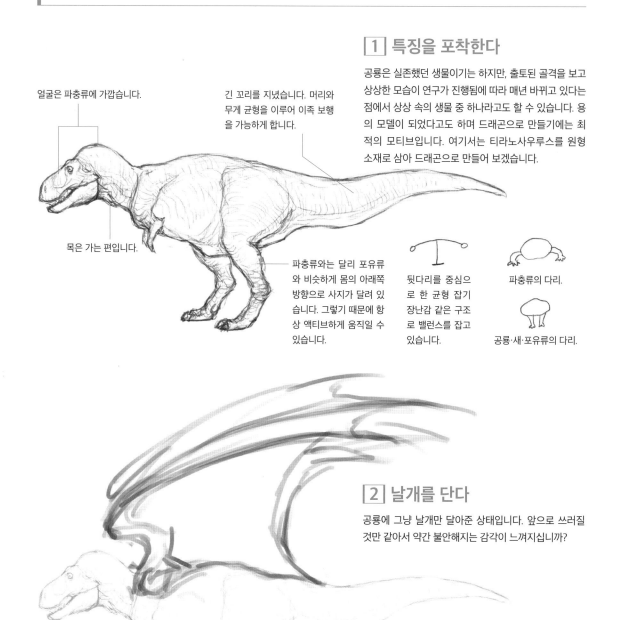

얼굴은 파충류에 가깝습니다.

긴 꼬리를 지녔습니다. 머리와 무게 균형을 이루어 이족 보행을 가능하게 합니다.

목은 가는 편입니다.

파충류와는 달리 포유류와 비슷하게 몸의 아래쪽 방향으로 사지가 달려 있습니다. 그렇기 때문에 항상 액티브하게 움직일 수 있습니다.

뒷다리를 중심으로 한 균형 잡기 장난감 같은 구조로 밸런스를 잡고 있습니다.

파충류의 다리.

공룡·새·포유류의 다리.

2 날개를 단다

공룡에 그냥 날개만 달아준 상태입니다. 앞으로 쓰러질 것만 같아서 약간 불안해지는 감각이 느껴지십니까?

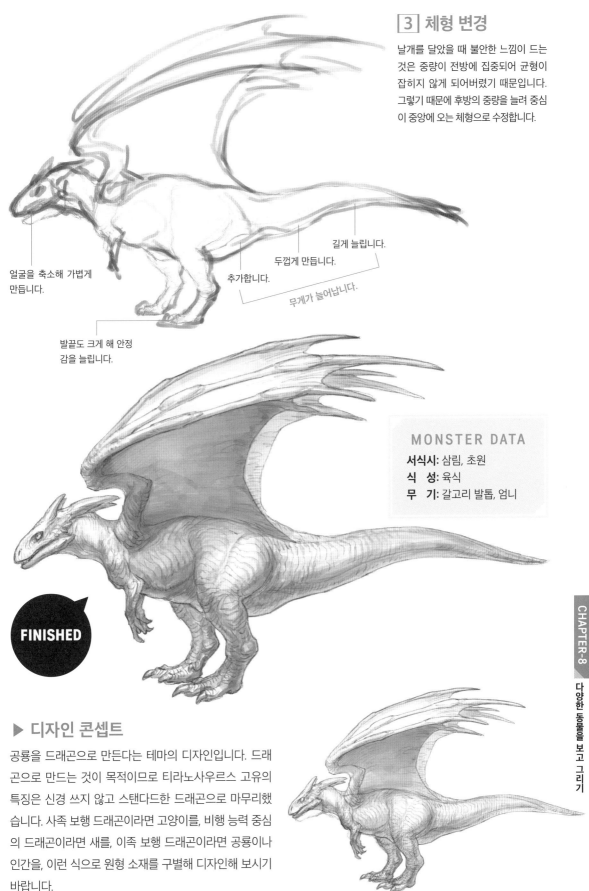

[3] 체형 변경

날개를 달았을 때 불안한 느낌이 드는 것은 중량이 전방에 집중되어 균형이 잡히지 않게 되어버렸기 때문입니다. 그렇기 때문에 후방의 중량을 늘려 중심이 중앙에 오는 체형으로 수정합니다.

얼굴을 축소해 가볍게 만듭니다.

추가합니다.

두껍게 만듭니다.

길게 늘립니다.

무게가 늘어납니다.

발끝도 크게 해 안정감을 늘립니다.

MONSTER DATA
서식시: 삼림, 초원
식 성: 육식
무 기: 갈고리 발톱, 엄니

FINISHED

▶ 디자인 콘셉트

공룡을 드래곤으로 만든다는 테마의 디자인입니다. 드래곤으로 만드는 것이 목적이므로 티라노사우르스 고유의 특징은 신경 쓰지 않고 스탠다드한 드래곤으로 마무리했습니다. 사족 보행 드래곤이라면 고양이를, 비행 능력 중심의 드래곤이라면 새를, 이족 보행 드래곤이라면 공룡이나 인간을, 이런 식으로 원형 소재를 구별해 디자인해 보시기 바랍니다.

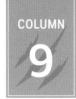

COLUMN

9

날개와 중심

중심에 신경을 써야 밸런스가 잘 잡힌 몬스터를 만들 수 있습니다.

원래 이족 보행 동물은 「머리~상반신」과 「꼬리~하반신」의 무게가 비슷해 중심의 밸런스가 잡혀 있으며, 2개의 다리로 안정적으로 설 수 있습니다. 그러므로 공룡을 드래곤으로 만들거나, 인간형 몬스터에게 날개를 달아주는

등의 공정에서 가볍게 다루었던 것처럼, 베이스 동물에 날개처럼 커다란 파츠를 달 때는 중심이 변화하기 때문에 그에 맞춰 체형을 변화시킬 필요가 있습니다.

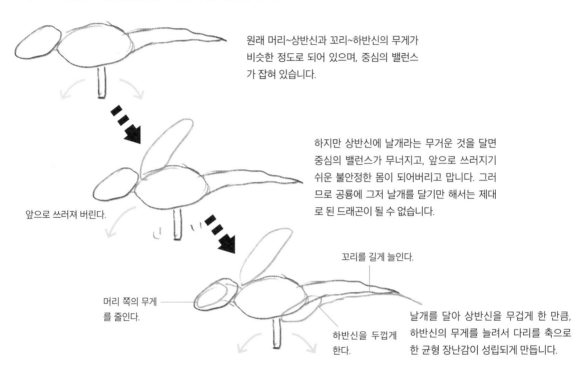

원래 머리~상반신과 꼬리~하반신의 무게가 비슷한 정도로 되어 있으며, 중심의 밸런스가 잡혀 있습니다.

하지만 상반신에 날개라는 무거운 것을 달면 중심의 밸런스가 무너지고, 앞으로 쓰러지기 쉬운 불안정한 몸이 되어버리고 맙니다. 그러므로 공룡에 그저 날개를 달기만 해서는 제대로 된 드래곤이 될 수 없습니다.

앞으로 쓰러져 버린다.

꼬리를 길게 늘인다.

머리 쪽의 무게를 줄인다.

하반신을 두껍게 한다.

날개를 달아 상반신을 무겁게 한 만큼, 하반신의 무게를 늘려서 다리를 축으로 한 균형 장난감이 성립되게 만듭니다.

이 「중심」의 밸런스를 잡는 것은 꼭 날개가 아니더라도 뭔가를 달거나 체형을 어레인지하거나 했을 때 반드시 생각해야 할 중요한 사항입니다. 마찬가지로 머리를 크

게 할 때도 중심의 밸런스를 의식한 체형의 조정이 필요합니다.

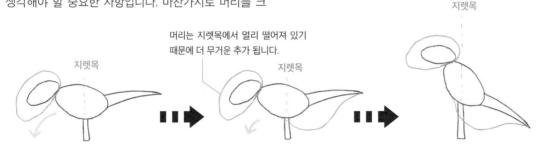

지렛목

머리는 지렛목에서 멀리 떨어져 있기 때문에 더 무거운 추가 됩니다.

지렛목

지렛목

밸런스가 잡힌 상태에서 머리만 크게 한 것입니다. 머리가 무거워져 지금 당장이라도 앞으로 쓰러져버릴 것만 같습니다.

하반신을 두껍게 해 무게를 더합니다. 하지만 아직 불안정한 느낌은 사라지지 않습니다. 지렛목에서 멀리 떨어지면 떨어질수록 무게가 중심에 영향을 더 많이 주기 때문에, 지렛목에서 멀리 있는 머리를 지탱하기에는 충분하지 않습니다.

그래서 하반신의 중량을 늘리는 것을 포기하고, 기본자세를 약간 세워서 머리의 위치 쪽을 지렛목에 가깝게 합니다. 이것으로 선 자세의 밸런스가 잡혔습니다.

CHAPTER-9

채색 디자인

흑백 디자인은 「형태」의 디자인. 채색은 「색」의 디자인입니다.
채색을 통해 부위의 단단하고 연함을 전달할 수도 있고,
강조하고자 하는 주역 부위를
더욱 두드러지게 할 수도 있습니다.
알기 쉽게 만들기 위해 「소재색」, 「음영」, 「채색」
이 셋으로 나누어 게재했습니다.
「소재색」은 배색만, 「음영」은 그림자만,
그 두 가지를 조합한 완성형이 「채색」입니다.

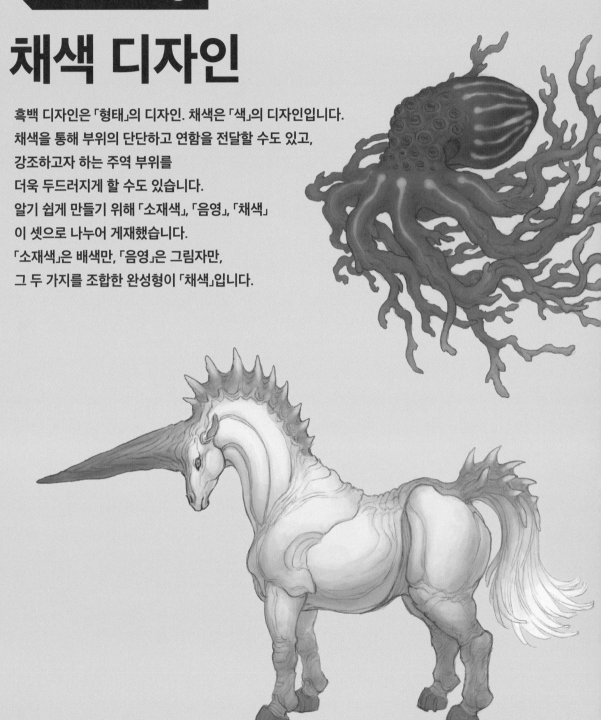

기본적인 채색

고양이 드래곤(p.36)을 가지고 컬러링의 기본적인 접근방식을 소개합니다.
질감의 표현, 두드러지게 하고 싶은 부위의 강조가 포인트.

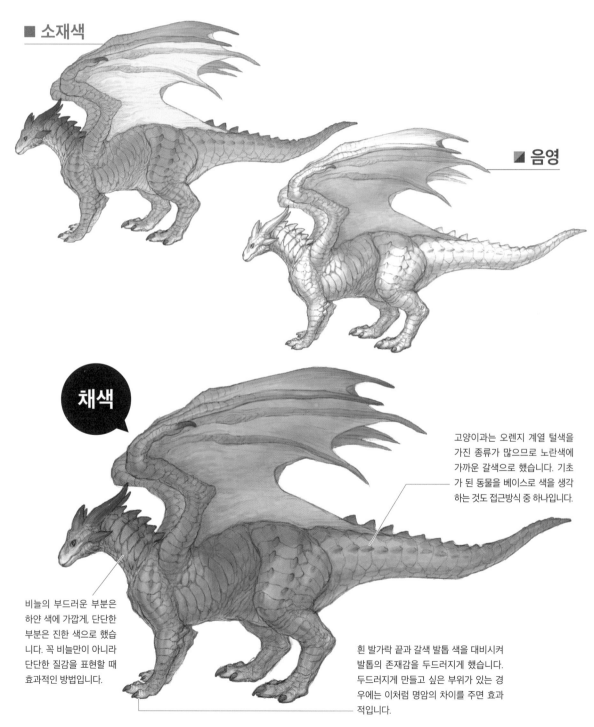

■ 소재색

■ 음영

채색

고양이과는 오렌지 계열 털색을 가진 종류가 많으므로 노란색에 가까운 갈색으로 했습니다. 기초가 된 동물을 베이스로 색을 생각하는 것도 접근방식 중 하나입니다.

비늘의 부드러운 부분은 하얀 색에 가깝게, 단단한 부분은 진한 색으로 했습니다. 꼭 비늘만이 아니라 단단한 질감을 표현할 때 효과적인 방법입니다.

흰 발가락 끝과 갈색 발톱 색을 대비시켜 발톱의 존재감을 두드러지게 했습니다. 두드러지게 만들고 싶은 부위가 있는 경우에는 이처럼 명암의 차이를 주면 효과적입니다.

COLOR Ⅱ

색의 면적비를 고려한 채색

방향성이 다른 복수의 색을 사용하는 경우, 색끼리의 면적비를 생각할 필요가 있습니다.
말 몬스터(p.58)를 기반으로 해설하겠습니다.

■ 소재색

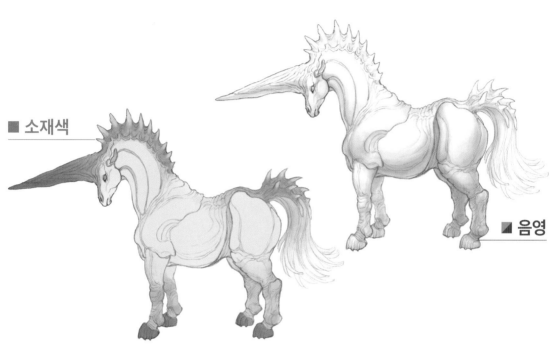

■ 음영

채색

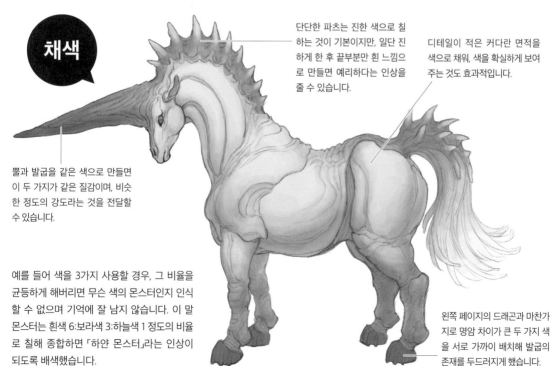

뿔과 발굽을 같은 색으로 만들면
이 두 가지가 같은 질감이며, 비슷
한 정도의 강도라는 것을 전달할
수 있습니다.

단단한 파츠는 진한 색으로 칠
하는 것이 기본이지만, 일단 진
하게 한 후 끝부분만 흰 느낌으
로 만들면 예리하다는 인상을
줄 수 있습니다.

디테일이 적은 커다란 면적을
색으로 채워, 색을 확실하게 보여
주는 것도 효과적입니다.

예를 들어 색을 3가지 사용할 경우, 그 비율을
균등하게 해버리면 무슨 색의 몬스터인지 인식
할 수 없으며 기억에 잘 남지 않습니다. 이 말
몬스터는 흰색 6:보라색 3:하늘색 1 정도의 비율
로 칠해 종합하면 「하얀 몬스터」라는 인상이
되도록 배색했습니다.

왼쪽 페이지의 드래곤과 마찬가
지로 명암 차이가 큰 두 가지 색
을 서로 가까이 배치해 발굽의
존재를 두드러지게 했습니다.

불꽃 몬스터의 채색

샐러맨더(p.116)를 기반으로 불꽃을 두른 몬스터를 칠해보겠습니다.
실체(만질 수 있는 본체)와 불꽃의 질감에 차이를 두는 것이 포인트입니다.

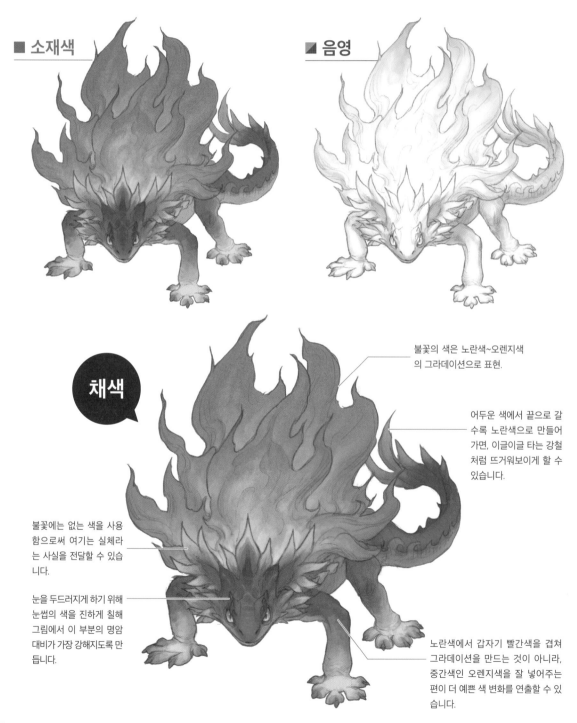

■ 소재색

▲ 음영

채색

불꽃의 색은 노란색~오렌지색
의 그라데이션으로 표현.

어두운 색에서 끝으로 갈
수록 노란색으로 만들어
가면, 이글이글 타는 강철
처럼 뜨거워보이게 할 수
있습니다.

불꽃에는 없는 색을 사용
함으로써 여기는 실체라
는 사실을 전달할 수 있습
니다.

눈을 두드러지게 하기 위해
눈썹의 색을 진하게 칠해
그림에서 이 부분의 명암
대비가 가장 강해지도록 만
듭니다.

노란색에서 갑자기 빨간색을 겹쳐
그라데이션을 만드는 것이 아니라,
중간색인 오렌지색을 잘 넣어주는
편이 더 예쁜 색 변화를 연출할 수 있
습니다.

독 몬스터의 채색

전갈 몬스터(p.142)를 기반으로 독성이 있는 위험한 부위가 두드러지도록 컬러링합니다.

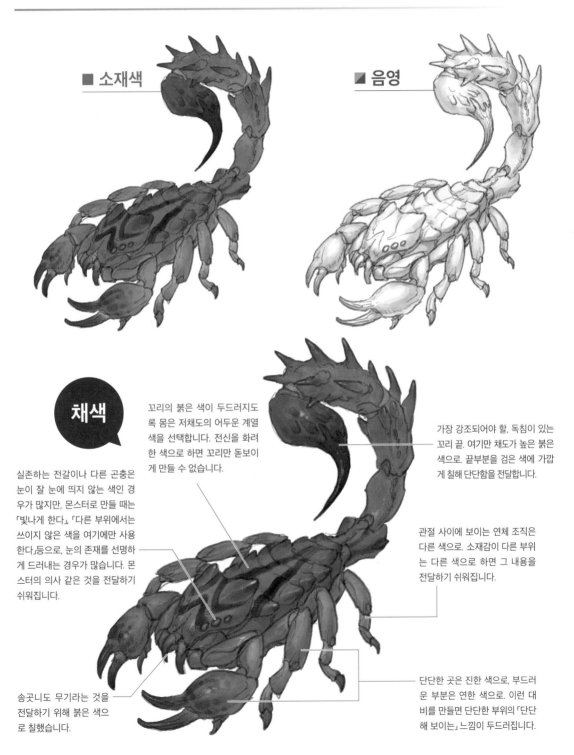

■ 소재색

◢ 음영

채색

실존하는 전갈이나 다른 곤충은 눈이 잘 눈에 띄지 않는 색인 경우가 많지만, 몬스터로 만들 때는 「빛나게 한다」, 「다른 부위에서는 쓰이지 않은 색을 여기에만 사용한다」등으로, 눈의 존재를 선명하게 드러내는 경우가 많습니다. 몬스터의 의사 같은 것을 전달하기 쉬워집니다.

꼬리의 붉은 색이 두드러지도록 몸은 저채도의 어두운 계열색을 선택합니다. 전신을 화려한 색으로 하면 꼬리만 돋보이게 만들 수 없습니다.

가장 강조되어야 할, 독침이 있는 꼬리 끝. 여기만 채도가 높은 붉은 색으로. 끝부분을 검은 색에 가깝게 칠해 단단함을 전달합니다.

관절 사이에 보이는 연체 조직은 다른 색으로. 소재감이 다른 부위는 다른 색으로 하면 그 내용을 전달하기 쉬워집니다.

송곳니도 무기라는 것을 전달하기 위해 붉은 색으로 칠했습니다.

단단한 곳은 진한 색으로, 부드러운 부분은 연한 색으로. 이런 대비를 만들면 단단한 부위의 「단단해 보이는」 느낌이 두드러집니다.

빛나는 부위가 있는 몬스터의 채색

문어 몬스터(p.144)를 기반으로 빛나는 부위가 있는 경우의 채색 포인트에 대해 해설합니다.
디자인에 맞게 우주적 분위기도 내보겠습니다.

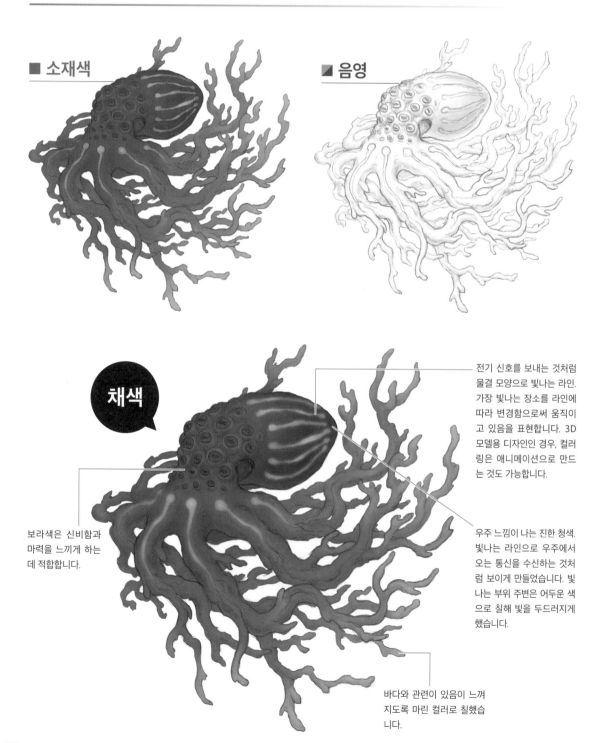

■ 소재색

■ 음영

채색

전기 신호를 보내는 것처럼 물결 모양으로 빛나는 라인. 가장 빛나는 장소를 라인에 따라 변경함으로써 움직이고 있음을 표현합니다. 3D 모델용 디자인인 경우, 컬러링은 애니메이션으로 만드는 것도 가능합니다.

보라색은 신비함과 마력을 느끼게 하는 데 적합합니다.

우주 느낌이 나는 진한 청색. 빛나는 라인으로 우주에서 오는 통신을 수신하는 것처럼 보이게 만들었습니다. 빛나는 부위 주변은 어두운 색으로 칠해 빛을 두드러지게 했습니다.

바다와 관련이 있음이 느껴지도록 마린 컬러로 칠했습니다.

COLOR VI

거대 생물의 채색

마지막은 고래 몬스터(p.148)를 기반으로, 하나의 격리된 세계라는 이미지를 담아 지구를 테마로 한 컬러링을 실시해 보았습니다.

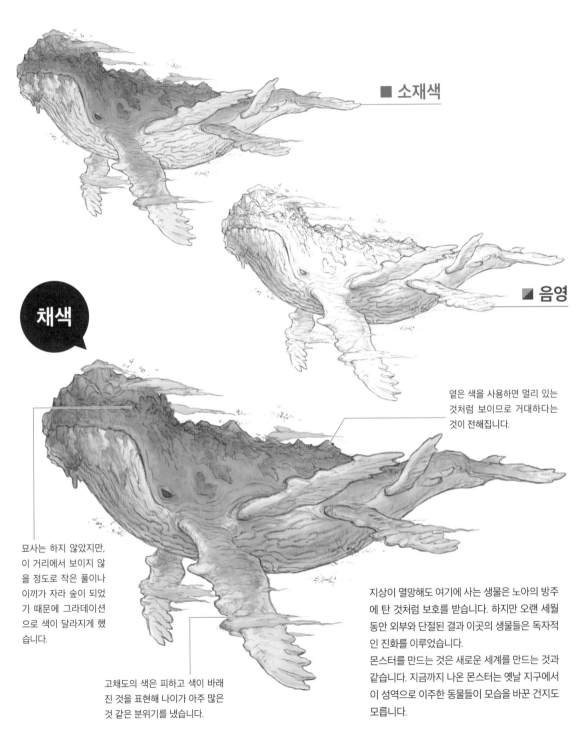

■ 소재색

■ 음영

채색

옅은 색을 사용하면 멀리 있는 것처럼 보이므로 거대하다는 것이 전해집니다.

묘사는 하지 않았지만, 이 거리에서 보이지 않을 정도로 작은 풀이나 이끼가 자라 숲이 되었기 때문에 그라데이션으로 색이 달라지게 했습니다.

고채도의 색은 피하고 색이 바래진 것을 표현해 나이가 아주 많은 것 같은 분위기를 냈습니다.

지상이 멸망해도 여기에 사는 생물은 노아의 방주에 탄 것처럼 보호를 받습니다. 하지만 오랜 세월 동안 외부와 단절된 결과 이곳의 생물들은 독자적인 진화를 이루었습니다.

몬스터를 만드는 것은 새로운 세계를 만드는 것과 같습니다. 지금까지 나온 몬스터는 옛날 지구에서 이 성역으로 이주한 동물들이 모습을 바꾼 건지도 모릅니다.

CHAPTER-9 채색 디자인

159

●저자 소개

미도리카와 미호(緑川美帆)

치바 출신. 몬스터 전문 일러스트레이터/디자이너. 드래곤을 중심으로, 게임의 몬스터 디자인 및 트레이딩 카드 게임, 서적 등에서 몬스터 일러스트를 제작. 동물 전반을 좋아하며, 있을 법 하지만 없는, 어딘가에서 뭔가를 먹으며 살고 있는 「살아 있는」 생물을 테마로 제작하고 있습니다. 애독서는 도감. 취미는 게임과 해수어 채집/사육.
관여한 작품은 게임 「퍼즐&드래곤」, 「캐러밴 스토리즈」, 「Fate/Grand Order」, 「킹덤 컨퀘스트」, 「로드 오브 버밀리온」 등, 트레이딩 카드 게임 「매직 더 개더링」, 「듀얼 마스터즈」 등, 서적 퍼시 잭슨 시리즈 「올림포스의 신들」 등 외 다수.

HP：http://Ldra.net
Twitter：@GR_River

●역자 소개

문성호

프리랜서 번역가, 게임 리뷰어. 국내 무수한 게임잡지와 흥망성쇠를 함께한 전직 게임잡지 기자. 현재는 게임잡지 투고 및 게임 리뷰 작성, 게임·만화·트리비아 등 각종 번역 일을 하고 있다.
번역서로 『데즈카 오사무의 만화 창작법』 『미니 캐릭터 다양하게 그리기』 『캐릭터 의상 다양하게 그리기』 『캐릭터가 돋보이는 구도 일러스트 포즈집』 『손동작 일러스트 포즈집』 등이 있다.

판타지 몬스터 디자인북 MONSTER DESIGN BOOK

초판 1쇄 인쇄 2022년 02월 10일
초판 1쇄 발행 2022년 02월 15일

저자 : 미도리카와 미호
번역 : 문성호

펴낸이 : 이동섭
편집 : 이민규, 탁승규
디자인 : 조세연, 김현승, 김형주
영업·마케팅 : 송정환, 조정훈
e-BOOK : 홍인표, 서찬웅, 최정수, 심민섭, 김은혜
관리 : 이윤미

㈜에이케이커뮤니케이션즈
등록 1996년 7월 9일(제302-1996-00026호)
주소 : 04002 서울 마포구 동교로 17안길 28, 2층
TEL : 02-702-7963~5 FAX : 02-702-7988
http://www.amusementkorea.co.kr

ISBN 979-11-274-5044-1 13650

DOUBUTSU KARA TSUKURU MONSTER DESIGN BOOK by Miho Midorikawa
Copyright © Miho Midorikawa, 2019
All rights reserved.
Originally published in Japan by Shinkigensha Co Ltd, Tokyo.

This Korean edition published by arrangement with Shinkigensha Co Ltd, Tokyo
in care of Tuttle-Mori Agency, Inc., Tokyo

* 소품을 활용하는 일러스트 포즈집 -소품별 일상동작 완벽 표현 가이드
 디테일이 살아 있는 소품&포즈 일러스트

* 액션 캐릭터 일러스트 그리기 -생동감 넘치는 액션 라인 테크닉
 액션라인을 이용한 테크닉을 모두 공개

* 밀착 캐릭터 그리기 -다양한 연애장면 표현법
 「형태」잡는 법부터 밀착 포즈의 만화 데생까지 꼼꼼히 설명

* 목·어깨·팔 움직임 다양하게 그리기 -인체 사진의 포즈를 일러스트로 표현
 복잡하게 움직이는 목과 어깨를 여러 방향에서 관찰, 그리는 법 해설

* BL러브신 작화 테크닉 -매력적이고 설득력 있는 묘사의 기본
 BL 러브신에 빼놓을 수 없는 묘사들을 상세 해설

* 자연스러운 몸짓 일러스트 포즈집 -캐릭터의 자연스러운 동작 표현법-
 캐릭터의 무의식적인 몸짓이나 일상생활 포즈를 풍부하게 수록

* 리얼 연필 데생 -연필 한 자루면 뭐든지 그릴 수 있다 -
 연필 한 자루로 기본 입체부터 고양이, 인물, 풍경까지!

* 캐릭터 디자인&드로잉 완성 -컬러로 톡톡 튀는 일러스트 테크닉-
 프로의 캐릭터 디자인과 일러스트에 대한 생각, 규칙, 문제 해결법!

-디지털 배경 자료집

* 디지털 배경 카탈로그 -통학로·전철·버스 편
 배경 작화에 편리하게 이용할 수 있는 각종 데이터

* 신 배경 카탈로그 -도심 편
 번화가 사진을 수록한 만화가, 애니메이터의 필수 자료집

* 디지털 배경 카탈로그 -학교 편
 다양한 학교의 사진과 선화 자료 수록

* 사진&선화 배경 카탈로그 -주택가 편
 고품질 주택가 디지털 배경 자료집

* 판타지 배경 그리는 법
 환상적인 디지털 배경 일러스트 테크닉

* Photobash 입문
 사진을 사용한 배경 일러스트 작화의 모든 것

* CLIP STUDIO PAINT 매혹적인 빛의 표현법
 보석·광물·금속에 광채를 더하는 테크닉

* 동양 판타지 배경 그리는 법
 동양적인 분위기가 나는 환상적인 배경 일러스트

* CLIP STUDIO PAINT 브러시 소재집 -자연물·인공물·질감 효과
 커스텀 브러시 151점의 사용 방법과 중요 테크닉

* CLIP STUDIO PAINT 브러시 소재집 -흑백 일러스트·만화 편
 현역 프로 작가들이 사용, 검증한 명품 브러시

* CLIP STUDIO PAINT 브러시 소재집 -서양 편
 현대와 판타지를 모두 아우르는 걸작 브러시 190점